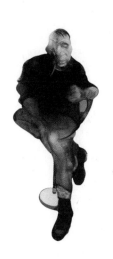

일러두기

1. 이 책에 실린 프랜시스 베이컨과의 인터뷰들은 녹취록을 재편집하여 구성하였다.
2. 각 인터뷰는 한 편을 제외하고는 두 차례 이상의 녹음, 녹화 기록을 바탕으로 했다.
3. 며칠 동안 연이어서 대화를 기록했던 한 번의 경우를 제외하고는 각 기록은 시차를 두고 이루어졌다. 또한 문장 안에서도 서로 다른 기록을 조합하여 재구성하기도 했다.
4. 원문을 존중하되 독자들의 이해를 조금 더 수월하게 하기 위해 원문의 순서를 부분적으로 바꾸었다. 원문은 순서는 4, 5, 6, 7, 8, 2, 3, 9, 1이었다.

이 도서의 국립중앙도서관 출판시도서목록(CIP)은 서지정보유통지원시스템 홈페이지(http://seoji.nl.go.kr)와
국가자료공동목록시스템(http://www.nl.go.kr/kolisnet)에서 이용하실 수 있습니다.(CIP제어번호: 2015000798)

나는 왜 정육점의 고기가 아닌가?

데이비드 실베스터David Sylvester 지음 주은정 옮김 *design* **house**

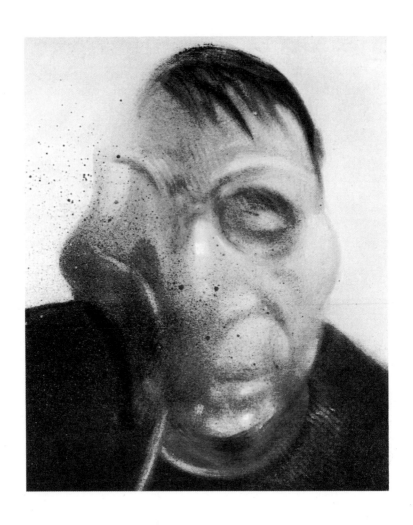

1. 작품 3의 중앙 패널의 세부

Contents

베이컨이라는 감각
"나는 왜 정육점의 고기가 아닌가?"

미술평론가 유경희

내가 프랜시스 베이컨Francis Bacon에게 관심을 가지게 된 것은 뉴욕에 체류하던 시절이었다. 십수 년 전 뮤지엄 연수를 핑계 삼아 놀기로 작정한 내가 뉴욕을 택한 것은 지금 생각해도 아주 잘 한 일이었다. 그 시절 나는 자주 '필름 포럼'이라는 작은 예술영화 전용극장에서 낯선 영화를 즐겼다. 그때 우연히 〈사랑은 악마Love is the devil : 프랜시스 베이컨의 초상화 연구〉라는 영화를 보게 되었다. 그것이 그에 대한 내 관심의 시발점이 되었다. 영국 문화원의 지원을 받아 만든 이 영화는 첫 장면부터 심상치 않았다. 베이컨의 작업실에 도둑이 들어왔던 것! 나이 든 베이컨은 젊고 잘생긴 도둑을 유혹한다. 유혹이라기보다는 일종의 거래였다. 경찰서 혹은 침대! 그렇게 그들의 동거는 시작되었다.

베이컨에게 닥친 슬픔과 위험은 큰 전시를 앞두고 애인들의 죽음(혹은 자살)이 반복되었다는 사실이다. 어쩌면 그런 범상치 않은 인생이 그의 작품보다 먼저 호기심을 자극했는지도 모른다. 아마 분명 그랬을 것이다. 베이컨에 대한 관심은 그렇게 촉발되었지만, 그것이 그를 제대로 이해하는 데 장애가 되지는 않았다. 적어도 베이컨만큼은 인생을 모른다 해도 작품만으로 충분히 대가임을 자각하게 한다. 아니, 온몸으로 느끼게 한다.

그런 체험은 실제 작품을 만나자마자 즉각적으로 일어났다. 런던의 테이트 브리튼 뮤지엄Tate Britain Museum에서 베이컨의 실제 작품을 처음 보았을 때의 일이다. 개를 그린 꽤 커다란 작품이 었는데, 갑자기 그 개를 피해야만 할 것 같은 생각이 들었다. 그

개가 광견병에 걸린 것처럼 느껴졌고, 금방이라도 털을 툴툴 털면서 나에게로 달려들 것 같았다. 그림을 보고 어떤 에너지를 그처럼 강력하게 느낀 것은 처음이었다. 이후 대학원 수업에서 프랑스 후기 구조주의 철학자들을 다룰 때, 베이컨의 작품을 다룬 질 들뢰즈Gilles Deleuze의 《감각의 논리Francis Bacon logique de la Sensation》를 공부하면서, 베이컨의 작품을 볼 때 느꼈던 느낌을 이해할 수 있었다. 물론 들뢰즈의 해석을 베이컨이 '전적으로' 동의했을 리는 만무하지만 말이다.

어쨌거나 들뢰즈는 구조, 형상, 윤곽만으로 이루어진 자칫 단순해 보일 수 있는 베이컨의 그림들에서 '보이지 않는 힘'을 읽어 낸다. 들뢰즈는 유기체가 아닌 신체 자체에 의해 느껴지는 원초적 감각 속에서 리듬을 발견해 내고 리듬과 감각의 관계를 통해 보이지 않는 힘, 즉 에너지가 느껴진다고 말한다. 그리하여 들뢰즈는 베이컨의 작품을 "신경계에 직접 호소하는", "감각을 신경계에 직접 전달하는" 새로운 기법의 회화라고 칭송한다. 짧은 순간의 내 체험만으로도 충분히 공감되는 이야기다. 그렇게 읽어 낸 들뢰즈의 감각도 베이컨 못지않게 섬세하고 동물적이다. 때로 담론이 예술 이상임을 알려 준다. 니체Friedrich Wilhelm Nietzsche처럼 말이다.

먼지와
청소

베이컨은 한번도 작업실을 청소하지 않은 것으로도 유명하다. 옛날 마구간이었던 곳을 개조한 작업실에서 죽기 전까지 살았

는데, 20여 년 동안 단 한 번도 청소하지 않았다고 한다. 그가 청결치 못한 사람이어서가 아니다. 사실 베이컨은 꽤 깔끔하고 단정하며, 멋을 낼 줄 아는 희대의 패셔니스타였다. 그런 그가 작업실을 쓰레기장처럼 만들었던 데는 몇 가지 이유가 있다. 먼저 베이컨은 혼돈에서 편안함을 느꼈다. 그의 작업이 카오스로부터 코스모스로 가는, 즉 무질서한 삶에 질서를 가져오려는 시도라는 점에서 어쩌면 당연하다. 그리고 두 번째 이유는 그가 작업실에서 나오는 먼지를 가지고 작업하길 원했기 때문이다. 먼지는 베이컨에게 기막힌 물감이자 재료였다. 한 가지 더 부연하자면, 정신분석학적으로 보았을 때 아마 유년기의 문제, 즉 항문기에 고착된 성격의 문제도 있을 것이다.

베이컨은 프랑스 북부 브르타뉴Bretagne에서 본 모래 언덕을 그릴 때 작업실의 먼지를 사용했다. 그에게 바닥의 먼지를 모두 그러모으는 것은 지독히 힘든 일이었지만 다행히도 치우지 않은 작업실은 언제나 충분한 양의 먼지로 덮여 있었다. 그래서 헝겊으로 먼지를 닦아 젖은 물감에 올려놓기만 하면 되었다. 물감이 마르고 난 뒤에 파스텔을 조절하듯이 그것을 조절했다. 테이트 갤러리Tate Gallery가 소장한 에릭 홀Eric Hall(후견인이자 동성애인)의 초상화는 먼지로 채색되어 있다. 사실 그의 옷에는 물감이 전혀 사용되지 않았다. 베이컨은 바닥의 먼지를 아주 얇게 한 겹으로 발라 옷의 회색을 표현했다. 그가 발견한 먼지의 속성 중 하나는 결코 변하지 않는다는 것, 즉 영원히 지속된다는 점

이었다. 그는 먼지를 일종의 파스텔로 간주했다. 그렇다면 베이컨이 먼지를 사용하게 된 특별한 이유는 무엇인가? 플란넬 양복의 살짝 보풀이 이는 특성을 어떻게 표현할 수 있을지 고민하다가 문득 먼지를 모아야겠다는 생각이 들었던 것! 먼지가 괜찮은 회색 플란넬 양복과 얼마나 흡사한지를 확인할 수 있었다는 것이다.

가출한
아이의 삶

베이컨은 두 차례의 세계대전을 통해 전쟁의 참혹과 인간 실존의 비루함을 몸소 체험한 작가이다. 1909년, 영국계 아일랜드인 베이컨은 경주마 조련사인 아버지와 부유한 철강회사 집안의 어머니 사이에서 5남매 중 하나로 태어났다. 형과 아우는 일찍 죽어 외아들로 자라게 되었다. 아버지는 매우 괴팍하고 폭력적인 사람이었고, 어머니는 외향적이며 활기가 넘치는 여자였다. 그렇지만 베이컨과 부모 사이는 대단히 좋지 않았다. 가족들은 전혀 그를 이해하지 못했고, 그림을 그린다는 것을 매우 별난 일로 생각하거나, 전혀 대수롭지 않은 일로 치부했다.

베이컨은 정규 미술 교육을 받지 않았다. 뿐만 아니라 공적인 교육 자체를 거의 받지 않았다. 그는 학교를 계속 도망쳤고, 종국에는 퇴학을 당했다. 열네 살 무렵 어머니의 옷을 입고 화장을 하다가 아버지에게 들켜 집에서 쫓겨났다. 그때부터 이곳저곳을 떠돌며 산전수전 공중전의 인생을 살게 된다. 베이컨이 전전한 직업만 보아도 그의 삶이 순탄치 않았음을 알 수 있다. 속

기사, 도매상점에서 전화 받는 사람, 하인, 요리사, 잡부…….
정식 화가로 자리 잡기 전까지는 디자이너로 일했다.

베이컨이 그림을 시작한 시기는 20대 초반, 파리에 잠시 머물 때
였다. 폴 로젠버그Paul Rosenberg의 갤러리에서 열린 파블로 피카
소Pablo Picasso의 전시를 보고 그림을 그려야겠다고 마음먹었다.
그는 그림을 시작하기는 했지만 30대 중반이 되기 전까지는 드
물게 작업했으며, 인테리어 장식을 하거나 가구와 양탄자 디자
인으로 생계를 유지했다. 그러니까 1943~1944년경에야 비로소
본격적으로 그림을 그리기 시작했던 것이다. 훗날 베이컨은 화
가로서의 경력이 늦어진 이유에 대해, 젊었을 때에는 어떤 의미
로든 진정한 주제가 없었다고 말하며, 더불어 흥미를 끌 만한
주제를 오랫동안 찾아 헤맸기 때문이었다고 밝힌 바 있다. 그만
큼 그는 그림을 그리는 데 있어서 주제가 가장 중요하다고 생각
했다. 베이컨은 꽤 늦은 나이에야 비로소 하루 온종일 그림을
그릴 수 있게 되었다고 고백한다. 회화가 진정 늙은 사람들의
예술이라는 생각을 보여 주는 언급이 아닐 수 없다.

이처럼 베이컨은 스스로를 늦깎이였다고 고백한다. "나는 매사
에 늦깎이였던 것 같습니다. 나는 조금씩 뒤늦었습니다. 발달이
더딘 사람들이 있는 법이지요." 그리고 그림을 늦게 시작한 것을
후회했다. 젊은 시절 이미 화가로서 주목할 만한 작품을 만들었
는데도 불구하고 말이다. 대가가 되면 될수록, 더 나은 작품을
향한 열망이 낳는 아쉬운 심경의 토로일 것이다.

나약한 사람들에게는 관용을 베풀고, 영악한 사람들에게는 위악적이었던 베이컨. 그의 우정에 관한 생각도 흥미롭다. 그는 늘 대화할 사람을 목말라했다. 그만큼 그와 대화가 통하는 사람이 드물었단 얘기다. 베이컨은 우정이란 "두 사람이 진정으로 서로를 혹평하면서 그것을 통해 상대방으로부터 무언가를 배울 수 있는 것"이라고 생각했다. 서로 '아름다운 모독'을 가할 수 있는 관계여야 한다고 강조했던 것! 자신이 상대방의 자질과 감각을 신뢰하기에 자기 작품을 진심으로 신랄하게 비판할 수 있는 관계 말이다. 그는 그런 사람의 말이라면 무조건 믿고 받아들일 준비가 되어 있다고 말한다. 이처럼 베이컨은 항상 대화를 나눌 수 있는 누군가를 진심으로 원했다.

그럼에도 불구하고 베이컨 주변에는 항상 친구들이 넘쳐났다. 저녁이 되면 살짝 화장을 하고 단골 카페로 출근했다. 항상 비판적인 독설가의 기질로 상대방을 무력화시키는 위협적인 재능을 가졌지만, 한편으론 상당히 씀씀이가 헤픈 기분파여서 카페의 모든 사람에게 공짜 술을 사는 것으로 유명했다. 그뿐 아니다. 친한 친구와 연인에 대한 무조건적인 후원으로도 명성이 자자했다. 단골 카페에는 베이컨에게 친구나 지인들을 소개시키려는 사람들로 붐볐다. 많은 작가들은 베이컨이 작품을 보러 오거나 사 주길 원했다. 당대 이미 대단한 명성을 거머쥔 베이컨의 인정은 곧 미술계에서의 주목과 관심을 의미했다. 그러니까 베이컨의 말 한마디는 어떤 비평가나 큐레이터보다 훨씬 더 입

김이 센 것이었다.

한 가지 흥미로운 에피소드가 있다. 베이컨의 여자 친구가 젊은 화가를 소개하려고 함께 카페에 나타났을 때의 일이다. 여자 친구는 베이컨에게 자기 친구인 남성 화가의 작업실을 한번 방문해 주면 어떻겠느냐고 부탁했다. 그러자 베이컨은 "당신 아틀리에는 가고 싶지 않군요. 당신 넥타이만 봐도 충분히 알 수 있으니까요!" 약간 촌스럽고 과장된 옷차림으로 나타났던, 나름 자존심이 강했던 화가는 당황하지 않을 수 없었고, 마음에 큰 상처를 입고 돌아갔다.

정신분석학자 지그문트 프로이트Sigmund Freud의 손자인 루시안 프로이드Lucian Freud와의 우정도 새삼스럽다. 영국 회화의 양대 산맥과도 같았던 두 존재. 그러나 학자 집안 출신의 올곧고 섬세한 루시안 프로이드와 베이컨은 기질 자체가 달랐다. 20대부터 막역했던 베이컨과 프로이드. 프로이드는 베이컨의 작품에 대한 찬사를 아끼지 않았지만, 베이컨은 프로이드의 작품을 혹독하게 평가했다. 이것이 그가 프로이드를 인정했다는 표시이다. 베이컨은 흥미를 끌지 못하는 작품에 대해서는 일언반구도 없었으니까 말이다.

우연 혹은
욕망

베이컨은 예비 드로잉이나 스케치 없이 회화 작업에 착수한다. 이는 우연과 운에 천착했던 그의 기질과 관련이 있다. 베이컨은 우연이 작동하는 중에 더 깊은 개성이 전달된다고 느꼈다. 그렇

지만 가장 유익한 우연은 그림을 어떤 식으로 계속 진행해 나가야 할지에 대해 극도로 절망하는 순간에 발생하는 경향이 있다고 말한다. 베이컨은 절망으로 인해 더 큰 위험을 감수하고, 보다 과감한 방식으로 이미지를 만들 수 있기 때문에 절망이 유익한 것이라고 생각했던 것이다.

우연을 전적으로 믿었던 베이컨의 태도는 생활 전반에 스며 있다고 보아야 할 것이다. 특히 평생 도박에 열중했었다는 사실과 돈에 대한 그의 태도를 보면 알 수 있다. 그는 돈이 있건 없건 눈앞의 모든 사람들을 위해 샴페인과 캐비아를 샀다. 결코 주저함이 없었고, 신중함과는 거리가 멀어 보였다. 베이컨은 "어느 정도는 나의 욕심이 나로 하여금 우연에 따라 살게 만들었다고 할 수 있습니다. 음식에 대한 욕심, 술에 대한 욕심, 좋아하는 사람들과 함께 있고자 하는 욕심, 벌어지는 일이 가져다주는 흥분에 대한 욕심 말입니다. 그건 작품에도 적용됩니다. 그렇지만 나는 길을 건널 때 양쪽 모두를 살핍니다. 삶에 대한 욕심으로 인해 일부 사람들이 그러하듯 죽음과 부딪쳐 보려는 방식으로 우연을 가지고 장난치지는 않습니다. 삶은 짧고, 내가 움직이고 보고 느낄 수 있는 한 삶이 계속 유지되기를 바라기 때문입니다."

베이컨은 도박을 좋아하지만, 삶이 러시안룰렛 게임과 같아서는 안 된다고 생각했다. 그에게 삶이란 가능하다면 자신이 원하는 일을 하는 것이기 때문이다. "내게 러시안룰렛의 개념은 무익

합니다. 또한 나는 그런 용기를 갖고 있지도 않아요. 분명 물리적인 위험은 매우 신나는 일일 수 있겠죠. 하지만 나는 너무 겁이 많아 그런 위험을 자초할 수 없습니다. 허영심에 들떴다고도 할 수 있겠지만 나는 계속 살고 싶고, 내 작품을 보다 훌륭하게 만들고 싶기 때문에 나는 살아야 하고 존재해야 합니다."

베이컨은 자기 자신을 화가가 아니라 우연과 운을 위한 매개자라고 생각한다. 그리고 자신이 초상화를 그리는 것은 그것이 다른 그림들보다 훨씬 더 우연적이기 때문이라고 말한다. 베이컨은 형태들의 배치를 생각한 다음에 그 형태들이 스스로 형성되는 것을 관찰한다. 그리고 그런 우연에 의한 형태가 매우 정확하면서도 동시에 모호해야 한다는 바람을 가지고 있다. 그래야만 이미지가 더욱 생생해진다고 믿었다. 우연은 그림만이 아니라, 제목 짓기에도 여실히 드러난다. 그는 가능한 한 가장 특색 없는 제목을 사용한다. 그래서 거의 모든 작품을 '이러저러한 것을 위한 습작'이라고 부른다.

베이컨 스스로는 화가로서 자신이 특별한 재능이 있다고는 생각지 않는다. 자신은 화가로서 독특한 감각을 가졌고, 그 감각을 통해 이미지들이 자신에게 전해지고, 그저 그것들을 사용할 뿐이라고 여긴다. 베이컨은 때로 영화 제작자가 되었을지도 모른다고 생각했다. 그러나 시인은 아니라고 생각했다. 그는 시를 좋아하고 시로부터 영향을 받지만, 자신이 하는 모든 일이 그림으로 수렴된다고 생각했던 철저한 화가였다.

베이컨은 항상 '나는 왜 정육점의 고기가 아닌가?'라고 반문했다. 그는 살아 있다는 것을 정육점의 고기와 같이 비참한 일이라고 여겼다. 그러면서 "고통받는 인간은 동물이고, 고통받는 동물은 인간"이라고 했다. 그래서인지 그는 자화상을 그리는 것도 모자라, 실제 소갈빗대를 들고 사진을 찍었다. 스스로 잔혹한 초상이 되는 방법을 선택한 것이다.

잔혹함은 베이컨의 화두인 것 같다. 그가 '십자가 책형'이라는 주제로 삼면화를 그린 것은 분명 극적인 자극이 풍부한 주제를 선택한 것이었다. 베이컨은 도살장과 고깃덩어리를 그린 그림에 늘 감동받았다고 고백한다. 그것이 자신의 십자가 책형화가 가진 의미의 전부라고 말한다. "가축이 도축되기 전에 찍은 기이한 사진들이 있습니다. 죽음의 냄새를 풍기는 사진들이죠. 물론 우리로선 알 수 없지만 그 사진들을 보면 사진 속 동물들은 자신에게 장차 어떤 일이 일어날지 알고 있는 것처럼 보입니다. 그 동물들은 갖은 노력을 다해 도망가려고 합니다. (……) 신앙심이 깊은 사람들, 기독교인들에게는 십자가 책형이 전혀 다른 의미를 갖고 있다는 사실을 압니다. 그렇지만 신자가 아닌 이들에게 그것은 단지 인간의 행동, 다른 사람에게 가하는 행동의 한 방식일 뿐입니다." 어쩌면 베이컨은 렘브란트 판 레인Rembrandt Harmensz van Rijn의 '도살된 소Slaughtered Ox'의 다른 버전을 그린 것일지도 모른다.

그런 베이컨이 에드바르 뭉크Edvard Munch의 '절규The Scream'처럼

비명을 지르는 인노켄티우스 10세를 그렸다. 이 작품은 17세기 스페인 바로크의 대가 디에고 벨라스케스Diego Velázquez의 작품을 베이컨 식으로 해석한 작품이다. 베이컨은 이 작품을 성공작이라고 생각하지는 않는다. 하지만 적어도 관객들에게 강한 인상을 남긴 그의 대표작 중 하나가 된 것만큼은 사실이다. 그가 그 그림이 실패했다고 생각한 이유는, 비명을 지르는 교황을 그리고 싶었던 게 아니라 교황의 입이 색채 및 아름다운 모든 요소와 함께 클로드 모네Claude Monet의 일몰처럼 보이게끔 만들고 싶었지만 그렇게 하지 못했기 때문이라고 한다.

그렇다면 베이컨이 화면을 통해 구축하려고 했던 것은 무엇일까? 그것은 빈센트 반 고흐Vincent van Gogh에 대한 그의 언급을 보면 알 수 있다. "고흐는 나의 위대한 영웅 중 한 사람입니다. 그가 사물의 실재에 대해 거의 정확하면서도 놀라운 시각을 제공해 줄 수 있었다고 생각하기 때문입니다. 한때 프로방스Provence에 있었을 때 그가 풍경화를 그렸던 크로Crau 지역을 지나면서 이 점을 아주 분명하게 확인했습니다. 그 황량한 지역에서 그가 물감을 채색한 방식을 통해 작품에 그토록 놀라운 생생함, 곧 단조롭고 황폐한 땅이라는 크로 지역의 실재를 전달할 수 있었다는 사실을 눈으로 목격하게 됩니다. 보는 사람은 그 생생함을 이해해야 합니다. 초상화 작업에서 문제는 대상 인물의 맥박까지도 전달할 수 있는 기법을 찾는 것입니다. 이것이 초상화가 매력적이면서도 어려운 이유입니다."

초등학교 졸업 정도의 학력을 지닌 베이컨이 엄청난 지성의 소유자였다는 사실을 알게 되면 놀랍기만 하다. 25년에 걸쳐 기록된 미술평론가 데이비드 실베스터David Sylvester와의 아홉 편의 인터뷰는 그야말로 숨 막힐 정도의 팽팽한 긴장감 속에서 진행되었다는 느낌을 갖게 한다. 바로 이 인터뷰에서 베이컨은 이론가를 넘어서는 지성을 피력한다. 그들의 대화는 아름다운 모독까지는 아니더라도, 매우 조심스러운 동시에 단호하며, 섬세한 동시에 강력하고, 치열하면서도 심도가 있다. 베이컨이 인터뷰어인 실베스터의 말에 전적으로 동의하는 경우는 흔치 않다. 비꼬고, 뒤집고, 재청하고, 단박에 인정하지 않는다. 질문한 사람이 무색할 정도로 호응의 제스처가 드물다. 용어와 개념 하나하나를 치밀하게 따지고 드는 베이컨을 장기간에 걸쳐 인터뷰를 했다는 사실만으로도 실베스터의 인내심이 대단해 보인다. 그러나 그런 표면적인 이유를 넘어서 베이컨의 대답은 의미의 겹이 중층적이며 체험의 메커니즘이 내포된, 매우 감각적이면서 실제적인 맥락을 담고 있어 곱씹게 되는 매력이 있다. 전반적으로 내용이 난삽하긴 하지만, 아주 아슬아슬한 줄타기 같은 두 사람의 지적 게임에 깊숙이 연루되는 묘한 쾌감을 맛보게 되는 것도 이 책이 주는 감동 중 하나다.

나 역시 왜 그토록 베이컨의 작품에 '클릭'되었는지에 대한 해답을 베이컨의 생생한 증언을 통해서 얻을 수 있었다. 베이컨은 말한다. "내셔널 갤러리National Gallery에 가서 나를 흥분시키는 홀

륭한 그림을 볼 때, 그 그림은 나를 흥분시킨다기보다는 내 안의 모든 감각의 밸브를 열어 줌으로써 나로 하여금 보다 격렬하게 삶으로 되돌아가게 만듭니다." 베이컨의 이 말은 내가 왜 그의 그림을 사랑하게 되었는지에 대한 이유뿐 아니라, 내가 왜 '그림'이라는 사물을 붙들고 열정적인 삶을 불사르고 싶어 하는지에 대한 이유까지 설명해 주었다.

더불어 나는 베이컨이 자기 그림을 '명랑한 절망감'과 관련이 있다고 한 말에 다시 한번 공감한다. 명랑한 절망감, 그리고 하나 더! 베이컨은 타인을 위해서 그림을 그리지 않는다. 자기 자신만을 위해서 그린다. 베이컨은 오로지 그 자신을 흥분시키기 위해서만 그린다. 그것이 베이컨의 작품이 가지고 있는 강력한 파워의 실체다.

조용히 기다려라.

그리고 희망 없이 기다려라.

왜냐하면 희망은 그릇된 것에 대한

희망일 것이기 때문이다.

사랑 없이 기다려라.

왜냐하면 사랑도

그릇된 사랑에 대한

사랑일 것이기 때문이다.

- T. S. 엘리엇Thomas Stearns Eliot 〈네 개의 사중주Four Quartets〉 중에서

1

무질서의 자유

데이비드 실베스터
이하 실베스터

당신에게 여러 가지 사실에 대해 질문해 보려고 합니다. 질문의 대부분은 당신의 작업 방식과 관계가 있지만, 우선 당신이 아일랜드와 잉글랜드에서 보낸 어린 시절이 어떻게 다른지 알고 싶습니다.

프랜시스 베이컨
이하 베이컨

나는 아일랜드에서 태어났지만 부모님은 모두 잉글랜드인이었습니다. 아버지는 경주마 조련사였습니다. 우리 가족은 커리 Curragh 근처에서 살았는데, 그곳에는 거의 모든 조련사들이 모여 살고 있었지요. 나는 더블린Dublin의 한 요양원에서 태어났습니다. 우리는 캐니 코트Canny Court라는 집에서 살았는데, 킬데어Kildare 주의 킬컬른Kilcullen이라 불리는 소도시 근처에 있었습니다. 1차 세계대전이 발발할 때까지 그곳에서 살았습니다. 당시 나는 채 다섯 살도 되지 않았죠. 아버지가 육군성에 들어가게 되면서 런던의 웨스트본 테라스Westbourne Terrace에서 살게 되었습니다. 정전이 되면 사람들이 공원에 물뿌리개로 형광 물질을 뿌려 대곤 했던 일이 기억납니다. 체펠린 비행선이 그것을 런던의 조명으로 오인해서 공원에 폭탄을 떨어뜨릴 거라고 생각했던 거죠. 하지만 전혀 효과가 없었습니다. 전쟁 기간 중 한동안은 이곳 런던에 머물렀고, 그 뒤 우리는 잉글랜드와 아일랜드를 왔다 갔다 했습니다. 전쟁이 끝난 직후 아버지는 레이시Leix 주 애비레이시Abbeyleix에 팜레이Farmleigh라 불리는 집을 구입했습니다. 아버지는 그 집을 외할머니로부터 구입했습니다. 외할머니는 별난 사람이었는데 아버지와의 관계가 아주 묘했습니다.

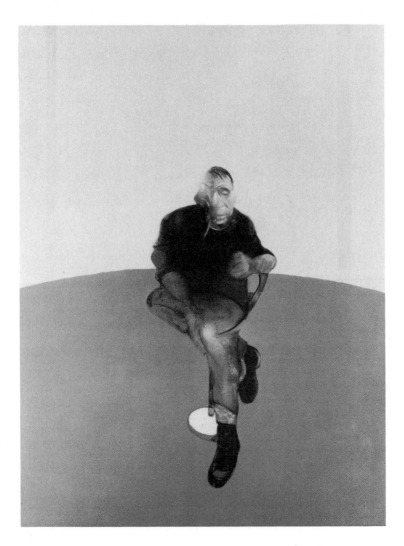

2. 작품 3의 중앙 패널

내가 보기에 아버지는 외할머니를 매우 싫어했습니다. 그래도 두 사람은 항상 집을 교환했죠. 팜레이는 뒤쪽에 있는 방이 모두 휘어져 있는 아름다운 집이었는데, 어느 누구도 이 점을 결코 알아채지 못했어요. 아마도 그것이 내가 종종 삼면화에서 휘어 있는 배경을 사용하는 이유 중 하나일 것입니다. 그 뒤에 우리는 여기저기 돌아다니며 살았습니다. 어떤 이유에선지 부모님은 사는 곳에 결코 만족하지 않았어요. 그래서 다시 잉글랜드로 돌아왔습니다. 우리는 글로스터셔Gloucestershire와 헤리퍼드셔Herefordshire의 경계에 있는 린턴 홀Linton Hall에서 살았습니다. 하지만 그곳에서도 오래 살지 못했고 부모님은 다시 아일랜드로 돌아가 네이스Naas 근처의 스트래판 로지Straffan Lodge에서 살았습니다.

실베스터 어디에서 학교를 다녔습니까? 아니면 학교를 다니지 않았나요?

베이컨 첼튼엄Cheltenham의 딘 클로스Dean Close라는 학교에 잠시 다녔습니다. 말하자면 이류 공립학교였는데, 나는 그곳을 좋아하지 않았습니다. 나는 계속 도망쳤고, 종국에는 퇴학을 당했지요. 겨우 1년가량 다녔을 뿐입니다. 따라서 나는 매우 한정적인 교육만을 받았습니다. 그 뒤 열여섯 살 정도가 되었을 때 어머니가 내게 용돈을 주었습니다. 어머니는 퍼스Firth 철강회사 집안 출신으로 돈을 조금 갖고 있었습니다. 아마 나이프에 새겨진 퍼스라는 이름을 본 적이 있을 겁니다. 어머니는 내게 일주일에 3파운드씩 용돈을 주었는데 당시에는 생활하기에 충분한 금

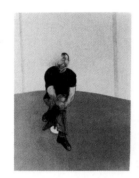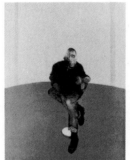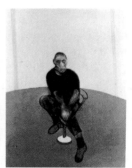

3. '자화상을 위한 습작 - 삼면화', 1985~1986년

액이었습니다. 나는 런던에 갔다가 그 뒤 베를린으로 갔습니다. 젊은 시절에는 항상 도움을 받았습니다. 그 무렵에는 사람들이 늘 좋아해 주기 마련이니까요. 사람들이 뭐라고 말하든 간에, 나는 아들론 호텔Adlon Hotel로 나를 데려가 그곳에서 지내게 해 준 사람과 함께 베를린에 갔습니다. 그곳은 최고로 훌륭한 호텔이었습니다. 아침마다 식사를 싣고 오던 멋진 손수레가 늘 생각납니다. 네 귀퉁이에 큰 백조의 목이 장식품으로 달려 있었죠. 베를린의 밤 생활은 아일랜드에서 곧장 건너온 내게 너무나 흥미진진했습니다. 하지만 베를린에서 오래 머물지는 않았습니다. 나는 파리로 가서 잠시 동안 머물렀습니다. 거기서 폴 로젠 버그의 갤러리에서 열린 파블로 피카소의 전시를 보았는데, 그때 나도 그림을 그려야겠다고 생각했습니다.

실베스터 당신의 생각에 대한 부모님의 반응은 어땠습니까?

베이컨 나는 부모님과의 관계가 결코 좋지 않았습니다. 사이가 좋았던 적이 없었죠. 내가 미술가가 되고 싶다고 하자 부모님은 실망했습니다. 부모님은 내가 미술가로서 결코 생계를 꾸려 나갈 수 없을 거라고, 그럴 가능성이 없다고 말했고 전적으로 반대했습니다. 가정생활이 행복했다고 말할 수는 없습니다. 내게는 두 명의 남자 형제와 두 명의 여자 형제가 있었습니다. 형은 로디지아Rhodesia에 가서 그곳 경찰이 되었습니다. 그는 잠베지Zambezi에 홍수가 났을 때 병에 걸렸고 어찌 된 일인지 파상풍에 걸려 죽었습니다. 남동생은 아주 어릴 때 죽었습니다. 내가

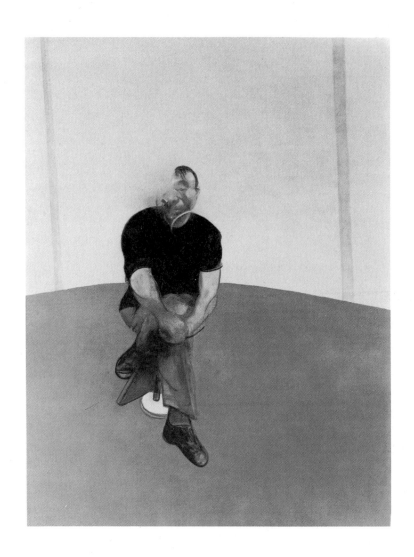

4. 작품 3의 왼쪽 패널

기억하건대 아버지가 감정을 내보이는 모습을 목격한 것은 남동생이 죽었을 때가 유일합니다. 아버지는 남동생을 아주 좋아했거든요. 하지만 나는 아버지와 결코 제대로 된 관계를 맺지 못했습니다. 아버지는 나를 좋아하지 않았고 미술가가 되겠다는 생각도 좋아하지 않았습니다. 우리 집안에는 미술과 관련된 전례가 전혀 없었고 부모님은 미술가가 되고 싶다는 아들이 그저 별나다고 생각했습니다. 이건 내가 정식으로 그림을 그리기 몇 년 전에 있었던 일입니다. 나는 온갖 종류의 특이한 일들을 했습니다. 속기를 배우려고도 했었죠. 물론 나는 나만의 속기 방식을 창안해 냈습니다. 나는 다양한 직장에서 별별 일을 다 해 봤습니다. 폴랜드 가Poland Street의 한 도매상점에서는 전화 받는 일을 했는데 그게 하는 일의 전부였습니다. 6~8개월 정도 하인 노릇도 해 봤고, 멕클렌버그 스퀘어Mecklenburgh Square에서 어떤 사람의 요리사이자 잡부로도 일을 했습니다. 아침 7시까지 출근해서 그 사람의 아침 식사를 준비해야 했습니다. 집안일을 많이 했다고 할 수는 없습니다. 침대를 정리해 놓고는 일찍 퇴근했으니까요. 일은 일찍 끝났지만 저녁 7시에 그곳에 다시 가서 저녁 식사를 준비하곤 했습니다. 집주인은 어느 지역의 법무관이었는데, 어디인지는 잊어버렸습니다. 내가 사직서를 냈을 때 그는 다른 사람에게 "왜 그가 그만두려는지 모르겠군. 그는 아무 일도 하지 않는데 말이야"라고 말했습니다. 나는 꽤 괜찮은 요리사였습니다. 어머니가 아주 훌륭한 요

리사여서 요리를 웬만큼 잘하는 법을 배웠기 때문입니다. 이것들은 내가 경험한 직업 중 몇 가지 예일 뿐입니다. 전쟁이 시작되었을 때 나는 천식 때문에 군대 징집을 거부당했습니다. 천식은 가족력이었고 나는 늘 천식을 앓았습니다. 내 생각에 남은 생애 동안 내게 연금을 지급해야 할 것이라고 생각해서 군이 입대를 거부한 것 같습니다. 나는 공습경계경보ARP의 예비역으로 배치되었지만 심한 천식 때문에 거부당했습니다. 그 이후에 나는 독립했습니다. 1943~1944년경이었는데 그때부터 나는 본격적으로 그림을 그리기 시작했습니다. 그전까지는 어떤 것도 확실하지 않았습니다.

실베스터 그때라면 존 에버렛 밀레이John Everett Millais의 오래된 집에 있던 작업실로 옮긴 지 얼마 되지 않았을 무렵이었겠군요. 우리가 처음 만났던 1950년에도 당신은 여전히 크롬웰 플레이스Cromwell Place에 위치한 그 작업실을 사용하고 있었습니다.

베이컨 그곳은 멋진 작업실이었습니다. 하지만 전쟁이 시작되고 폭격이 있었을 때 밀레이의 작업실 지붕 전체가 날아가 버렸습니다. 내가 그림을 그리던 방은 작업실로 건축된 곳이 아니었습니다. 그곳은 에드워드 시대 사람들이 종종 집의 뒤편에 마련하곤 했던, 당구를 치던 거대한 방이었습니다. 하지만 그곳은 멋진 작업실이었지요. 나는 여러 가지 이유로 그곳에서 나와야 했습니다. 내가 좋아하던 사람이 그곳에서 죽었기에 머물고 싶지 않았습니다. 내 삶에서 후회하는 두 가지 일이 있다면 하나는 그 장소

를 포기한 일이고, 다른 하나는 내로 가Narrow Street의 작업실을
포기한 일입니다.

실베스터 그곳은 강이 내려다보이는 아름다운 집이었습니다. 나는 거기
서 당신이 어떤 그림도 그리지 않았을 것이라고 생각합니다.

베이컨 시도는 했지만 템스 강물이 밀려들고 해가 지면 실내가 반사되
는 빛으로 계속 반짝거려서 작업하기가 상당히 어려웠습니다.
하지만 이스트 엔드East End는 런던에서 매우 멋진 지역이어서
그곳을 포기한 일을 무척 후회합니다.

실베스터 크롬웰 플레이스의 작업실을 포기하고 나서 1950년대 초에 당
신은 마이클 아스토Michael Astor가 빌려 준 큰 작업실을 사용했
습니다. 킹스 로드King's Road에서 조금 떨어진 곳에 있던 그곳에
서도 역시나 빛 때문에 문제를 겪었던 일이 기억납니다.

베이컨 나는 그곳에서 작업을 할 수가 없었습니다. 아름다운 천창이
있는 멋진 곳이긴 했지만 천창 위로 나무가 드리워져서 바람에
나무가 흔들리면 작업실의 빛도 흔들렸기 때문입니다. 마치 물
속에서 그림을 그리려는 것과 같았습니다.

실베스터 1950년대에는 헨리Henley에 있던 작업실을 포함해 작업실을 여
러 번 옮겼습니다. 그런데 지금은 꽤 오랜 기간 동안 현재의 작
업실을 사용하고 있습니다. 그렇죠?

베이컨 아마 1961년에 이곳으로 왔을 겁니다. 그러니 지금까지 20년 넘
게 머물고 있는 셈입니다. 무슨 이유에선지 이곳을 봤을 때 여
기서는 작업을 할 수 있겠다는 확신이 들었습니다. 나는 이 공

간, 이 방의 분위기로부터 큰 영향을 받습니다. 그리고 이곳에 온 바로 그 순간부터 내가 여기서 그림을 그릴 수 있으리란 것을 단번에 알아보았습니다. 파리의 작업실에서도 같은 느낌을 받았습니다. 그저 하나의 방일 뿐이었지만 그곳에 발을 들여놓는 그 순간부터 내가 작업할 수 있는 공간이라는 확신이 들었습니다.

실베스터 하지만 당신은 실상 파리에서 기대했던 것만큼 작업을 많이 하지는 않았습니다.

베이컨 네, 그랬습니다. 파리보다 런던을 더 잘 알기 때문에 내가 잘 모르는 도시보다 런던에서 보다 수월하게 작업을 할 수 있다는 것을 깨달았습니다.

실베스터 1950년대에 탕헤르Tangier에 있었을 때는 어땠습니까?

베이컨 그곳에서 그림을 어느 정도 그리긴 했지만 전혀 성공적이지 않았습니다. 실제로 작업이 잘되지는 않았지요. 아마도 빛이 너무 강했기 때문이라고 생각합니다. 나는 여러 곳에서 작업을 시도했습니다. 한번은 몬테카를로Monte Carlo에서 시도했는데 그곳의 강한 빛에 적응하는 데 또다시 실패했습니다. 그 빛이 내게 방해가 되었다고 할 수 있습니다.

실베스터 처음 봤을 때 특히 빛이 마음에 들어서 이곳을 좋아하게 된 것입니까?

베이컨 아닙니다. 천장을 떼어 냈기 때문에 지금은 이곳을 처음 보았을 때와 동일한 빛이 아닙니다. 동서향이라서 빛이 특별히 좋지

도 않아요. 하지만 이곳에는 작업을 할 수 있겠다는 느낌을 갖게 하는 분위기가 있었습니다. 그 이유는 말로 설명할 수 없습니다. 작업할 수 있겠구나 싶은 곳이 있는가 하면 작업을 할 수 없겠다는 느낌이 드는 곳도 있습니다. 아주 묘한 대목이죠. 그 장소가 지닌 분위기를 어떻게 설명할 수 있는지는 모르겠습니다. 나는 그것이 한 공간이 건축된 방식일 거라고 추측합니다. 이곳은 옆방과 동일하게 천장이 낮았습니다. 하지만 나는 이곳의 천장을 떼어 냈고 위원회는 내가 작은 천창을 설치하는 것을 허가해 주었습니다.

실베스터 나는 당신이 이곳에 얼마만큼 애착을 갖고 있는지 압니다. 당신은 캔버스가 계단을 통해 오르내리고 작업실 안팎으로 이동할 때 1인치 정도밖에 여유가 없다고 말했습니다. 따라서 현재의 작업실은 편리하다고 할 수 없는데도 당신은 20년 동안이나 이곳에 머무르고 있습니다.

베이컨 나는 이곳의 무질서함 속에서 편안함을 느낍니다. 무질서가 내게 이미지를 제시해 주기 때문이죠. 어쨌든 나는 무질서 속에서 생활하는 것이 좋습니다. 만약 내가 여기를 떠나 새로운 곳으로 옮긴다면 일주일 만에 그곳의 모든 것들이 무질서해질 겁니다. 나는 깔끔한 것을 좋아하고 접시 등의 물건들이 지저분한 것을 좋아하지 않지만 무질서한 분위기는 좋아합니다.

실베스터 무질서한 곳에서 작업하는 것이 아마 더 수월할 겁니다. 그림을 그리거나 글을 쓰는 것은 무질서한 삶에 질서를 가져오려는 시

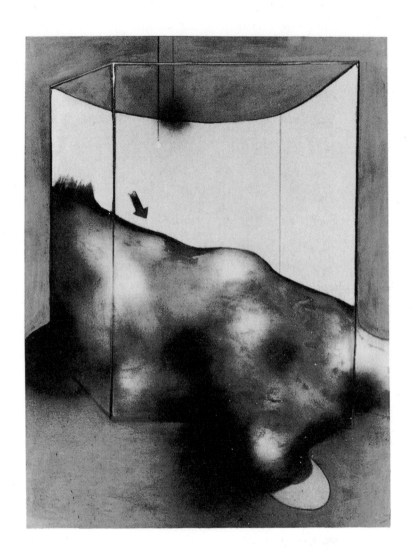

5. '모래 언덕', 1983년

도이고, 작업 중인 방이 어수선하면 그것이 무의식적으로 질서를 만들려는 자극제의 역할을 할 수 있다고 생각합니다. 반면에 아주 잘 정돈된 곳에서 그림을 그린다면 시작하는 데 있어서 결정적인 순간이 훨씬 줄어들 것입니다.

베이컨 그렇습니다. 당신의 말에 전적으로 동의합니다. 한번은 롤랜드 가든스Roland Gardens의 모퉁이에 있는 아름다운 작업실을 구입했습니다. 가장 완벽한 빛이 있는 곳이었는데, 양탄자와 커튼 등으로 아주 훌륭하게 꾸몄더니 결코 작업을 할 수 없었어요. 그래서 그곳을 친구에게 주었습니다. 너무 화려하게 만든 게 문제였습니다. 나는 그곳에서 완전히 힘을 잃어버렸습니다. 그곳을 너무 잘 꾸미는 바람에 무질서를 갖지 못했기 때문입니다. 무질서를 선호하는 또 한 가지 이유는 먼지를 사용할 수 있다는 점입니다. 나는 브르타뉴에서 본 모래 언덕을 그릴 때 작업실의 먼지를 사용했습니다. 그것은 바닥의 먼지를 모두 그러모으는 지독히 힘든 일이었지요. 하지만 알다시피 이곳에는 충분한 양의 먼지가 있어서 그림을 비롯한 모든 것들에 달라붙습니다. 그래서 헝겊으로 먼지를 닦아 젖은 물감에 올려놓기만 하면 됩니다. 물감이 마르고 난 뒤에 파스텔을 조절하듯이 그것을 조절합니다. 테이트 갤러리에 소장된 에릭 홀을 그린 초기 작품은 먼지로 채색되었습니다. 사실 그의 옷에는 물감이 전혀 사용되지 않았습니다. 나는 바닥의 먼지를 아주 얇게 한 겹으로 발라 옷의 회색을 표현했습니다. 먼지는 영원하고, 영원토

록 지속되는 것 같습니다. 내가 알게 되어 기쁜 먼지의 속성 중 하나는 먼지는 결코 변하지 않는 것 같다는 점입니다. 지금도 40년 전 내가 그림에 붙여 놓은 상태 그대로 생생해 보입니다. 단 작업실의 먼지가 지닌 유일한 문제점은 내가 파스텔을 사용하기 때문에 많은 먼지가 착색되었다는 것입니다. 하지만 원래 상태의 먼지는 회색 정장에 꼭 맞는 색깔입니다. 그것은 사실 일종의 파스텔이라고 할 수 있고, 아마도 파스텔보다 더 오래 지속될 것입니다. 어쩌면 더 오래 지속되지 않을지도 모릅니다. 나는 사물의 영속성에 대해서는 알지 못합니다. 그저 플란넬 양복의 살짝 보풀이 이는 특성을 어떻게 표현할 수 있을지 고민하다가 문득 먼지를 모아야겠다는 생각이 떠올랐기 때문에 먼지를 사용하게 된 것입니다. 당신은 먼지가 괜찮은 회색 플란넬 양복과 얼마나 흡사한지를 확인할 수 있을 겁니다.

실베스터 테이트 갤러리의 도록을 찾아서 재료에 대한 당신의 묘사가 맞는지 확인해 봐야겠군요.

베이컨 미술관은 작품의 재료가 먼지라는 사실을 공개하는 것을 좋아하지 않을 겁니다. 아마도 미술관은 그것이 파스텔이나 그와 유사한 것이라고 생각하겠죠. 하지만 그것은 그저 먼지일 뿐입니다. 반면 모래 언덕 그림의 경우에는 먼지가 안료와 혼합되어 질감을 자아냅니다.

실베스터 작업실에 대한 이야기를 하며 빛을 여러 차례 언급했던 걸로 볼 때 당신은 주로 밝을 때 그림을 그리는 것 같습니다.

베이컨	맞습니다. 나는 거의 언제나 밝을 때 그림을 그립니다. 아주 젊었을 때에는 밤에 그림을 많이 그리곤 했습니다. 하지만 이제는 낮에 그립니다.
실베스터	낮에 그리던 그림을 밤까지 계속 그려 본 적이 있습니까?
베이컨	그런 경우가 가끔은 있습니다. 작품과 어느 정도 거리를 유지하면서 작업이 잘 진행되고 있다고 생각할 때에는 작업을 계속합니다. 밤에도 계속해서 작품에 손을 댑니다.
실베스터	당신은 아주 이른 아침에 작업을 시작합니다. 그렇죠?
베이컨	네. 아주 일찍 작업을 시작하는 것을 좋아합니다. 내가 아침에 더 자유롭다는 것을 알거든요. 늦은 시간보다 이른 아침에 모든 일이 보다 순조롭게 진행됩니다. 많은 미술가들이 정오 무렵이 되어서야 작업을 시작해서 오후를 지나 밤까지 지속한다는 사실을 알고 있습니다. 하지만 나의 경우에는 대개 이른 아침에 작업이 훨씬 더 잘됩니다. 어쨌든 작업이 진행된다면 말입니다.
실베스터	휴식 시간 없이 몇 시간이고 작업을 계속하는 경향이 있습니까?
베이컨	작업이 잘 진행되면 쉬지 않고 계속 그려 나갈 수 있지만 때때로 잘 진행된다고 생각될 때 작업을 멈춥니다. 10분 정도 휴식 시간을 갖고 나면 지금까지 해 왔던 작업을 모두 잊고 돌아가서 작품을 다시 분명하게 볼 수 있기 때문입니다.
실베스터	당신은 종종 그림을 그릴 때 혼자 있는 것을 선호한다고 말합니다. 초상화를 그릴 때에도 모델이 함께 있는 것을 좋아하지 않는다고 말한 바 있습니다.

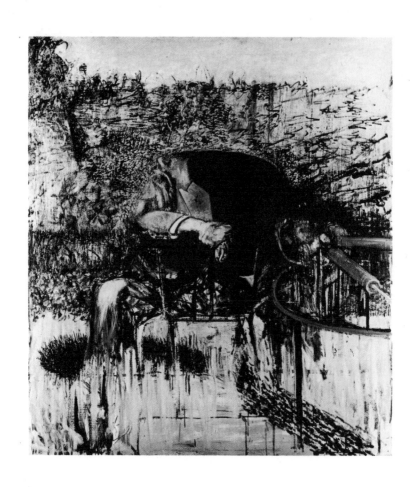

6. '풍경 속의 인물', 1945년

베이컨	나는 혼자 있을 때 훨씬 더 자유롭다고 느낍니다. 하지만 주변에 사람이 있을 때 보다 창조력을 발휘하는 화가들도 여럿 있을 것입니다. 나의 경우는 그렇지 않지만 말입니다. 나는 혼자 있을 때 물감이 내게 지시하도록 허용할 수 있다는 것을 압니다. 내가 캔버스에 올려놓는 이미지가 내게 작품을 지시하고, 그에 따라 점차적으로 작품이 형성되면서 드러납니다. 이것이 내가 혼자 있는 것을, 다시 말해 절망감과 함께 남겨져서 캔버스에 무엇이든 시도할 수 있게 되는 것을 좋아하는 이유입니다.
실베스터	그림을 그리는 동안 라디오를 켜 놓습니까?
베이컨	아니요. 때로 음악을 틀기도 했지만 나는 음악에 관심이 없습니다. 사실 나는 여기에 그냥 홀로 있는 것을 더 좋아합니다. 어쨌든 나는 일종의 몽롱한 상태에서 작업을 합니다. 하지만 작품이 모호해지는 것은 바라지 않습니다. 나를 향해 다가오는, 그리고 내가 구체화하려는 감각과 감정, 생각이 모호한 상태에서 작업을 합니다. 내게 긍정적으로 작동할 무언가가 나타날 때 나는 보다 명확해집니다. 나는 그것이 비판 능력과 관계가 있다고 생각합니다. 비판 능력을 통해서 열리는 기회를 불현듯 보게 되고 이전에는 생각하지 못했던 이미지가 나타날 가능성을 보게 됩니다.
실베스터	나는 그것이 당신이 매우 즉흥적으로 작업을 진행하기 때문이라고 생각합니다. 당신의 작품과 같은 거대한 크기의 구상화를 예비 드로잉이나 유화 스케치 없이 그린다는 것은 예외적인 경

우라고 할 수 있습니다.

베이컨 　나는 캔버스에 붓으로 아주 대략적인 스케치를 그립니다. 대상의 모호한 윤곽만을 그린 뒤 대개 아주 큰 붓을 사용해서 작업을 시작합니다. 즉각적으로 그림을 그리기 시작하고, 그에 따라 점차 작품이 만들어집니다.

실베스터 　형상이 특정한 단계에 이르면 평평한 배경을 그려 넣습니까?

베이컨 　아닙니다. 나는 대개 배경을 가장 나중에 그립니다.

실베스터 　30년 전에 아주 옅은 어두운 파란색 또는 검정색으로 배경을 그렸던 방식과는 전혀 다르군요. 그때는 배경을 먼저 그려 넣고 그 위에 작업을 하곤 했습니다.

베이컨 　맞습니다. 당시에는 물감을 아주 얇게 채색했습니다. 물감을 테레빈유와 아주 묽은 농도로 혼합해서 이미지를 그리기 전에 캔버스 전체에 얇게 한 겹으로 채색했습니다. 하지만 지금은 배경에 항상 아크릴 물감을 사용하기 때문에 그 위에 무언가를 그리고 싶지 않습니다. 밑칠을 하지 않은 원래의 캔버스가 이미지를 흡수하는 것을 좋아하기 때문입니다.

실베스터 　밑칠을 하지 않은 캔버스에 그림을 계속 그려 왔다는 이야기입니까?

베이컨 　네, 그렇습니다.

실베스터 　하지만 반대쪽 면에는 밑칠이 되어 있지요?

베이컨 　네.

실베스터 　어느 단계에서 아크릴 물감으로 배경을 그려 넣습니까?

베이컨	이미지를 어느 정도 만들었다고 느낄 때입니다. 배경을 그려 넣으면 이미지가 어떻게 작용할지를 살피고 난 다음에 이미지를 계속 그려 나갑니다.
실베스터	어느 단계에서는 배경 색을 바꾸어야 한다는 점을 깨닫게 되는 경우도 종종 있습니까?
베이컨	나는 대개 배경을 고수합니다. 밑칠을 하지 않은 캔버스를 사용할 때에는 배경을 바꾸기가 상당히 어렵기 때문입니다. 그리고 많은 경우 배경이 파스텔로 그려졌다는 점도 감안해야 합니다. 파스텔을 사용하면 훨씬 더 강렬한 색을 얻을 수 있고 밑칠을 하지 않은 캔버스에 아주 잘 고정됩니다. 그 캔버스는 파스텔지 같은 매우 거친 종이와 유사합니다. 밑칠을 하지 않은 캔버스를 사용해야겠다는 생각은 1940년대 후반 몬테카를로에서 살고 있을 때 떠올랐습니다. 당시 나는 돈이 없었습니다. 아마도 카지노에서 돈을 잃었다든가 했을 겁니다. 이전에 사용했던 캔버스 몇 개를 갖고 있었는데 그 캔버스를 뒤집어 보고는 밑칠이 안 된 쪽이 작업하기에 훨씬 수월하다는 점을 발견했습니다. 그때 이후로 줄곧 밑칠을 하지 않은 면에 그림을 그렸습니다.
실베스터	일반화해서 말하는 게 불가능한 문제이긴 하지만, 대형 삼면화의 경우 작업 기간이 대개 어느 정도 걸립니까?
베이컨	대략 2~3주 정도 걸립니다. 하지만 때로는 두 달이 걸리기도 합니다.
실베스터	요즘도 일주일 정도 작업한 큰 그림을 포기하는 경우가 종종 있

습니까?

베이컨 　한동안 시간을 들여 그려 온 작품이 제대로 된 것 같지 않으면 그 작품을 조각내어 망가뜨려 버립니다. 물감이 막혀서 더 이상 작업할 수 없거든요. 나는 아주 생생한 물감을 좋아합니다.

실베스터 　당신은 때로 말버러 갤러리Marlborough Gallery로 보낸 작품을 며칠 뒤 작업실에 도로 가져와서 작업을 더 진행하기도 합니다. 그렇게 재작업을 할 때 대개 성공합니까, 아니면 실수하게 됩니까?

베이컨 　내가 때때로 작품을 너무 빨리 밖으로 내보내는 것은 사실입니다. 그 작품들이 작업실에 있으면 계속해서 손을 보기 때문이죠. 하지만 보냈던 작품들을 도로 가져오면 그 작품들을 다시 살펴보는 데 큰 도움이 되고 내가 거기에 무언가를 더 보탤 수 있는 경우가 아주 많다는 측면도 존재합니다. 오귀스트 르누아르Auguste Renoir가 말했습니다. 캔버스를 3개월 동안 벽으로 돌려놓고 무엇을 하려 했는지를 잊어야 그 뒤에 무엇을 하려고 했는지를 기억하지 못한 채 그 결과를 볼 수 있을 것이라고요.

실베스터 　당신은 그렇게 하지 않지요?

베이컨 　네, 그렇게 하지 않습니다. 내가 살고 있는 공간이 너무 협소하기 때문입니다. 하지만 약 3개월이 지나면 애초에 하고자 했던 바를 잊게 되고 작품을 있는 그대로 보게 된다는 주장에는 동의합니다.

실베스터 　완성한 지 몇 년이 지난 뒤에도 아주 성공적으로 바꿀 수 있었던 작품이 1974년에 그린 삼면화라고 볼 수 있습니다.(작품

133~135) 이 작품의 중앙 패널의 전경에는 비스듬히 기대고 있는 인물이 있었는데 1977년에 당신은 그것을 지워 버렸습니다.

베이컨　전경에 그 형상이 없는 편이 훨씬 더 나아 보입니다. 지우는 편이 나았기 때문에 그 형상이 되돌아올 수 없었던 것이라고 생각합니다. 그것이 언제든 다시 등장하는 일이 없기를 바랍니다. 적어도 내가 살아 있는 동안에는 다시 볼 일이 없을 겁니다.

실베스터　작품의 제목은 어떻게 짓습니까?

베이컨　나는 가능한 한 가장 특색 없는 제목을 사용하려고 합니다. 그래서 늘 작품을 '이러저러한 것을 위한 습작'이라고 부릅니다. 그림을 기억하기 쉽게 만들기 위해 말버러 갤러리가 제목을 덧붙입니다. 그 한 가지 이유는 전시 등을 위해 여러 작품들을 모을 때 작품에 제목이 붙어 있으면 일이 보다 수월하기 때문입니다. 예를 들면 갤러리가 '삼면화 - T. S. 엘리엇의 시 〈스위니 아고니스테스〉로부터 영감을 받은Triptych-inspired by T. S. Eliot's poem 'Sweeney Agonistes'이라고 제목을 붙인 그림의 경우, 그들은 내게 그 이미지들이 어떻게 생겨났는지를 질문했습니다.(작품 131~132) 나는 당시 〈스위니 아고니스테스Sweeney Agonistes〉를 읽고 있었다고 대답했습니다. 그러자 그들이 그렇게 제목을 붙였죠. 이런 식으로 제목이 생기는 경우가 자주 있습니다. 하지만 나는 가능하면 특색이 없는 제목을 유지하고 싶습니다. 제목이 이미지 안에서 거짓말을 하고 사람들이 자신이 좋아하는 것을 그 제목으로 해석할 수 있기 때문입니다.

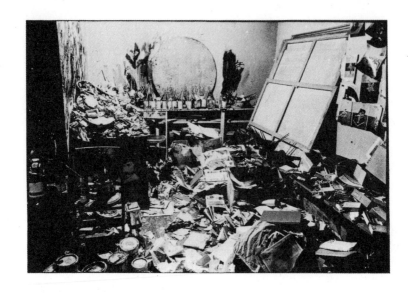

7. 베이컨의 작업실

실베스터	당신은 보는 사람이 작품을 자유롭게 해석하는 것을 좋아합니다. 때로 사람들의 아주 형편없는 오해가 거슬리지는 않습니까?
베이컨	나는 오독에 화가 나지는 않습니다. 그러기 마련이라는 것을 이해하기 때문입니다. 그러니까 내 말은, 사람들은 자신이 바라는 대로 작품을 해석할 수 있다는 뜻입니다. 나조차도 내가 한 작업의 상당 부분을 해석하지 못합니다. 이렇게 말한다고 해서 내가 영감을 받았다고 생각한다고 여기지 않기를 바랍니다. 나는 그저 내가 보기에 좋은 것을 그릴 뿐입니다. 하지만 그것에 대한 해석을 시도하지는 않습니다. 궁극적으로 나는 무언가를 **말하려고** 하는 것이 아니라 무언가를 **하려고** 하는 것입니다. 또한 내가 그림을 그리기 시작했을 때 누군가가 내 작품을 구입하리라고는 전혀 기대하지 않았습니다. 나는 나 자신의 흥분을 위해 그림을 그렸고 생계를 유지하려면 다른 일을 해야 할 거라고 늘 생각했습니다. 때문에 나는 그림이 판매될 정도로 점점 운이 좋아져서 작품 활동으로 생활할 수 있게 되었어도 다른 사람들이 내 작품에 대해 어떻게 생각하는지에 대해서는 여전히 무관심합니다.
실베스터	정말로 보는 사람을 전혀 고려하지 않고 그림을 그립니까?
베이컨	나는 나 자신을 위해 그림을 그립니다. 그것 말고 달리 무엇을 위해 그림을 그리겠습니까? 보는 사람을 위한 작업은 어떻게 할 수 있는 겁니까? 보는 사람이 원하는 것이 무엇일지 상상하는

겁니까? 나는 나 말고는 그 누구도 흥분시키지 못합니다. 그래서 때로 다른 사람이 내 작품을 좋아해 주면 나는 언제나 놀랍니다. 내가 몰두하는 일을 통해 생활을 할 수 있어서 나는 아주 운이 좋은 사람이라고 생각합니다. 그것이 사람들이 말하는 행운이라면 말입니다.

실베스터 그런 입장이라면 주문받은 초상화는 거의 그리지 않겠군요.

베이컨 네, 자주 그리지는 않습니다. 왜냐하면 대부분의 사람들은 초상화를 통해 돋보이기를 원하기 때문입니다. 사람들은 자신이 어떻게 보이는지 또는 어떻게 보이고 싶은지에 대해 나름의 생각을 갖고 있지요. 그게 바로 초상화 작업의 특이한 점입니다. 화가가 자신의 생각에서 벗어나면 그들은 그 초상화를 좋아하지 않습니다. 나는 내가 좋아하는 사람들, 즉 인간적으로 좋아하고 외관도 마음에 드는 사람들의 초상화를 그리는 일을 좋아합니다. 내가 정말로 싫어하는 사람들을 그리는 것은 너무나 힘든 일이 될 것입니다. 아마도 그 사람들의 캐리커처, 일반적으로 내가 그리는 방식보다 훨씬 더 희화화된 그림만을 그릴 수 있겠지요.

실베스터 어쨌든 당신은 그런 그림을 그릴 필요가 없습니다. 오늘날 미술가가 처한 환경이 당신과는 아주 잘 맞는 듯 보입니다. 당신이 그리고 싶은 것을 그리면 그 작품은 당신이 소속된 갤러리로 보내집니다.

베이컨 네, 사실 그런 방식은 나와 아주 잘 맞습니다. 나와 일하는 갤

러리는 나를 귀찮게 하지 않습니다. 나는 그저 홀로 작업을 할 뿐이고, 보내고 싶은 그림을 다 그리면 그들이 와서 가지고 갑니다. 그들이 그 작품을 팔 수도 있고 팔지 못할 수도 있습니다.

실베스터 다시 말해 오늘날의 전반적인 상황이 당신과, 그리고 작품에 대한 당신의 태도와 잘 맞는다는 뜻입니까?

베이컨 나는 내 삶이 가능한 한 자유롭기를 바랍니다. 나는 그저 내가 작업을 할 수 있는 최적의 분위기를 바랄 뿐입니다. 그래서 나는 우파에 투표합니다. 그들이 좌파보다는 덜 이상적이어서 좌파의 이상주의로부터 방해를 받게 되는 경우보다 더 자유롭기 때문입니다. 나는 늘 우파가 곤란한 상황 속에서 내가 선택할 수 있는 최선이라고 생각합니다.

실베스터 특히 오늘날과 같은 때에 미술가가 되기 위한 핵심적인 요소가 무엇이라고 생각합니까?

베이컨 글쎄요. 많은 요소들이 있습니다. 그중 하나는 화가가 되기로 결심한다면 바보 같은 짓을 두려워하지 않아야 한다는 것입니다. 다른 한 가지는 정말로 그리고 싶은 주제를 찾을 수 있어야 한다는 것입니다. 주제가 없으면 자동적으로 후퇴하게 된다고 생각합니다. 언제나 자기 자신을 파고들어 다시 되돌리게 만드는 주제를 갖고 있지 않기 때문이죠. 훌륭한 미술은 항상 사람들을 인간의 취약한 상황으로 되돌려 줍니다. 또한 오늘날 화가가 되기 위해서는 기초적인 수준일지라도 선사시대부터 오늘날까지의 미술의 역사에 대해 알아야 한다고 생각합니다.

나는 다양한 예술을 접하고 다큐멘터리 서적들을 보았습니다.
예를 들면 나는 야생동물에 대한 책도 읽었습니다. 그 이미지
가 나를 흥분시키고 가끔은 인간의 신체를 사용하는 방법을
제시해 줄 수 있기 때문입니다. 내가 오래전 어딘가에서 구입한
여과 장치의 이미지들을 담은 책이 있습니다. 그 이미지들은 단
순히 여러 종류의 액체를 거르는 여과 장치들에 대한 것이었지
만 그것이 만들어진 방식은 내가 사람의 신체를 사용할 수 있
는 다양한 방식을 제시해 주었습니다. (다른 특징들을 제외한다면
결국 사람의 신체는 어떻게 보면 하나의 여과 장치라고 할 수 있습니다.) 나는
또한 영화도 아주 많이 봤습니다. 아주 어렸을 때에는 세르게
이 예이젠시테인Sergei Mikhailovich Eizenshtein의 영화에서 영향을
받았고, 그 이후에는 루이스 부뉴엘Luis Buñuel의 영화, 특히 그
의 초기작으로부터 큰 영향을 받았습니다. 부뉴엘의 영화 역시
놀랄 만큼 정확한 이미지를 갖고 있었기 때문입니다. 그의 영화
가 어떻게 직접적으로 영향을 미쳤는지는 말할 수 없지만, 내게
만들어야 하는 시각 이미지의 예리함을 보여 줌으로써 시각 이
미지에 대한 나의 태도 전반에 영향을 미친 것은 분명합니다.

실베스터 부뉴엘의 영화가 지닌 잔인함은 장엄함 속에서 인간성을 재발
견하려는 수단이라고 말한 앙드레 바쟁André Bazin의 언급을 들
어 본 적이 있습니까?

베이컨 그것이 정말로 부뉴엘의 작품이 지닌 잔인함이 맞습니까? 미술
에서는 모든 것이 잔인해 보입니다. 실재가 잔인하기 때문입니

다. 아마도 이것이 많은 사람들이 추상 미술을 좋아하는 이유일 것입니다. 추상에서는 잔인함을 볼 수 없으니까요.

실베스터 당신은 사람들이 온건한 특징 때문에 추상 미술을 좋아한다고 생각합니까? 엘리엇의 표현처럼 "인간은 실재를 그다지 감당할 수 없기" 때문에 사람들이 추상을 좋아한다고 생각합니까?

베이컨 네. 엘리엇은 온건함을 원했기 때문에 교회 신자가 되었던 거라고 생각합니다.

실베스터 교회의 교리가 대단히 온건한지는 모르겠습니다. 오직 독생자의 십자가 책형을 통해서만 인간이 구원을 받는다는 생각은 삶에 대한 상당히 비극적인 관점이라고 생각합니다. 교리에는 여덟 가지 복이라는 당근도 있지만 지옥의 위협도 존재합니다. 자신이 지옥에 떨어졌다고 생각하는 기독교도라면 영원한 고통 속에서 살기보다는 불멸의 영혼을 갖지 않는 편을 택할 것이라고 생각하지는 않습니까?

베이컨 아니요, 그렇게 생각하지 않습니다. 사람들은 자신의 자아에 상당히 애착을 갖기 때문에 단순한 절멸보다는 차라리 고통을 택할 겁니다.

실베스터 당신이라면 고통을 택하겠습니까?

베이컨 네, 그럴 겁니다. 만약 지옥에 있다면 나는 항상 탈출의 가능성이 있다고 느낄 테니까요. 나는 탈출할 수 있다고 늘 확신할 겁니다.

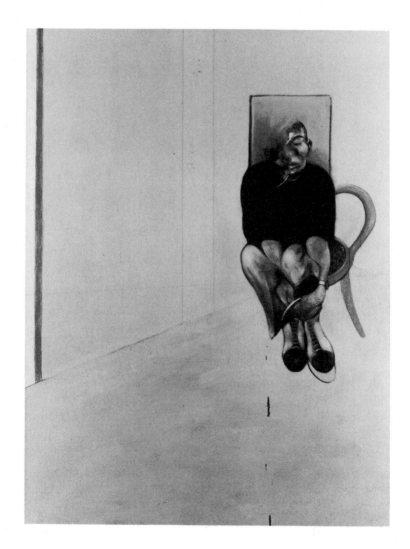

8. '자화상을 위한 습작', 1982년

2

감각의 그림자

실베스터	근래 당신은 자화상을 많이 그리고 있습니다. 더 이상 그리지 않겠다고 말은 했지만 사실 그 어느 때보다 많이 그렸습니다.
베이컨	맞습니다. 하지만 단지 편의상 그린 것뿐입니다. 주변에 그릴 수 있는 다른 사람이 없었기 때문이죠.
실베스터	자화상을 그리는 문제에 보다 몰두하게 된 것은 아닙니까?
베이컨	아닙니다.
실베스터	자화상을 그릴 때 사진을 사용합니까? 아니면 거울을 봅니까?
베이컨	거울에 비친 내 모습을 보기도 하고 사진도 봅니다.
실베스터	사진을 사용하는 경우라면 다른 사람의 사진을 사용해 그림을 그릴 수도 있었을 텐데요.
베이컨	네, 맞습니다.
실베스터	최근에는 조지 다이어George Dyer의 머리를 그리지 않았습니다.
베이컨	네. 죽은 사람의 머리는 늘 그리기가 더 어렵습니다. 어쩌면 나의 경우에만 그런 것일지도 모르겠습니다.
실베스터	그렇군요.
베이컨	죽은 사람을 그리는 것과 살아 있는 사람을 그리는 것이 정말로 크게 다른지는 모르겠습니다. 그러니까 실물 모델이 필요하지 않다면 말이죠……. 나 자신을 그린 것은 사실 편의상의 이유였습니다. 내가 **거기에 있었고** 그때 그림을 그릴 만한 다른 사람이 없었던 겁니다. 당신의 말처럼 나는 사진을 보고 그릴 수도 있었습니다. 하지만 때로는 그림을 그리는 동안 모델을 볼 필요가 있습니다.

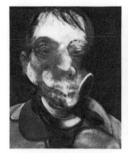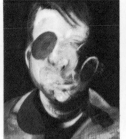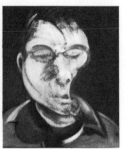

9. '자화상을 위한 세 개의 습작', 1976년

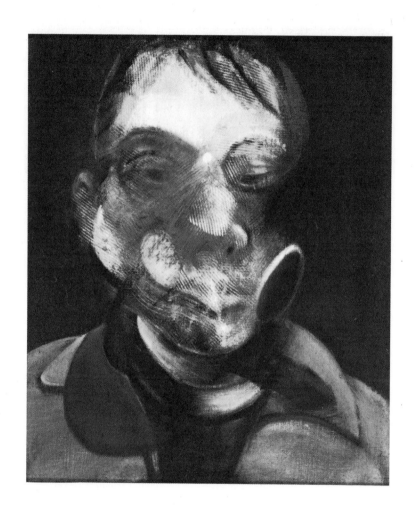

10. 작품 9의 왼쪽 패널

11. '자화상을 위한 세 개의 습작', 1979년

실베스터	물론 그럴 겁니다. 당신이 이사벨 로스돈Isabel Rawsthorne이나 루시안 프로이드Lucian Freud, 헨리에타 모라에스Henrietta Moraes의 사진을 보고 초상화를 그릴 때 나는 그들이 꽤나 당신 주변에 머물렀다는 사실을 갑자기 깨닫게 됩니다. 그렇죠?
베이컨	네. 그들은 내 주변에 있었습니다. 하지만 나는 점점 사람들을 보지 않게 되는 것 같습니다. 나이가 들면 그렇게 된다고 생각합니다.
실베스터	그렇다면 실제로 실물을 보고 그리지는 않았지만 전날 밤 그 사람들을 봤을 수도 있고, 그 일이 그들에 대한 기억을 다시금 생생하게 만들어 줄 수도 있었겠군요. 이는 실상 사진은 그 사람에 대한 기억보다 덜 중요하다는 것을 드러냅니다.
베이컨	글쎄요. 그렇기도 하고 아니기도 하다고 생각합니다. 왜냐하면 나는 늘 사람들을 변형하여 외관을 만들고자 하기 때문입니다. 나는 사람들을 있는 그대로 그릴 수 없습니다. 예를 들어 미셸 레리스Michel Leiris를 그린 두 작품 중에서 그의 외양을 덜 사실적으로 그린 그림이 실질적으로는 훨씬 더 그와 유사하다고 생각합니다. 그 특별한 작품에서 이상한 점은 미셸과 더 유사해 보이지만, 그럼에도 실제 그의 머리는 약간 구형인 데 반해 그림에서는 길고 좁게 표현되었다는 것입니다. 그러므로 다른 그림보다 실제적으로 보이게 만드는 요소가 무엇인지는 알 수 없습니다. 나는 미셸을 그린 초상화들이 모두 그와 유사해 보이기를 진심으로 바랐습니다. 대상 인물처럼 보이지 않는 초상

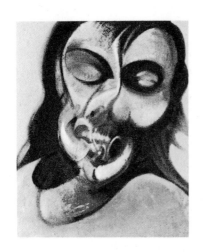

12. '헨리에타 모라에스에 대한 습작', 1969년

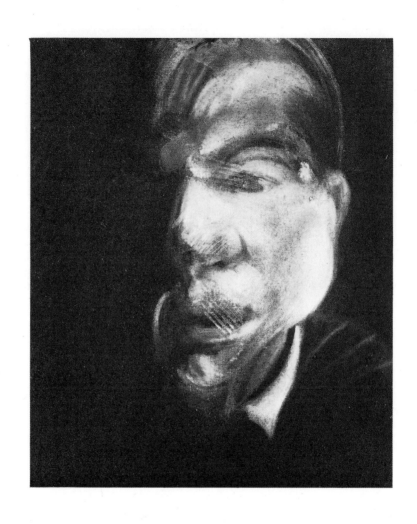

13. 작품 11의 오른쪽 패널

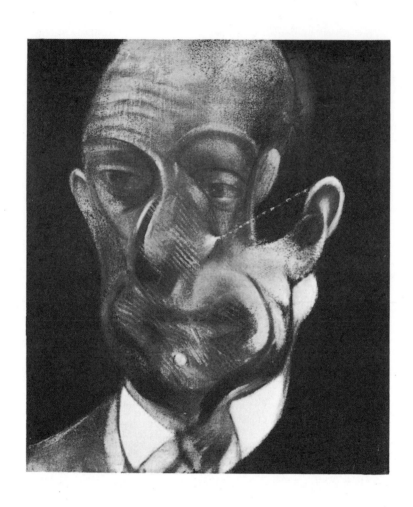

14. '미셸 레리스의 초상화', 1978년

화를 그리는 것은 부질없는 일이니까요. 하지만 그림 속 머리는 꽤 길쭉하고 가늘게 표현되어 실제 미셸의 머리와는 전혀 다른 데도 불구하고 그와 더 유사해 보입니다. 적어도 나는 그 작품이 그와 더 유사하다고 **생각**합니다. 이건 언제나 그림에서 설명이 불가능한 요소 중 하나입니다. 나는 내 그림을 보다 더 인위적으로, 보다 더 왜곡되게 만들고 싶습니다. 정말로 더욱더 인위적으로 만들고 싶습니다. 예를 들면 해변에 부딪쳐 부서지는 파도를 그릴 때 유일한 작업 방식은 해변과 파도를 일종의 구조 위에 놓고 보여 주는 것이라고 생각합니다. 이를 통해 해변과 파도를 본래의 맥락으로부터 떼어 내어 상당히 인위적인 구조 속에서 다시 만들 수 있게 됩니다. 그 그림에서 나는 구조를 만들고자 노력하고 그런 다음에는 우연이 나를 위해 해변과 파도를 던져 주기를 바랍니다. 그렇지만 아무리 인위적이라 해도 그 그림이 해안에 부딪쳐 부서지는 파도와 유사하기를 바랍니다.

실베스터　유사하게 만들고 싶습니까?

베이컨　유사하게 만들고 싶지만 그 방법을 모릅니다.

실베스터　매우 모호한 방식을 통해서만 유사하게 만들 수 있다고 확신합니까?

베이컨　네. 나는 그 점을 확신합니다. 그렇지 않다면 그저 바다와 해변을 그린 그림을 한 점 더 추가하는 것에 불과할 겁니다.

실베스터　단순히 한 점의 또 다른 그림이 되지 않도록 만들어 주는 것은 무엇입니까?

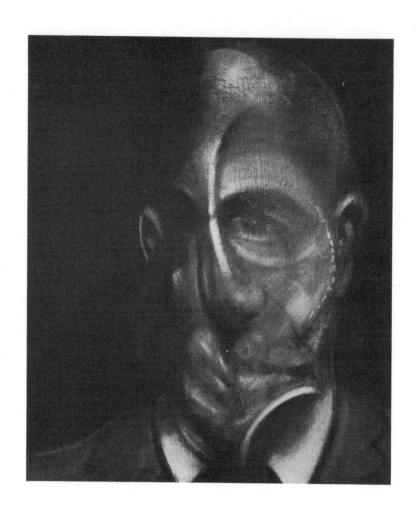

15. '미셸 레리스의 초상화', 1976년

베이컨 그저 또 다른 그림이 되는 것으로부터 충분히 멀어지게 만들 수 있어야 합니다. 즉 해변과 파도를 들어 올려서, 다시 말해 해변과 파도를 파편화하여 전체 그림 안에서 그것들을 들어 올릴 수 있어야 인위적이면서도 해변에 부딪치는 바다를 그린 여느 그림보다 한층 더 실제적으로 보일 겁니다.

실베스터 그 작품이 실제적이면서도 인위적으로 보이길 바라는 겁니까?

베이컨 그렇습니다.

실베스터 특정한 의외성을 기대하는 겁니까? 당신 자신도 놀라게 만들길 원하나요?

베이컨 물론입니다. 그게 아니라면 무엇 때문에 계속 그림을 그리겠습니까?

실베스터 그렇다면 그 놀라움이란 무엇입니까? 작품이 보다 인위적일수록 보다 유사해진다는 것, 바로 이것입니까?

베이컨 네. 보다 인위적으로 만들수록 실제적으로 보일 가능성이 더 커집니다.

실베스터 이제 모든 미술에는 작가의 의도와 작가를 깜짝 놀라게 만드는 의외성의 결합이 존재한다는 점이 분명해졌습니다.

베이컨 그렇습니다. 의도가 없다면 작가는 결코 작업을 시작하지 않을 겁니다.

실베스터 그 말은 당신의 경우 뜻밖의 놀라움이 비교적 초반부터 의도를 능가한다는 것으로 들립니다.

베이컨 의도를 갖고 있긴 하지만 실제로 일어나는 일은 그리는 과정 중

에 발생합니다. 이 사실이 바로 그것에 대해 이야기하기가 상당히 어려운 이유입니다. 실상 작업하는 와중에 그런 일이 발생합니다. 그리고 작품이 만들어지는 방식은 일어나는 일에 따라 달라집니다. 작업 과정에서 작가는 자기 안에 있는 이런 감각의 그림자를 좇지만 그것이 정말로 무엇인지는 모릅니다. 우리는 그걸 본능이라고 부르죠. 그리는 사람의 본능은 옳건 그르건 간에 물감을 캔버스에 칠하는 행위에서 발생한 특정한 흔적들에 고정됩니다. 창작의 상당히 많은 부분이 작가의 자기비판을 통해 이루어지며, 작가가 다른 사람들보다 나아 보이는 것은 그의 비판 감각이 보다 예리하기 때문이라고 종종 생각합니다. 이는 그가 어쨌든 보다 많은 재능을 지녔다는 뜻이 아니라 더 나은 비판 감각을 갖고 있다는 뜻일 겁니다.

실베스터 그리고 비판 감각의 적용에 있어서 작가는 규정된 기준 대신에 순수하게 본능적이라 할 수 있는 비판 능력을 갖고 있습니다. 이것이 당신이 의미하는 바입니까?

베이컨 네, 맞습니다. 그는 자신이 맞았는지 틀렸는지를 결코 모를 테고 그 문제를 내버려 둘 것입니다. 결국 작품이 조금이라도 좋은지 아닌지를 알게 되기까지는 정말로 오랜 시간이 걸리기 때문입니다.

실베스터 파도 그림의 경우 이전에 구상에 대해 이야기했던 방식으로 그 구상이 떠올랐나요? 다시 말해 슬라이드처럼 당신의 마음에 그 이미지가 떠올랐습니까?

베이컨	아닙니다. 나는 그저 우연히 그 장면을 보았을 뿐이에요. 몇 달 전 프랑스 남부에 갔을 때 우연히 파도가 부서지는 것을 보았습니다.
실베스터	어떤 특정한 순간이나 장면이 당신의 마음속에 고정되는 일이 자주 일어납니까?
베이컨	풍경화나 바다 풍경화를 별로 그리지 않았기 때문에 그런 일이 많이 일어났다고 할 수는 없습니다. 사람을 그린 작품의 경우에는 더 적게 일어납니다.
실베스터	사람을 그린 그림에서는 그런 경우가 더 드물다고요?
베이컨	네. 대상 인물이 내가 아는 사람이기 때문입니다. 내 말의 의미를 이해합니까? 말하자면 나는 그런 방식으로 부서지는 파도를 우연히 보게 된 것입니다.
실베스터	당신이 아는 사람의 경우 때로 당신의 방에서 그의 특정한 몸짓이나 머리의 움직임, 몸동작을 보고 나서 그림으로 다시 포착해 보고 싶은 대상으로 마음속에 담아 두는 것은 아닙니까?
베이컨	그렇지 않습니다. 동일한 방식으로 이루어지지 않습니다. 몸의 경우, 그것은 대개 그리고 싶은 특정 자세를 취한 몸입니다.
실베스터	문 열쇠를 발로 돌리는 형상은 어떻게 그리게 되었습니까?
베이컨	어쩌다가 발로 열쇠를 돌리게 했는지는 모르겠습니다. 그것은 엘리엇의 시에서 왔습니다. "나는 언젠가 문에서 / 열쇠가 돌아가는 소리를 들었다. 단 한 번 돌아가는 소리……." 엘리엇의 〈황무지The Waste Land〉입니다. 왜 발로 열쇠를 돌리게 해야 했는지

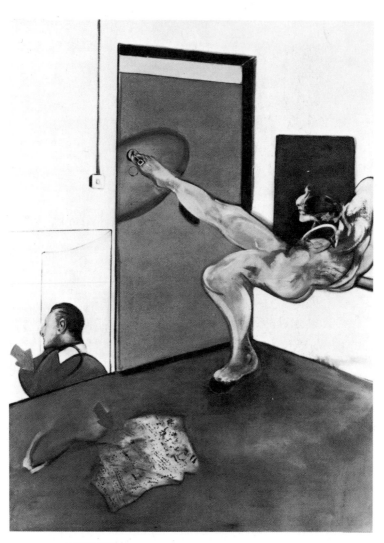

16. '회화', 1978년

는 모르겠습니다. 하지만 그것은 이 시에서 비롯되었어요. 발로 열쇠를 돌리게 한 이유는 모르겠습니다.

실베스터 그것은 의도와 결과 사이의 상호작용을 보여 주는 훌륭한 예입니다. 의도에 해당하는 엘리엇의 시의 이미지는 당신의 개인적인 것입니다.

베이컨 물론입니다.

실베스터 그것은 작품에서는 보이지 않습니다.

베이컨 전혀 보이지 않죠.

실베스터 반면에 작품에서 가장 분명하게 드러나는 것, 그림이 다루고 있는 듯 보이는 부분은 계획된 것이 아니었습니다.

베이컨 네, 맞습니다. 나는 그것이 어느 정도는 초현실주의Surrealism로부터 유래한다고 생각합니다. 일반적인 경우처럼 열쇠를 손으로 돌릴 때보다 발로 돌릴 때가 왠지 더 직접적일 것 같다는 생각이 드니까요.

실베스터 그래요. 그것은 초현실주의와 관계가 있습니다. 그렇지 않습니까? 르네 마그리트René Magritte는 늘 진부한 현실의 불가사의와 그 불가사의를 환기하기 위해 그림을 사용하고자 하는 열망의 불가사의에 대해 글을 썼습니다. 하지만 그는 공중에 떠 있는 과일이나 빵을 그렸죠. 그가 말했듯이 식탁 위의 과일이나 빵은 불가사의로 가득하지만 보다 직접적인 불가사의를 만들기 위해 그 위치를 바꾼 것입니다.

베이컨 그렇습니다. 그건 발로 열쇠를 돌리는 것과 동일합니다.

17. '삼면화', 1971년

실베스터 당신이 늘 〈황무지〉에 사로잡혀 있다는 것을 잘 알고 있지만 이 그림과 엘리엇의 시 사이에 관계가 있으리라고는 전혀 예상하지 못했습니다. 실질적으로 특정 작품에 영감을 준 엘리엇의 다른 시가 있습니까? 〈스위니 아고니스테스〉를 제외하고 말입니다.

베이컨 나는 늘 엘리엇으로부터 영향을 받았다고 생각합니다. 특히 〈황무지〉와 그 이전의 시는 언제나 큰 영향을 미쳤습니다. 〈네 개의 사중주Four Quartets〉를 종종 읽는데, 동일한 방식으로 감동을 주지는 않지만 이 시가 〈황무지〉보다 훨씬 뛰어나다고 생각합니다. 하지만 특정한 시구나 시에서 직접적인 영감을 받아 작품을 그린 경우는 거의 없습니다. 나는 엘리엇의 시에 감탄합니다. 그의 시는 나를 흥분시키고 자극하여 더 많은 작품을 시도하고 그리게 만듭니다. 이것이 그의 시가 내게 영향을 미치는 방식입니다. 그림에 시를 사용하기란 매우 어렵습니다. 시의 전체적인 분위기가 영향을 미치기 때문이죠. 나는 또한 윌리엄 예이츠William Butler Yeats의 많은 시에서도 큰 영향을 받았습니다. 내가 예이츠에게 크게 감탄하는 한 가지는 그가 스스로를 만드는 방식입니다. 아마도 그는 늘 뛰어난 시인이었겠지만 내게는 매우 특별한 방식으로 자신에게 노력을 기울였던 한 사람으로 보입니다. 우리는 현대 시인들에 대해 이야기를 나누고는 있지만, 엘리엇과 예이츠 등의 시인들뿐만 아니라 윌리엄 셰익스피어William Shakespeare의 작품에 등장하는 시인들의 절반가량에서도 이 점을 발견할 수 있습니다. 그들은 비록 쓸데없어 보인다 해도

18. 작품 17의 중앙 패널

19. 작품 17의 왼쪽 패널

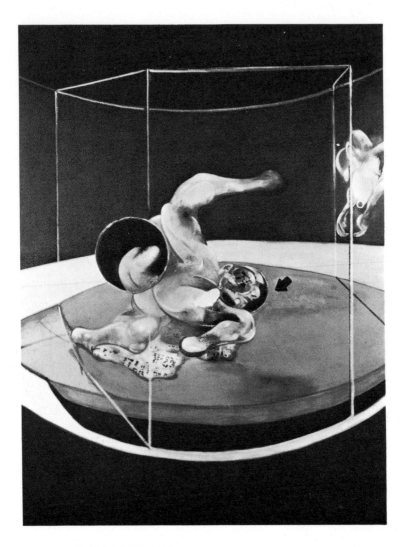

20. '동작 중의 인물', 1976년

어느 누구도 할 수 없었던 방식으로 삶을 생동감 있게 만든 사람들입니다. 그들은 그저 그런 특별한 방식으로 삶을 개방합니다. 그는 깊은 절망과 비관주의 그리고 유머 감각으로 삶을 활기 있게 만들지요. 그리고 한편에는 대단히 사악한 냉소도 있습니다. 〈맥베스Macbeth〉의 마지막에 나오는 "내일, 내일, 그리고 내일"보다 더한 냉소가 과연 있을까요? 책을 가져와볼까요? 마침 오늘 읽고 있던 참이었는데 다시 한 번 이 구절이 가장 특별한 핵심이라고 생각했습니다.

3

훌륭한 연기자

실베스터 이 인터뷰의 일정을 정하고자 했을 때 우리는 특정한 날, 특정한 시간에 동의했습니다. 나는 그날 아침에 당신에게 전화를 걸어 인터뷰를 할 수 있는 상태인지를 묻겠다고 했죠. 그러자 당신은 실제로 작업을 시작하기 전에 그림을 그릴 기분이 아닌 것과 마찬가지로 인터뷰할 만한 기분이었던 적은 한 번도 없었다고 말했습니다.

베이컨 정말 그렇습니다. 작업을 하면서 기분이 점차 나아집니다. 갑자기 나를 사로잡는 특정한 **이미지들이 있습니다**. 그러면 나는 그 이미지를 정말로 그리고 싶어집니다. 그런 흥분과 가능성은 작업 과정 속에 있고 작업하는 동안에만 올 수 있다는 것은 분명한 사실입니다.

실베스터 그래서 작업을 시작할 만한 영감을 받은 날뿐만 아니라 거의 매일 그림을 그리기 시작한 겁니까?

베이컨 아닙니다. 나는 사람들이 영감이라고 말하는 것이 무엇을 의미하는지 전혀 이해하지 못하겠습니다. 그렇지만 성공의 연속이라 불리는 일들이 있다는 점은 분명합니다. 작업을 시작하고 일이 제대로 진행될 때면 그 흐름에 휩쓸려 갈 수 있을 것 같은 때가 있습니다. 이것이 사람들이 영감이라는 말을 통해 의미하는 바인지는 모르겠습니다. 아니면 무언가를 시작하라는 내부의 압력일까요? 여러 가지 해석이 있을 수 있겠지요.

실베스터 아침에 일어났을 때 몸이 불편하고 숙취에 시달려도 작업하고 있는 그림을 계속 그립니까?

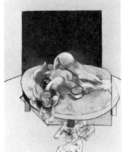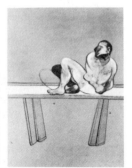

21. '삼면화 - 인체에 대한 습작', 1979년

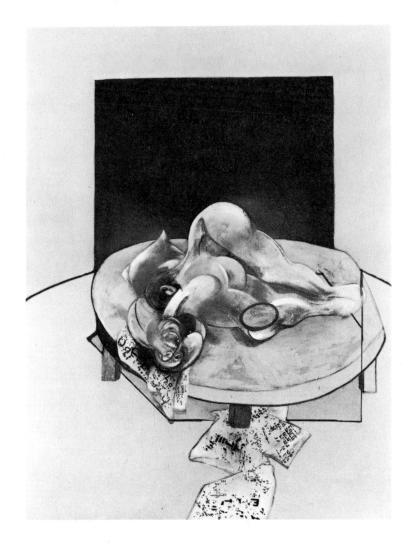

22. 작품 21의 중앙 패널

베이컨 네, 대개는 그렇습니다.

실베스터 전날 했던 작업의 마지막 상태가 마음에 들고 작업하기에 불길한 느낌이 든다면, 그래도 그림을 계속 그릴 겁니까?

베이컨 나는 종종 카메라로 그림이 진행되는 과정을 찍어 두면 좋겠다고 생각합니다. 작업 과정 중에 더 진척시키려고 하다가 그림의 최상의 순간들을 놓치는 경우가 허다하기 때문입니다. 지난 순간에 작품이 어땠는지를 보여 주는 기록을 갖고 있다면 그 순간을 다시 찾을 수 있을 겁니다. 그래서 작업하는 동안 내내 작동하는 카메라가 있으면 좋을 것 같습니다.

실베스터 작업을 시작한 지 한 시간 만에 포기하는 날도 있습니까?

베이컨 네, 물론입니다. 바로 지루해지는 날이 있습니다. 그런 때에는 어떤 일도 일어나지 않으리란 것을 압니다.

실베스터 여덟아홉 시간 동안 그리는 날도 있습니까?

베이컨 네, 있습니다. 대개 그런 날은 늘 가능성의 끄트머리에 있는 때라서 가능성이 달아납니다. 하지만 그것이 바로 가능성이 존재하는 방식이죠. 그럼에도 불구하고 그런 날에는 가능성에 보다 가까이 다가간 것 같기도 하고 그 가능성이 나를 보다 완강히 피하는 것 같기도 합니다.

실베스터 요즘도 그림을 그리지 않는 긴 휴식기를 갖곤 합니까?

베이컨 아니요, 그렇지는 않습니다.

실베스터 과거에는 그런 경향이 있었습니다.

베이컨 과거에는 그랬지만 지금은 꾸준히 작업을 합니다. 하고 싶은 작

업이 너무 많고 그 모두를 하기에는 시간이 부족하거든요.

실베스터 과거에는 서너 달 동안 열심히 작업을 하고 난 뒤에 몇 주간의 휴식을 필요로 하던 때가 있었습니다.

베이컨 나는 휴식이 필요하지 않습니다. 사실 어느 누구도 휴식이 필요하지 않아요. 그것은 그저 생각일 따름입니다. 다시 말해 나는 휴일을 싫어합니다.

실베스터 하지만 전에는 휴식을 취하곤 하지 않았습니까?

베이컨 그랬습니다. 하지만 그때는 내가 사람들과 정서적으로 관계를 맺던 시기였습니다. 이제는 사람들과 그런 관계를 맺지 않습니다.

실베스터 그림 그리기에 몰두하는 것이 당신의 정서적인 생활에 방해가 된다고 생각했습니까?

베이컨 오히려 그 반대였습니다. 나의 정서적인 생활이 그림에 방해가 되는 경향이 있었습니다.

실베스터 어떻게든 모든 일을 병행해 나가는 화가들도 있습니다.

베이컨 그래요, 운이 좋은 사람들이 있죠.

실베스터 하지만 당신은 아니라는 건가요?

베이컨 운이 아주 좋은 경우라고 할 수는 없습니다.

실베스터 오래전에 당신은 잘 진행된 작업은 언제나 자신이 무엇을 하고 있는지를 의식하지 못할 때에 이루어진다고 말했습니다. 이완을 통해 보다 개방될 수 있으리라는 기대감 때문에 작업을 하는 동안 이완 상태를 의식적으로 촉진시키는 일이 가능합니까?

베이컨	글쎄요, 나는 의도적으로 **이완할 수 있는** 사람이었던 적이 단 한 번도 없습니다. 나는 오랫동안 앉아 있기가 힘듭니다. 한 번도 편안한 의자에 앉을 수 있었던 적이 없어요. 혼자 이곳에 있을 때 나는 거의 앉아 있지 않고 서서 돌아다닙니다. 아니면…… 책을 읽는 동안에는 잠시 앉기도 하지만 대개는 전적으로 긴장 상태에 빠져 있습니다. 이것이 내가 평생 고혈압을 앓는 이유 중 하나죠. 사람들은 긴장을 풀라고 말합니다. 그게 **무슨 뜻**입니까? 나는 근육의 긴장을 풀고 모든 것을 이완한다는 것이 무엇인지를 결코 이해할 수 없습니다. 대체 어떻게 하는 것인지 모르겠습니다. 따라서 내가 이완에 대해 이야기하는 것은 아무 소용이 없습니다. 한 번도 경험해 본 적 없는 일이니까요. 딱 한 번…… 아주 어렸을 때 극심한 천식을 앓아 모르핀 주사를 맞곤 했습니다. 아주 신기하게도 그때 모르핀이 주는 이완을 경험했습니다. 병원은 중독의 위험 때문에 충분한 양을 주지는 않았습니다. 하지만 나는 늘 그 일을 떠올립니다.
실베스터	술이 긴장을 풀어 주지는 않습니까?
베이컨	술이 나를 아주 수다스럽게 만들기는 하지만 긴장을 풀어 주는지는 모르겠습니다. 술은 말이 많아지게 합니다.
실베스터	나는 사교적인 상황에서 당신이 긴장한 모습을 거의 보지 못했습니다. 긴장한 것처럼 **보이는** 경우도 거의 없었고요. 당신은 훌륭한 연기자인가 봅니다.
베이컨	그것은 나의 사회적인 훈련 덕입니다. 또한 오랜 시간을 살며

온갖 사람들을 만나 봤기 때문이기도 하고요.

실베스터 당신의 말처럼 당신이 그토록 긴장한다면 어떻게 우연에 대한 수용력을 가질 수 있는 것인지 이해가 되지 않습니다.

베이컨 당신은 모를 겁니다. 작업 중에 경험하는 절망이 어떻게 나로 하여금 물감을 집어 들고 삽화적인 이미지에서 벗어나기 위해 무엇이든 시도하게 만드는지를요. 이미지의 의도적인 표현을 깨뜨리기 위해 나는 헝겊으로 작품 곳곳을 닦아 내거나 붓을 사용하거나 뭐든 손에 들고 문질러 대거나 테레빈유나 물감을 작품에 던집니다. 그러면 이미지는 자발적으로 나의 구조가 아닌 자체적인 구조 안에서 발전하게 됩니다. 그 뒤에 내가 원하는 바에 대한 감각이 작동하기 시작하고 캔버스에 남겨진 우연에 노력을 기울이기 시작합니다. 이 모든 것들로부터 의도적인 이미지의 경우보다 한층 더 유기적인 이미지가 나타납니다.

실베스터 결정적인 때에는 아주 미친 듯이 작업할 수도 있다는 말입니까?

베이컨 그렇습니다.

실베스터 그렇다면 이완은 핵심적인 감각이 작동하기 시작한 다음에 오겠군요?

베이컨 확실히 자신의 감각 안에 있는 이미지, 즉 정신적인 이미지와는 무관한 자신의 존재 구조 안에 자리 잡은 감각적인 이미지가 우연을 통해 형성되기 시작할 때 긴장을 더 내려놓게 됩니다. 그다음에 비판적인 측면이 작동하고 우연히 유기적으로 주어진 그 기초 위에서 이미지를 구성하기 시작합니다. 이는 분명하게 알

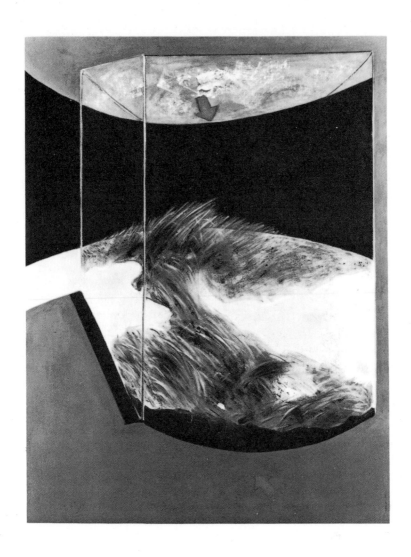

23. '풍경화', 1978년

수 있는 것이 아니기 때문에 말도 안 되는 헛소리로 들릴 수 있습니다. 다른 이미지보다 그 이미지가 보다 유기적이라고 느끼기 때문에 그 이미지에 감각이 달라붙는다는 것을 제외하고는 그것이 무엇인지 모르기 때문입니다. 한 예로 풀을 그린 이 그림을 생각해 볼 수 있습니다. 나는 풍경을 틀 안에 넣고자 했고, 이 작품이 풍경이면서 풍경처럼 보이지 않기를 바랐습니다. 그래서 풀을 조금씩 제거하기 시작했는데, 결국 사각형으로 둘러싸인 좁은 면적의 풀만이 남았습니다. 사실 이것은 절망감에서 풍경으로 간주되는 겉모습을 도려 냄으로써 생겨났습니다. 나는 그것이 풍경처럼 보이지 않는 풍경화이기를 바랐습니다. 과연 그 시도가 성공했는지는 모르겠습니다.

실베스터 내가 보기에 이 풍경화, 이 풀 그림은 특별한 동물적 에너지로 가득한 것 같습니다. 그것이 당신이 바라는 바인지는 모르겠지만 말입니다.

베이컨 그것은 내가 바라는 바입니다. 하지만 이 작품이 그런 측면을 갖고 있는지는 모르겠습니다.

실베스터 그러한 측면을 가져야 한다는 것도 당신의 목표였습니까?

베이컨 아닙니다.

실베스터 그것이 작품에 존재한다면 그건 당신이 무언가를 제거하려고 노력하고 있었기 때문에 생겨난 것입니까?

베이컨 그렇습니다.

실베스터 질문이 하나 더 있습니다. 이 그림은 풀에 대한 일반적인 기억에

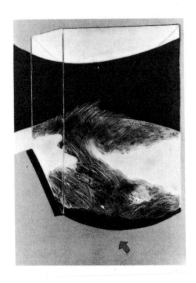

24. 작품 23의 처음 상태

서 비롯된 건가요? 아니면 당신이 보았던 특정한 것에서 비롯되었나요?

베이컨 이 작품은 특정한 것으로부터 비롯되었습니다. 나는 풀을 찍은 멋진 사진을 갖고 있었습니다. 그 사진은 찢어져서 어느 정도 작품 속 풀밭의 형태를 이루고 있었죠. 그러다 내가 작업하는 어수선한 환경 속에서 마구 짓밟혔고, 내가 그것을 잡아당기자 갈가리 떨어져 나가 버렸습니다. 그리고는 작품 속 형태와 같은 조각만이 남게 되었습니다.

실베스터 이 그림은 대략적으로 빠르게 진행되었습니까, 아니면 서서히 진행되었습니까?

베이컨 나는 이 작품을 보내 버린 다음에 도로 작업실로 가져와서 좀 더 그렸습니다. 처음에 배경은 엷은 황갈색, 즉 캔버스의 색깔이었는데 보다 인위적인 색으로 바꾸고 싶어졌습니다. 그래서 — 제대로 알고 있는 것인지는 모르겠지만 — 아주 강렬한 코발트블루로 감쌌습니다. 나는 그 색이 한층 더 완벽하게 인위적이고 비현실적으로 보이게 만든다고 느꼈습니다. 작품에서 자연주의를 완벽하게 제거하기 위해 강렬한 파란색을 원했던 것입니다.

실베스터 잔디를 그린 풍경화에 대응하는 작품으로 바다 풍경화가 있습니다. 당신은 풍경처럼 보이지 않는 풍경화를 원했다고 말합니다. 이 경우에는 바다 풍경처럼 보이지 않는 바다 풍경화를 원했던 것으로 보입니다. 이 작품은 해변에 부딪혀 부서지는 파도를 의도했지만 뿜어져 나오는 물로 마무리되었습니다. 이런 변

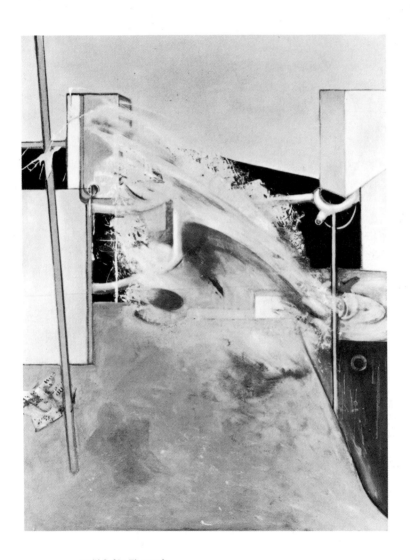

25. '분출하는 물', 1979년

형은 어떻게 일어나게 된 겁니까?

베이컨 나는 엄청난 양의 물감을 모았습니다. 그리고 그 물감을 혼합하지 않고 단지 안에 함께 넣어 둔 채 배경을 그려 넣었습니다. 작품을 보면 알 수 있듯이 나는 그 물감을 캔버스에 던졌습니다. 파도가 되기를 바라는 부분에 물감을 던졌지만 그것은 파도를 만들지 못했어요. 하지만 거기에는 마음에 드는 것들이 많이 있었습니다. 그 물감이 파도처럼 되지는 않았지만 분출하는 물과 유사해 보였고, 그래서 그것을 뿜어져 나오는 물로 바꾸었습니다.

실베스터 당신은 물감을 던지기 전에 배경을 그려 넣었다고 말했습니다. 그 배경에는 기계도 포함됩니까?

베이컨 네. 나는 기계적인 배경을 만들었습니다. 나는 해변 대신 기계적인 구조물에 부딪히는 파도를 만들어 보겠다고 생각했습니다. 하지만 성공하지 못했죠. 그 물감은 파도라기보다는 분출하는 물과 유사한 것으로 바뀌었습니다. 그래서 기계적인 구조물을 향해 뿜어져 나오는 물로 만드는 데 집중했고 그 결과 이미지는 의도했던 것보다 한층 평범해졌습니다. 기계적인 배경을 향한 파도였다면 훨씬 더 흥미로웠을 것입니다. 일단 그러한 구조를 그리고 나면 물을 그릴 때 그것이 파도라기보다는 뿜어져 나오는 물처럼 된다는 사실을 알고 있었어야 했습니다. 그것은 나의 어리석은 실수였습니다. 언젠가는 해변에 부서지는 파도를 그릴 수 있을 겁니다.

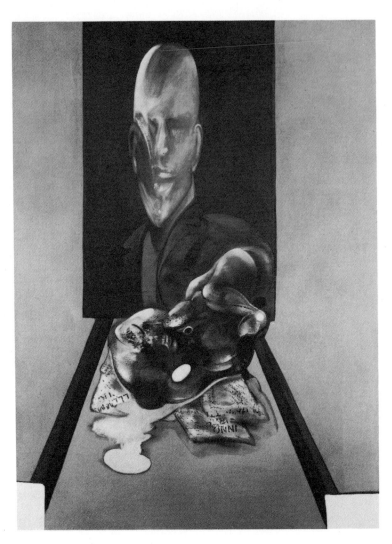

26. 작품 27의 오른쪽 패널

실베스터	'분출하는 물Jet of Water' 자체가 다른 이미지들을 낳을 것이라고 생각합니까?
베이컨	나는 사람들이 언제나 자신이 다룰 수 있는 것보다 더 많은 이미지를 갖고 있다고 생각합니다. 어쨌든 내게 있어 이미지는 문제가 되지 않습니다. 나는 내가 다룰 수 있는 것보다 훨씬 더 많은 이미지를 갖고 있습니다. 시시때때로 떠오르는 이미지들이 있는데, 나는 결코 다 사용하지 못할 것입니다.
실베스터	오늘날 당신처럼 이야기할 수 있는 화가들이 많지는 않을 거라고 봅니다. 그들 대다수는 큰 문제를 안고 있다고 생각합니다. 이는 그들의 작품에서 아주 잘 드러나는데, 무엇을 그려야 할지 정말로 모른다는 것입니다.
베이컨	추상화가들에 대해 이야기하는 겁니까?
실베스터	네, 그렇지만 구상화가에 대한 이야기이기도 합니다.
베이컨	하지만 이미지는 존재합니다. 문제는 '어떻게 형상을 만들 것인가'입니다. 즉 어떻게 형상을 실제적으로 보이게끔 만들 것인지, 어떻게 그것에 대해 느끼는 방식에 보다 실제적이게끔, 본능에 보다 실제적이게끔 만들 것인지가 문제가 됩니다.
실베스터	당신은 구상화가에게 있어 문제는 오직 형상을 실제적으로 만드는 것이라고 말합니다. 이는 화가가 자신이 시도하고 만들고 싶어 하는 이미지가 무엇인지 알고 있다는 것을 당신이 당연한 전제로 받아들이고 있다는 사실을 드러냅니다.
베이컨	그것은 나의 경우에 이미지가 전혀 부족하지 않기 때문일 겁니

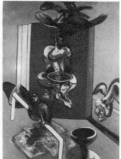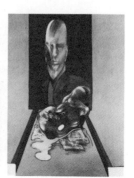

27. '삼면화', 1976년

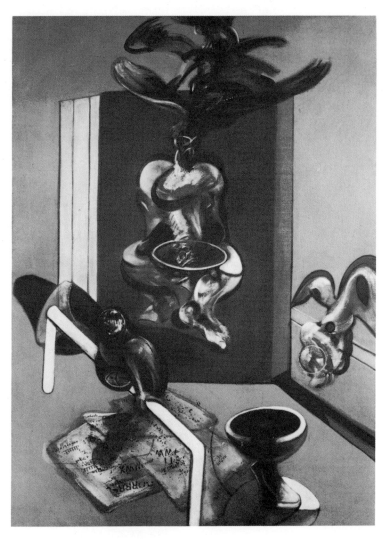

28. 작품 27의 중앙 패널

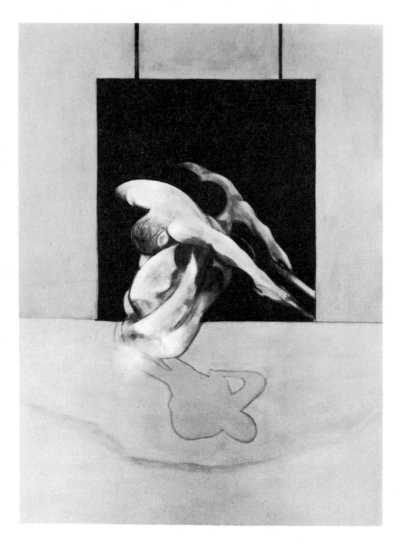

29. '동작 중의 인물', 1978년

다. 나는 수천 개의 이미지를 갖고 있습니다. 따라서 이미지는 문제가 되지 않죠. 나는 그것이 왜 화가, 즉 진정한 화가에게 문제가 되는지를 모르겠습니다. 이렇게 말을 하지만, 나는 나 자신을 진정한 화가라고 생각하지는 않습니다. 그렇지만 나는 이미지로 가득 차 있습니다.

실베스터 오늘날 미술가가 직면한 많은 문제와 미술에서 느끼는 무기력증의 원인은 실상 무엇을 그려야 하는지를 모르기 때문이라고 생각합니다.

베이컨 그럴 수도 있겠죠. 하지만 인상주의자나 폴 세잔Paul Cézanne의 경우 그들이 무엇을 그려야 할지 모르는 문제를 단 한순간이라도 겪었다고는 느껴지지 않습니다. 앙리 마티스Henri Matisse에게서는 때때로 느끼지만 피카소로부터는 그것을 전혀 느끼지 못합니다. 나는 피카소의 작품을 그다지 좋아하지 않지만, 그럼에도 불구하고 그에게 이미지가 부족했다고 느낀 적은 단 한 번도 없습니다. 마치 물려받기라도 한 듯 이미지가 떠오른다는 점에서 나는 운이 좋다고 생각합니다. 나는 정말로 나 자신을 이미지를 만드는 사람이라고 생각합니다. 이미지가 물감의 아름다움보다 훨씬 더 중요합니다.

실베스터 물감의 불가사의는 어떻습니까?

베이컨 이미지를 물감의 불가사의 안에서 만들 수 있다면 훨씬 더 좋을 것입니다.

실베스터 풀을 그린 풍경화와 분출되는 물 그림은 그러한 작용이 일어난

작품에 속한다고 생각합니다. 그런데 **당신**은 분출되는 물에서 성적인 내용을 봅니까? 나는 그게 의식적으로 의도된 것이 아니라는 점을 압니다. 그것은 분명 이미지가·만들어진 방식에서 비롯됩니다.

베이컨 내게 그것은 단지 분출되는 물일 뿐입니다.

실베스터 내게는 다르게 보입니다. 내게는 이 그림이 풀 그림처럼 일종의 동물적인 에너지, 대우주의 근원적인 에너지가 아니라 동물과 인간적 차원에서의 에너지를 지닌 것으로 보입니다.

베이컨 나는 그 이미지들이 풍경화의 본질과 물의 본질이 되기를 바랍니다. 그것이야말로 내가 바라는 바입니다.

실베스터 동일한 방향을 취한 것으로 보이는 당신의 또 다른 최근작이 있습니다. 사람을 그린 '동작 중의 인물Figure in Movement'이 바로 그것입니다. 당신이 본질에 대해 그리고 소거에 대해서 이야기할 때 나는 이 그림에도 동일한 의도가 있었는지 궁금했습니다.

베이컨 네, 그런 의도가 있었습니다. 그 그림은 그러한 범주에 속합니다. 그 작품은 동작 중인 인물을 가능한 한 응축적으로 만들려는 시도였습니다. 아마도 이것이 그림이 나이 든 사람의 일인 이유일 겁니다. 작업을 할 수 있는 한 화가는 그와 같은 대상들의 본질에 보다 가까이 다가갈 수 있을 테니까요.

4

보다 격렬하게 보다 통렬하게

실베스터 추상화를 그려 보려고 한 적이 있습니까?

베이컨 십자가 책형의 발치에 있는 세 개의 형태를 처음으로 그려 본 이후에 형태를 다루어 보고자 하는 욕구가 일었습니다. 그 형태는 피카소의 1920년대 말의 작품에서 영향을 받았습니다. 그 시기 피카소의 작품에는 그가 제시한 엄청난 영역이 있다고 생각합니다. 탐구되지 않은 영역이라고 할 수 있는데, 인간의 이미지와 관계는 있지만 그 이미지를 완벽하게 왜곡한 유기적 형상이 바로 그것입니다.

실베스터 그 삼면화 이후에 당신은 보다 구상적인 방식으로 그리기 시작했습니다. 이는 구상적으로 그리고자 하는 적극적인 의욕에서 비롯된 것입니까? 아니면 당시에 그와 같은 유기적인 형태를 더 발전시킬 수 없다는 느낌에서 비롯되었나요?

베이컨 글쎄요. 1946년에 그린 그림 중 정육점을 연상시키는 작품은 내게 우연히 다가왔습니다. 나는 들판에 내려앉는 새 한 마리를 그리려던 중이었습니다. 어떻게 보면 그것은 이전의 세 가지 형태와 밀접한 관계가 있었다고도 볼 수 있습니다. 그런데 그린 선들이 갑자기 전혀 다른 것을 제시해 주었고 그로부터 그 작품이 생겨난 겁니다. 내게는 그 작품을 그리려는 의도가 전혀 없었습니다. 다시 말해 나는 그 그림을 그와 같은 방식으로 생각하지 않았어요. 그것은 우연이 계속 겹치면서 이어지는 것과 같았습니다.

실베스터 그 내려앉는 새가 우산 또는 다른 것을 암시해 주었습니까?

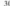

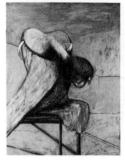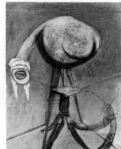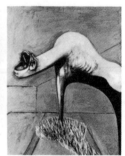

30. 파블로 피카소, 목탄 드로잉, 1927년
31. '십자가 책형의 발치에 있는 형상을 위한 세 개의 습작', 1944년

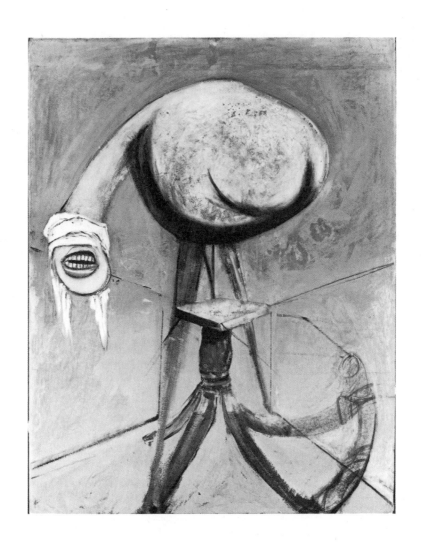

32. 작품 31의 중앙 패널

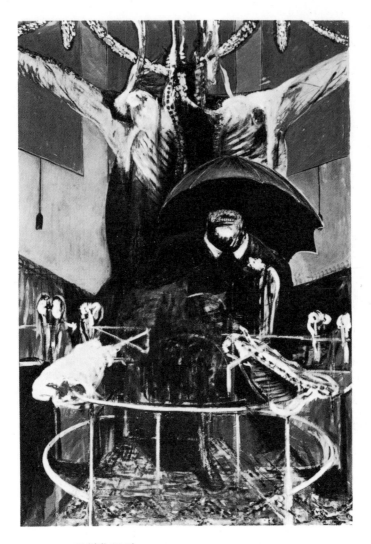

33. '회화', 1946년

베이컨 그것이 별안간 전혀 다른 감각 영역으로 향하는 문을 열어 주었습니다. 그런 다음에 나는 그 이미지들을 만들었고, 서서히 그려 나갔습니다. 따라서 새가 우산을 암시해 주었다고 생각하지는 않아요. 그것은 홀연히 이미지 전체를 암시해 주었습니다. 그리고 나는 그것을 아주 재빨리, 거의 사나흘 만에 화면에 옮겼습니다.

실베스터 그런 식의 이미지 변형이 작업 중에 자주 일어납니까?

베이컨 네, 그렇습니다. 그러나 이제 나는 그 변형이 보다 긍정적으로 일어나기를 늘 바랍니다. 지금은 삽화라는 관점에서 볼 때 전적으로 비논리적인 것으로부터 만들어졌다 하더라도 매우 구체적인 대상을 다루길 원합니다. 나는 초상화 같은 대단히 구체적인 그림을 그리고 싶습니다. 그 그림은 사람의 초상화일 테지만, 분석하려 들면 그 이미지가 도대체 어떻게 만들어졌는지 전혀 알 수 없거나 알아보기가 매우 힘들 것입니다. 어떤 의미에서는 이것이 분석을 매우 피곤하게 만드는 이유가 됩니다. 정말이지 전적으로 우연이기 때문입니다.

실베스터 어떤 의미에서 우연이라는 것입니까?

베이컨 왜냐하면 형태가 어떻게 만들어질 수 있는지를 알 수 없기 때문입니다. 예를 하나 들어 보죠. 최근에 어떤 사람의 머리를 그렸습니다. 그러나 그것을 분석해 보면 눈구멍과 코, 입을 구성하는 것은 눈, 코, 입과는 아무런 관련이 없는 형태였습니다. 그렇지만 윤곽선 사이를 오가는 물감이 내가 그리고자 하는 그 사

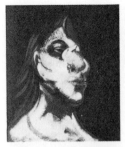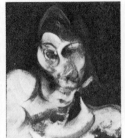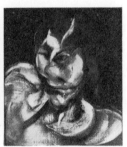

34

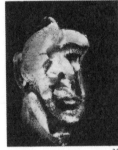

35

34. '헨리에타 모라에스의 초상화를 위한 세 개의 습작', 1963년
35. '머리 I', 1961년

람과의 유사성을 만들어 냈습니다. 나는 잠시 멈추었고 내가 원하는 바에 보다 더 근접한 것을 얻었다고 생각했습니다. 그다음 날 작업을 더 진행하여 보다 통렬하고 나의 바람에 더욱 근접하게 만들고자 노력했지요. 그러고는 이미지를 완전히 잃어버리고 말았습니다. 그것은 소위 구상과 추상 사이의 일종의 줄타기 곡예와 같은 것이기 때문입니다. 이미지는 추상으로부터 전개되어 나갈 테지만 실상 추상과는 아무런 관계가 없을 것입니다. 그것은 보다 격렬하고도 통렬하게 구상을 신경계로 불러오려는 시도입니다.

실베스터 당신이 언급한 그와 같은 초기 작품에는 선명한 빨간색 또는 주황색의 바탕이 등장합니다. 그렇지만 이후의 작품은 전적으로 색조 효과에 보다 많이 의지하였고, 거의 10년 동안은 그처럼 넓은 면적의 선명한 바탕이 등장하지 않았습니다.

베이컨 색이 없는 어둠 속에서 이미지들을 훨씬 더 통렬하게 만들 수 있다고 생각했던 것으로 기억합니다.

실베스터 그렇다면 다시 강렬한 색채를 사용하게 된 이유도 기억합니까?

베이컨 그저 지루해졌기 때문일 겁니다.

실베스터 그림이 보다 어두워지면서 형태는 명확성이 줄어들고 더 흐릿해졌습니다.

베이컨 어둠 속에서는 형태를 잃어버리기가 더 쉽습니다. 그렇지 않은가요?

실베스터 최근에 그린 일부 작품들의 경우 당신은 선명한 바탕색을 사용

36. '십자가 책형을 위한 세 개의 습작', 1962년

하면서 초기 삼면화에서 보여 주었던 분명하고 조각적인 형태로 돌아갔습니다.(작품 31) 특히 신작 삼면화 '십자가 책형Crucifixion' 중 오른쪽 패널이 이를 잘 보여 줍니다. 이제는 형태를 보다 명확하고 정확하게 만들려는 일반적인 욕구를 갖게 된 것입니까?

베이컨 네, 그렇습니다. 보다 명확하고 정확할수록 좋습니다. 물론 그걸 구현하는 것은 대단히 어려운 문제입니다. 그리고 나는 이것이 모든 화가들, 또는 적어도 주제나 구상적인 이미지에 몰두하는 화가들에게 문제가 된다고 생각합니다. 그들은 단지 형태를 보다 더 분명하게 만들기를 원합니다만, 그것은 매우 모호한 정확성일 따름입니다.

실베스터 이 '십자가 책형'의 경우 세 개의 캔버스를 동시에 세워 놓고 그렸습니까? 아니면 하나씩 따로 작업을 했나요?

베이컨 하나씩 따로 그렸습니다. 그리고 점차 작품을 완성해 가면서 작업실을 가로지르며 세 캔버스를 동시에 그렸습니다. 작품을 완성하는 데 대략 2주일이 걸렸습니다. 술에 취해 컨디션이 좋지 않은 상태였고 엄청난 음주와 숙취 속에서 작업을 했습니다. 그래서 때로는 내가 무엇을 하고 있는지를 거의 알지 못했습니다. 그 그림은 내가 술에 취한 채 그릴 수 있었던 몇 안 되는 작품 중 하나입니다. 아마도 술이 나를 보다 자유롭게 만들어 준 것 같습니다.

실베스터 그 이후에 같은 방식으로 그린 작품이 있습니까?

베이컨 아니요, 없습니다. 그렇지만 나는 엄청난 노력을 기울여 나 자

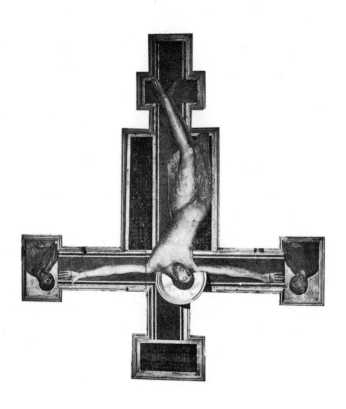

37. 치마부에, '십자가 책형', 1272~1274년(위아래 반전된 이미지)

신을 보다 자유롭게 만들고 있다고 생각합니다. 내 말은 약을 통해서든 술을 통해서든 그렇게 해야 한다는 뜻입니다.

실베스터 극도의 권태감을 통해서는요?

베이컨 극도의 권태감요? 아마도요. 또는 의지이겠죠.

실베스터 자신의 의지를 포기할 의지 말입니까?

베이컨 물론입니다. 그건 자신을 완전히 자유롭게 만들고자 하는 의지입니다. 의지란 궁극적으로는 절망이라 부를 수 있기에 잘못된 표현입니다. 왜냐하면 그것은 순전히 작업이 불가능하다는 느낌에서 비롯되기 때문입니다. 그래서 어떤 일이라도 하게 되는 것입니다. 그리고 그것으로부터 일어나는 일을 목격하게 됩니다.

실베스터 형상의 실제 배치는 삼면화를 작업하는 동안 바뀌었습니까? 아니면 그리기 전에 정한 대로 유지되었나요?

베이컨 애초에 정한 대로 그렸습니다. 그렇지만 형상은 계속해서 바뀌었습니다. 나는 그것을 죽 살폈습니다. 오른쪽 패널의 형상은 내가 오랫동안 그리고 싶었던 것입니다. 치마부에Cimabue의 훌륭한 작품 '십자가 책형Crucifixion'을 아시죠? 나는 늘 그 작품에서 십자가를 기어 내려오는 벌레의 이미지를 봅니다. 나는 십자가를 따라 아래로 움직이는, 구불거리는 이미지의 그 작품에서 가끔씩 받았던 느낌으로 무언가를 만들어 보고자 했습니다.

실베스터 그 이미지는 당신이 사용한 다양한 기존의 이미지들 중 하나입니다.

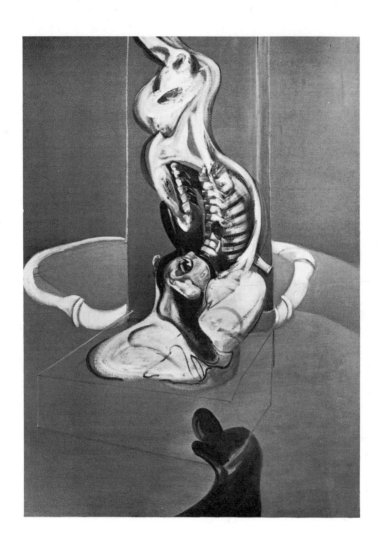

38. 작품 36의 오른쪽 패널

베이컨	그렇습니다. 기존의 이미지들은 내게 다른 이미지들을 여럿 제공해 줍니다. 물론 나는 항상 그것들을 새롭게 만들고자 합니다.
실베스터	그 이미지들은 크게 왜곡됩니다. 그림을 시작하기 전에 기존 이미지에 대한 왜곡을 얼마만큼 예상하는지, 그리고 그림을 그리는 과정 중에 왜곡이 어느 정도로 이루어지는지에 대해 개략적으로 말해 줄 수 있습니까?
베이컨	아시다시피 내 경우는 모든 그림이 우연입니다. 나이가 들수록 그런 경향이 보다 짙어집니다. 따라서 마음속으로 예상은 합니다만 그대로 진행된 적은 거의 없습니다. 실제로 그림은 물감에 의해서 자체적으로 왜곡됩니다. 나는 아주 넓은 붓을 사용하는데, 내가 작업하는 방식으로는 종종 물감이 어떻게 작용할지를 알 수 없습니다. 물감은 내가 할 수 있는 일을 능가하는 뛰어난 작용을 많이 합니다. 그것이 우연이 아니고 무엇이겠습니까? 그런 우연 중에서 어떤 것들을 보존할지 결정하는 것은 선택의 과정이기 때문에 그것은 우연이 아니라고 말하는 사람도 있을 겁니다. 물론 나는 우연의 활력을 간직하면서 연속성을 지키고자 합니다.
실베스터	물감을 통해 발생하는 일이란 무엇입니까? 물감이 낳는 일종의 모호함을 말하는 건가요?
베이컨	거기에는 암시도 있습니다. 일전에 절망에 빠져 어떤 사람의 머리를 그리고 있었을 때 나는 아주 큰 붓과 많은 양의 물감을

39

40

39. '반 고흐의 초상화를 위한 습작 II', 1957년
40. 반 고흐, '그림 그리러 가는 화가', 1888년

사용하여 매우 자유롭게 채색했습니다. 나는 내가 무엇을 하고 있는지 인식하지 못하는 상태였죠. 그런데 갑자기 이미지가 분명해졌고, 정확히 내가 기록하고자 하는 이미지와 같아졌습니다. 그렇지만 그것은 어떠한 의도를 지닌 의지에서 비롯되지 않았고 삽화적인 그림과도 아무런 관련이 없었습니다. 이와 같은 특별한 작업 방식이 왜 삽화보다 더 통렬한지에 대해서는 한 번도 분석된 적이 없습니다. 나는 그림이 온전히 자기만의 삶을 갖고 있기 때문이라고 생각합니다. 그림은 덫을 놓아 잡고자 하는 이미지처럼 독립적으로 살아갑니다. 그것은 자력으로 살기 때문에 이미지의 본질을 보다 통렬하게 전달합니다. 따라서 미술가가 감각의 밸브를 열어 보는 이를 보다 맹렬하게 삶으로 돌려보낼 수 있게 됩니다.

실베스터 당신이 말한 대로 이미지가 분명해졌다고 느낄 때 그건 당신이 애초에 원했던 바가 주어졌다는 것을 의미합니까? 아니면 원했더라면 하고 생각하던 것이 주어졌다는 의미인가요?

베이컨 유감스럽게도 그것은 결코 알 수 없습니다. 그렇지만 그 우연적인 것을 통해서 실제로 원했던 것보다 훨씬 더 심오한 무언가를 얻을 가능성은 있습니다.

실베스터 앞에서 일전에 작업하고 있던 두상에 대해 이야기할 때 당신은 그 작품을 더 진척시키려고 시도했다가 그만 잃어버리고 말았다고 말했습니다. 그것이 종종 당신이 그림을 파괴하는 이유입니까? 다시 말해서 당신은 초기에 그림을 훼손하는 편입니까, 아

니면 그림이 잘 진행되고 있는데 더 낫게 만들려고 하다가 망치게 되어 훼손하는 편입니까?

베이컨 　내 생각에 더 나은 그림 또는 어느 정도까지는 좋았던 그림을 파괴해 버리는 경향이 있는 것 같습니다. 좀 더 노력을 기울여 진척시키려고 하다가 그림이 그 특성을 모조리 잃는 바람에 모든 것을 잃어버리게 되는 것이죠. 나는 더 나은 그림을 파괴하는 경향이 있다고 봅니다.

실베스터 　그림이 일단 한계를 넘어서면 다시 되돌릴 수 없는 겁니까?

베이컨 　현재로서는요. 점점 더 그럴 테고요. 이제는 나의 작업 방식이 전적으로 우연적인 데다 더욱더 우연적으로 진행되어, 말하자면 우연적이지 않으면 반응하지 않기 때문입니다. 내가 어떻게 우연을 되살릴 수 있겠습니까? 그것은 거의 불가능한 일입니다.

실베스터 　그렇지만 같은 캔버스에서 또 다른 우연을 얻을 수도 있지 않을까요?

베이컨 　그럴 수도 있겠지요. 하지만 결코 같을 수는 없습니다. 아마도 그런 일은 유화 물감에서만 일어날 수 있을 겁니다. 유화 물감은 너무나 섬세해서 한 가지 색이나 소량의 물감만으로도 이미지를 전혀 다른 것으로 탈바꿈시켜서 함축하는 의미를 완전히 바꾸기 때문입니다.

실베스터 　잃어버린 것을 되돌릴 수는 없겠지만 다른 것을 얻을 수도 있겠죠. 그렇다면 왜 계속해서 그리기보다는 파괴해 버리는 겁니까? 다른 캔버스 위에서 다시 시작하는 것을 선호하는 이유는 무엇

입니까?

베이컨 왜냐하면 때로 우연이 모조리 사라져 버리고 캔버스가 완전히 막히기 때문입니다. 너무 많은 물감이 있게 됩니다. 단순한 기술적 문제입니다만, 너무 많은 물감이 있게 되면 진행은 더 이상 불가능합니다.

실베스터 물감의 특별한 질감 때문입니까?

베이컨 나는 두껍게 채색한 물감과 얇게 채색한 물감 사이를 오가면서 작업합니다. 그림의 어떤 부분은 아주 얇지만 어떤 부분은 아주 두껍습니다. 그림이 막히면 삽화적인 방식으로 물감을 칠하기 시작합니다.

실베스터 그 이유가 뭔가요?

베이컨 직접적으로 전달하는 물감과 삽화를 통해 전달하는 물감의 차이를 분석할 수 있습니까? 말로 설명하기에는 무척이나 까다로운 문제입니다. 그것은 본능과 관계가 있습니다. 왜 어떤 물감은 신경계로 직접적으로 전달되고, 어떤 물감은 뇌를 통한 긴 판단 과정을 거쳐 이야기를 전달하는지 알아내는 것은 매우 비밀스럽고 어렵습니다.

실베스터 계속해서 작업하여 물감이 두꺼워졌지만 가까스로 극복한 그림이 있습니까?

베이컨 네, 있습니다. 커튼을 배경으로 머리를 그린 초기 작품입니다. 아주 작은 그림이었는데, 매우 두꺼웠습니다. 거의 넉 달 동안 그렸지요. 그 작품은 다소 기이하다 할 수 있는 방식으로 회복

41. '머리 Ⅱ', 1949년

되었습니다.

실베스터 그런데 대개의 경우 한 작품을 그렇게 오랜 기간 동안 그리지는 않지요?

베이컨 네. 그렇지만 이제는 그림에 보다 많은 노력을 기울일 수 있습니다. 나는 본능적으로 떠오른 최초의 출발점을 포착하여 마치 새로운 그림을 그리는 것처럼 거의 직접적으로 작업할 수 있기를 바랍니다. 최근 들어 그런 방식으로 작업을 시도하고 있습니다. 처음에는 직접적으로 작업을 진행하다가 그 이후에는 우연적으로 발생한 그 작품을 의지력으로 더 멀리 밀고 나가는 것에 모든 가능성이 있다고 생각합니다.

실베스터 그리던 캔버스를 벽으로 돌려놓았다가 몇 주, 몇 달이 지난 다음에 다시 작업을 진행할 수 있습니까?

베이컨 아니요. 그것은 나를 잠재우는 효과가 있습니다. 나는 결코 작품을 그대로 내버려 둘 수 없습니다. 그래서 항상 작업을 시도하고, 완성한 다음에는 가능한 한 빨리 작업실에서 내보내는 것을 아주 좋아합니다. 실은 매우 나쁜 일이지요.

실베스터 사람들이 당신을 찾아와서 그 작품들을 가져가지 않는다면 어떤 작품도 작업실 밖으로 떠나가지 않게 될 것입니다. 그럴 경우 당신은 그 작품들을 계속 그리다가 결국 모두 파괴해 버리게 되겠군요.

베이컨 네, 그럴 거라고 생각합니다.

실베스터 작품을 사람들에게 보여 주고 싶은 긍정적인 욕망이 있습니까?

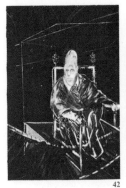 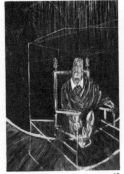 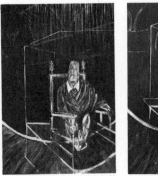

42 43 44

42. '교황 Ⅰ', 1951년
43. '교황 Ⅱ', 1951년
44. '교황 Ⅲ', 1951년

작품을 결코 공개하지 않을지 여부는 당신에게 중요한 문제인가요?

베이컨 그렇지 않습니다. 사실 비판을 통해 나를 도와주려는 사람들은 아주 드뭅니다. 어쨌든 사람들이 내 작품을 좋아해 준다면 나는 아주 기쁠 것입니다. 그러지 않는다 해도 나는 그다지 신경 쓰지 않습니다.

실베스터 지금 와서 생각해 보니 좋았는데 파괴해 버린 작품들에 대해 후회합니까? 그 작품들을 다시 보고 싶습니까?

베이컨 한두 점가량 있습니다. 다시 본다면 아주 기쁠 작품이 몇 점 있긴 합니다. 그 작품들이 가치가 있다면, 그것은 결코 다시 포착할 수 없었던 기억의 자취를 내게 남긴다는 점입니다.

실베스터 그 작품들을 다시 그려 보려고 시도하지는 않습니까?

베이컨 네, 시도하지 않습니다.

실베스터 당신은 스케치나 드로잉을 토대로 그림을 그리지 않고 작품을 위해 습작을 하지도 않지요?

베이컨 종종 그래야 한다고 생각은 하지만 실제로 하지는 않습니다. 내 작품과 같은 경우에는 그런 방식이 그다지 도움이 되지 않거든요. 실질적으로 질감과 색채, 물감이 움직이는 모든 자취가 매우 우연적이기 때문에 내가 어떤 스케치를 그리건 간에 작품이 진행될 방식에 대한 뼈대 정도만을 제공해 줄 수 있을 겁니다.

실베스터 그것은 크기의 문제와도 관련이 있어 보입니다. 큰 규모의 그림을 그보다 작은 규모의 스케치로 작업하는 것은 당신에게 무의

미할 테지요.

베이컨 아마도요.

실베스터 사실 당신의 작품은 크기가 매우 일정합니다. 거의 모든 작품이 동일하죠. 그중 규모가 작은 것은 머리를 그린 그림이고, 보다 큰 작품은 전신을 그린 그림입니다. 큰 작품에 등장하는 머리는 작은 작품 속 머리 크기와 동일합니다. 작은 크기의 작품 중 전신상을 그린 경우는 매우 드뭅니다.

베이컨 그것이 나의 문제점입니다. 융통성이 없다는 것 말입니다.

실베스터 작품의 크기가 거의 실물에 가깝습니다. 따라서 한 인물을 그릴 경우 그 그림은 크기가 크다는 것을 의미하고, 그건 콜렉터에게는 불만 사항이 됩니다.

베이컨 맞습니다. 그렇지만 근래의 많은 현대 회화 작품들과 비교해 보면 내 그림은 그다지 크지 않습니다.

실베스터 사람들이 모두 작은 그림을 그려 달라고 부탁했던 10년 전에는 크게 보였을 겁니다.

베이컨 이제는 더 이상 커 보이지 않습니다. 오히려 작아 보이죠.

실베스터 당신은 많은 작품을 연작으로 그렸습니다.

베이컨 그렇습니다. 항상 모든 이미지를 변화하는 방식에 따라, 즉 대부분의 경우 변화하는 연속장면들로 보기 때문입니다. 따라서 다소 평범한 형상에서부터 시작하여 아주 먼 지점까지 진행시킬 수 있습니다.

실베스터 연작을 작업할 때 하나씩 차례대로 그립니까, 아니면 동시에 그

립니까?

베이컨 | 차례대로 그립니다. 작품은 차례대로 그다음 작품을 암시해 줍니다.

실베스터 | 완성한 뒤에도 연작은 당신에게 여전히 연작으로 남아 있나요? 다시 말해 당신은 그 그림들이 함께 묶여 있기를 바랍니까, 아니면 각각 별개의 작품으로 분리된다 해도 상관없습니까?

베이컨 | 이상적으로 말하면, 각기 다른 주제를 갖고 있지만 연작으로 간주되는 그림들로 이루어진 방을 그리고 싶습니다. 나는 그림으로 가득한 방을 상상합니다. 그림들이 슬라이드처럼 떠오르지요. 나는 하루 종일 공상에 잠겨 그림으로 가득 찬 방을 마음속에 그려 볼 수 있습니다. 하지만 마음속에 떠오르는 그대로 그림을 그리는지는 알 수 없습니다. 당연하게도 그것들이 서서히 사라지기 때문입니다. 내가 항상 은밀하게 바라는 바는 다른 모든 것들을 절멸시킬 그림을 그리는 것, 다시 말해 모든 것을 한 작품에 쏟아붓는 것입니다. 그러나 실상 연작에서 한 작품은 다른 작품에 지속적으로 영향을 미칩니다. 그리고 때로는 단독으로 존재하는 것보다 연작을 이룰 때가 더 낫습니다. 유감스럽게도 다른 모든 것들을 압축해서 보여 줄 수 있는 하나의 이미지를 만들어 내지 못했기 때문이죠. 따라서 다른 이미지와 대비되는 이미지가 더 많은 것을 이야기해 줄 수 있는 것 같습니다.

실베스터 | 대부분의 작품은 단일 형상이나 머리를 다룹니다. 그런데 새

로 그린 삼면화 '십자가 책형(작품 36)'은 여러 형상이 등장하는 구성을 보여 줍니다. 이런 구성을 앞으로 더 자주 사용할 계획입니까?

베이컨 자족적인 하나의 형상을 그리는 일이 어렵다는 것을 알고 있습니다. 물론 나는 하나의 완벽한 이미지에 대한 집념을 갖고 있습니다.

실베스터 그 단일한 형상은 어떤 것이어야 합니까?

베이컨 오늘날 그림이 처한 복잡한 상황에서는 복수의 형상이 존재하는 바로 그 순간, 다시 말해 한 캔버스 위에 복수의 형상이 존재하면 이야기가 정교해지기 시작합니다. 그리고 이야기가 정교해지자마자 지루함이 자리를 잡습니다. 이야기가 물감보다 소리를 높입니다. 이는 사실 우리가 또다시 매우 미개한 시대에 살고 있기 때문인데, 우리는 하나의 이미지와 다른 이미지 사이에서 엮이는 이야기를 무효화하는 데 실패했습니다.

실베스터 사람들이 '십자가 책형'에서 이야기를 찾아내려 시도해 왔다는 것은 사실입니다. 실제로 형상들 사이에 관계가 있습니까?

베이컨 아니요, 없습니다.

실베스터 그렇다면 그것은 일종의 공간의 틀 안에 머나 형상을 그린 경우와 동일하군요. 이런 유형의 그림들은 유리상자 안에 갇힌 누군가를 그린 것으로 간주되어 왔습니다.

베이컨 나는 이미지를 보기 위해서 그와 같은 틀을 사용했습니다. 다른 이유는 없습니다. 나는 그 장치가 다양하게 해석되었다는

사실을 알고 있습니다.

실베스터 아돌프 아이히만Karl Adolf Eichmann이 유리 상자 안에 있었을 때 사람들은 당신의 그림이 그 이미지를 예견한 것이라고 말했습니다.

베이컨 나는 이미지를 직사각형 안에 응축시켜 그림으로써 캔버스의 크기를 줄였습니다. 그건 단지 더 나아 보이게 하기 위한 것이었습니다.

실베스터 결코 어떠한 삽화적인 의도도 담고 있지 않았다는 뜻이군요. 마이크와 함께 머리를 그린 1949년 작품도 그렇습니까?

베이컨 마찬가지입니다. 그것은 그저 얼굴과 마이크를 보다 분명하게 볼 수 있게끔 하려는 것이었습니다. 나는 그게 특별히 만족스러운 장치라고 생각하지는 않고, 가능한 한 사용하지 않으려고 합니다. 그러나 가끔 필요한 경우가 있습니다.

실베스터 삼면화에서 각 캔버스 사이의 간격은 캔버스 안의 틀과 동일한 목적을 지닙니까?

베이컨 네, 맞습니다. 그 간격이 각각의 캔버스를 별개로 분리하고 캔버스 사이의 이야기를 단절시킵니다. 세 캔버스에 각각 형상이 그려진 경우 그 간격은 이야기를 방지하는 데 도움이 됩니다. 물론 뛰어난 걸작 중 다수의 그림이 한 화면 안에 여러 형상을 담고 있고, 모든 화가들이 그런 그림을 그리길 갈망합니다. 그렇지만 지금은 그림이 대단히 복잡한 국면에 놓여 있기 때문에 형상들 사이에서 만들어지는 이야기가 물감 자체가 성취할 수 있

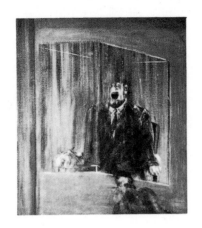

45. '초상화를 위한 습작', 1949년

는 가능성을 상쇄하기 시작합니다. 이는 상당히 어려운 문제입니다. 그렇지만 언젠가는 누군가 나타나서 캔버스 위에 다수의 형상을 배치할 수 있을 겁니다.

실베스터 당신은 이야기를 원하지 않을 수도 있지만 십자가 책형과 같은 주제를 선택할 때에는 분명 극적인 자극이 풍부한 주제를 원하는 것처럼 보입니다. 어떤 이유로 그런 삼면화를 그리게 되었습니까?

베이컨 나는 도살장과 고깃덩어리를 그린 그림에 늘 감동을 받았습니다. 내게는 그것이 십자가 책형이 가진 의미의 전부입니다. 가축이 도축되기 전에 찍은 기이한 사진들이 있습니다. 죽음의 냄새를 풍기는 사진들이죠. 물론 우리로선 알 수 없지만 그 사진들을 보면 사진 속 동물들은 자신에게 장차 어떤 일이 일어날지 알고 있는 것처럼 보입니다. 그 동물들은 갖은 노력을 다해 도망가려고 합니다. 나는 그 그림들이 이와 같은 것들에 깊이 뿌리내리고 있다고 생각합니다. 나는 그것이 온전한 십자가 책형에 매우 근접한 것이라고 생각합니다. 신앙심이 깊은 사람들, 기독교인들에게는 십자가 책형이 전혀 다른 의미를 갖고 있다는 사실을 압니다. 그렇지만 신자가 아닌 이들에게 그것은 단지 인간의 행동, 다른 사람에게 가하는 행동의 한 방식일 뿐입니다.

실베스터 그렇지만 사실 당신은 종교와 관련이 있는 다른 주제도 그립니다. 십자가 책형 외에 지난 30년간 당신이 재차 반복해서 그렸던 주제인 교황이 바로 그것입니다. 종교와 관련이 있는 그림을

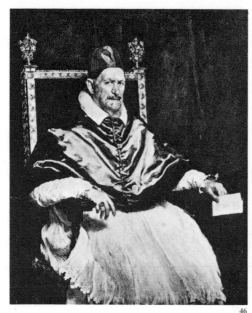

46

47

48

46. 디에고 벨라스케스, '교황 인노켄티우스 10세', 1650년
47. '교황', 1954년
48. '붉은색 교황 습작(인노켄티우스 10세를 본뜬 습작)', 1962년

거듭해서 그리는 이유는 무엇입니까?

베이컨 교황을 그린 그림은 종교와는 전혀 무관합니다. 그것은 디에
고 벨라스케스Diego Velázquez의 '교황 인노켄티우스 10세Pope
Innocent X'를 찍은 사진에 대한 집착에서 비롯된 작업입니다.

실베스터 왜 그 사진을 선택했습니까?

베이컨 왜냐하면 벨라스케스의 그 작품이 지금까지 제작된 가장 뛰어
난 초상화 중 하나라고 생각하기 때문입니다. 나는 그 그림에
매료되었습니다. 나는 그 작품의 도판이 담긴 책을 하나씩 구입
합니다. 뇌리에서 떠나지 않기 때문이죠. 그 작품은 내게 온갖
종류의 느낌과 내가 말하려던 상상의 영역까지도 열어 줍니다.

실베스터 그렇지만 당신이 매료될 만큼 훌륭한 벨라스케스의 다른 초상
화들도 있지 않습니까? 초상화의 주제가 교황이라는 사실이 당
신에게 특별한 의미가 없다고 확신합니까?

베이컨 나는 그 그림의 멋진 색채 때문에 매혹되었다고 생각합니다.

실베스터 당신은 사진을 토대로 현 시대의 교황인 비오 12세Pius XII의 초
상화 두세 점도 그렸습니다. 벨라스케스의 작품에 대한 관심
이 일종의 영웅적인 형상으로서의 교황 자체로 옮겨 간 듯 보입
니다.

베이컨 그가 성 베드로 대성당St. Peter's Basilica을 지나가고 있을 때 찍
은 웅장한 행렬의 사진을 토대로 삼았습니다. 물론 교황이 특
별하다는 지적은 옳습니다. 그는 교황이 됨으로써 특별한 위치
에 서게 되었고, 훌륭한 비극 작품에서처럼 이 성대한 이미지가

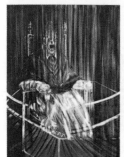

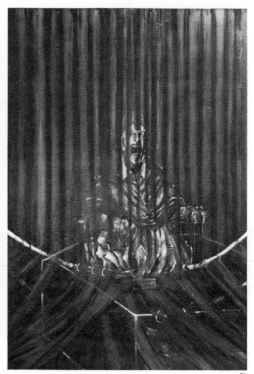

49. '머리를 위한 습작', 1955년
50. '벨라스케스의 교황 인노켄티우스 10세를 본뜬 습작', 1953년
51. '벨라스케스 풍의 습작', 1950년

세상에 전시될 수 있는 연단 위로 올려진 것입니다.

실베스터 예수라는 인물에도 동일한 특별함이 존재하기 때문에 독특한 비극적인 영웅과 특별한 상황이라는 개념으로 돌아간 것은 아닐까요? 그 비극적인 영웅은 필연적으로 처음부터 다른 사람들보다 승격되는 출중한 인물입니다.

베이컨 글쎄요, 결코 그렇게 생각해 본 적은 없습니다만 당신의 말을 듣고 보니 그럴 수도 있겠다 싶군요.

실베스터 예수와 교황은 당신이 다룬 주제 중 유일하게 종교와 관련이 있기 때문입니다. 십자가에 매달린 예수와 교황 이외에 종교적인 주제는 다룬 바 없습니다.

베이컨 사실입니다. 당신의 말이 맞는 것 같습니다. 그건 그들이 환경에 의해 특별한 상황에 놓였기 때문입니다.

실베스터 무엇보다 다소 독특하고 비극적이라 할 수 있는 상황에 내포된 분위기를 원한 것입니까?

베이컨 그렇지 않습니다. 특히 나이가 들어 감에 따라 그보다는 훨씬 더 구체적인 것을 원합니다. 나는 이미지의 기록을 원합니다. 물론 이미지의 기록과 함께 분위기가 따라옵니다. 이미지를 만들면 분위기가 생겨나지 않을 수 없기 때문이죠.

실베스터 살면서 목격한 이미지의 기록 말입니까?

베이컨 그렇습니다. 사람이나 사물의 이미지입니다. 그러나 나의 경우에는 거의 언제나 사람입니다.

실베스터 특정 인물의 이미지 말입니까?

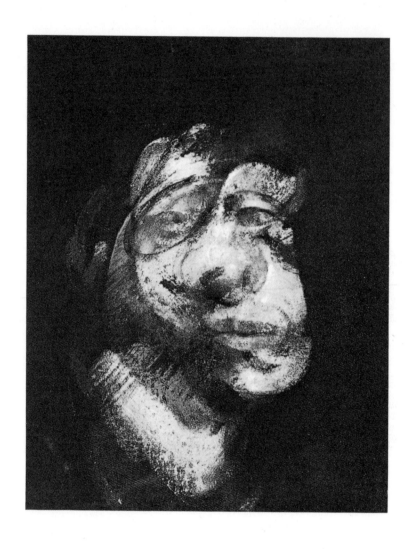

52. 작품 53의 중앙 패널

베이컨	네.

실베스터 하지만 과거에는 그러한 경향이 미약하지 않았습니까?

베이컨 네, 과거에는 그랬습니다. 그러나 이제 그 경향이 점점 더 뚜렷해집니다. 오직 그러한 방식에 기반을 두어야만 만들고자 하는 명확한 이미지를 특별히 비이성적으로 개조할 수 있는 가능성이 생긴다고 생각하기 때문입니다. 그리고 이것은 어떻게 하면 이미지를 가장 비이성적인 방식으로 만들 수 있을지에 대한 집착이라 할 수 있습니다. 그건 단지 이미지의 외관만이 아니라 우리가 이해하는 감각의 전 영역을 다시 만드는 일입니다. 우리는 가능하다면 다양한 수준의 감각을 열고 싶어 하지만, 그것은 이루어질 수 없습니다……. 순수한 삽화, 순전히 구상적인 방식으로는 가능하지 않다는 것은 틀린 말입니다. 분명히 실현되었으니까요. 벨라스케스의 작품에서 말입니다. 물론 벨라스케스는 렘브란트는 매우 다릅니다. 아주 묘하게도 렘브란트가 생애 말년에 그린 뛰어난 자화상들을 보면 얼굴의 모든 윤곽이 시시각각 변한다는 것을 발견하게 됩니다. 렘브란트의 외관이기는 하지만 전혀 다른 얼굴입니다. 이 차이점이 보는 이로 하여금 다른 감정에 말려들게 합니다. 그러나 벨라스케스의 경우 그것은 보다 조절되어 있고, 따라서 내가 보기에는 더 놀랍습니다. 벼랑의 가장자리를 따라 걷는 것과 같은 이런 작업을 원하기 때문에, 벨라스케스의 작품이 소위 삽화에 매우 근접하면서도 동시에 인간이 느낄 수 있는 가장 크고 깊은 것들을 활짝 열어 줄

 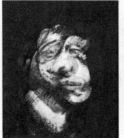 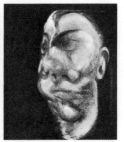

53. '세 개의 머리를 위한 습작', 1962년

128

수 있었다는 점에서 대단히 특별해 보입니다. 바로 이 점이 그가 대단히 신비로운 화가인 이유입니다. 사람들은 벨라스케스가 당시의 왕실을 기록했다고 믿기 때문에 그의 그림을 볼 때 당시 상황과 매우 근접한 것을 보게 됩니다. 물론 그때 이후로 모든 여건이 왜곡되고 제거되었지만 나는 우리가 보다 자의적인 방법을 통해 그와 매우 유사한 작업 방식으로 되돌아갈 것이라고 믿습니다. 다시 말해 이미지를 기록하는 데 있어서 벨라스케스처럼 구체적이게 될 것이라 믿습니다. 물론 벨라스케스 이래 다양한 이유들로 인해 많은 일들이 일어났기에 상황은 훨씬 더 복잡하고 어려워졌습니다. 그중 실제적으로 해결되지 않은 한 가지 문제는 왜 사진이 구상화의 모든 것을 완전히 그리고 전적으로 바꾸었는가 하는 점입니다.

실베스터 부정적인 만큼이나 긍정적인 방식으로 말인가요?

베이컨 나는 매우 긍정적인 방향으로 생각합니다. 나는 벨라스케스 자신이 당시의 왕실과 특정 인물들을 기록하고 있다고 믿었으리라 생각합니다. 그러나 오늘날 훌륭한 미술가는 그와 같은 상황을 무시하라는 압력을 받을 것입니다. 영상 필름을 통해 기록이 가능하기에 그는 자신의 활동 중 기록의 측면은 다른 것이 장악했다는 사실을 압니다. 그리고 자신이 몰두하는 바는 이미지를 통해 감각을 열어 주는 것뿐이라는 점도 압니다. 또한 나는 이제 사람들이 자신이 하나의 우연이고 전적으로 무상한 존재이며 이유 없이 삶이라는 게임을 해야 한다는 점을 깨달았

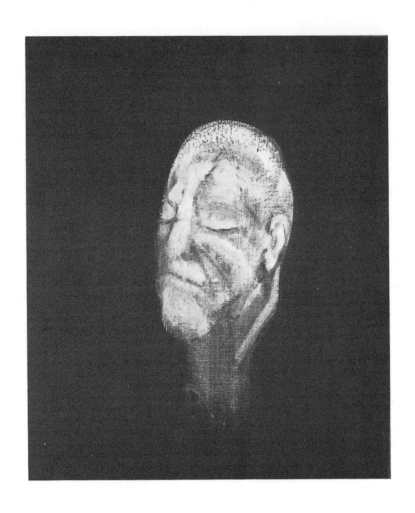

54. '(윌리엄 블레이크의 라이프 마스크를 본뜬) 초상화 III을 위한 습작', 1955년

다고 생각합니다. 벨라스케스가 그림을 그릴 때에도, 렘브란트가 그림을 그릴 때에도 삶에 대한 그들의 태도가 어떠했든지 간에 그들은 특정한 방식으로 특정한 종교적인 가능성에 의해 얼마간 영향을 받았습니다. 그러나 이제는 그러한 종교적 가능성이 완전히 무효화되었다고 볼 수 있습니다. 이제 사람들은 자신의 행동 방식에 따라 잠시나마 스스로를 기만하며 즐겁게 만들려고 노력함으로써, 그리고 의사의 도움을 받아 생명을 연장함으로써 매우 긍정적인 것을 만들어 내려는 시도를 할 수 있을 뿐입니다. 당신도 알다시피 이제 모든 예술은 사람들이 주의를 딴 곳으로 돌리게 하는 게임으로 완전히 바뀌었습니다. 예술은 항상 그러했다고 말할지도 모르지만 이제는 전적으로 게임이 되었습니다. 나는 모든 것들이 이와 같은 방식으로 바뀌어 버렸다고 생각합니다. 이제 흥미로운 것은 미술가에게 미술이 훨씬 더 어려워질 거라는 점입니다. 왜냐하면 어쨌든 조금이라도 도움이 되려면 그는 그 게임을 정말로 심화시켜야 하기 때문입니다.

5

생각의 도화선

실베스터 당신이 그토록 사진에 관심을 가지는 이유는 무엇입니까?

베이컨 나는 사람의 외관에 대한 감각이 항상 사진과 영상에 의해 공격을 받는다고 생각합니다. 그래서 누군가 무엇을 볼 때 그 사람은 대상을 직접적으로 볼 뿐만 아니라 사진과 영상이 그 대상에 가한 폭력을 통해서도 봅니다. 나는 사진이 추상화나 구상화보다 훨씬 더 흥미롭다고 생각합니다. 사진은 언제나 나의 뇌리에서 떠나지 않습니다.

실베스터 특히 사진의 어떤 점이 당신을 사로잡습니까? 그 직접성인가요? 사진에서 나타나는 놀라운 형태? 아니면 질감입니까?

베이컨 내 생각에는 사진이 사실로부터 갖는 약간의 거리감 때문인 것 같습니다. 그것이 나로 하여금 그 사실로 보다 격렬하게 되돌아가게 합니다. 나는 대상을 바라볼 때보다 사진 이미지를 통해 더 깊이 이미지 내부로 침투하여 실재라고 생각하는 바를 열기 시작한다고 생각합니다. 사진은 단순히 참고자료가 아닙니다. 사진은 종종 생각의 도화선이 됩니다.

실베스터 당신은 에드워드 머이브리지Eadweard Muybridge의 사진을 가장 많이 사용해 왔습니다.

베이컨 네. 그 사진들은 인간의 행위를 기록하고자 하는 시도입니다. 어떤 의미에서는 사전이라고 할 수 있죠. 연작 형식으로 작업하는 것은 아마도 연속 사진으로 움직임의 단계들을 보여 주는 머이브리지의 책에서 비롯된 것 같습니다. 또한 나는 늘 《엑스선 사진에서의 자세Positioning in Radiography》를 지니고 있었습니다.

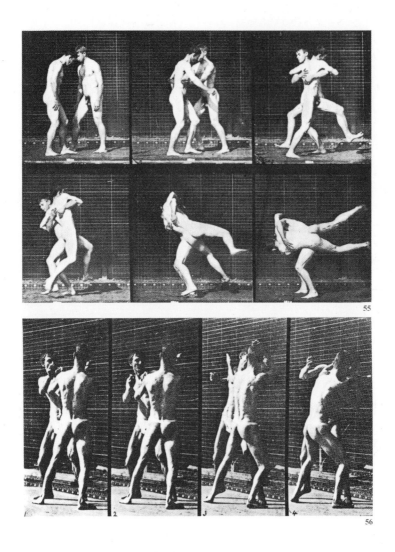

55, 56. 에드워드 머이브리지, 《동작 중인 인간의 형상》의 연속 사진, 1887년

57. K. C. 클라크의 《엑스선 사진에서의 자세》 속 일련의 사진들, 1939년
58. 《엑스선 사진에서의 자세》 속 사진

59. 에드워드 머이브리지, 《동작 중인 인간의 형상》에서 선별한 사진 페이지

60. 마리우스 맥스웰, 《카메라로 뒤쫓은 적도 아프리카의 큰 짐승》, 1924년

61. 세르게이 예이젠시테인의 〈전함 포템킨〉의 스틸, 1925년

엑스선 촬영을 위해 자세를 취하고 있는 인체를 찍은 상당수의 사진과 엑스선 사진을 담고 있는 이 책은 내게 큰 영향을 미쳤습니다.

실베스터 그렇다 해도 그 영향은 모호한 경향이 있습니다. 예를 들어 그림을 그리는 동안 당신이 종종 그리는 대상과 상당히 다른 대상의 사진을 보리라는 점에서 그렇습니다.

베이컨 언젠가 당신이 초상화 모델을 섰을 때 내가 늘 야생 동물의 사진을 보고 있었다고 이야기했던 것 같습니다.

실베스터 네, 맞습니다. 나는 그때 그것을 어떻게 이해해야 할지 전혀 알지 못했습니다.

베이컨 하나의 이미지는 다른 이미지와의 관계 속에서 대단히 많은 암시를 줄 수 있습니다. 당시에 나는 질감이 훨씬 더 두툼해야 한다고 생각했고, 그래서 예를 들면 코뿔소 피부의 질감이 사람 피부의 질감에 대해 생각하는 데 도움을 줄 거라고 봤습니다.

실베스터 물론 당신은 동물과 풍경을 그린 그림에서는 사진을 보다 있는 그대로 사용했습니다.(작품 81) 그러나 당신이 참고한 사진 이미지들 대다수가 과학적 이미지나 신문, 잡지의 이미지가 아니라 영화 〈전함 포템킨The Battleship Potemkin〉에 등장하는 비명을 지르는 유모의 스틸과 같은 다분히 계획적이고 유명한 예술 작품의 이미지라는 점이 흥미롭습니다.

베이컨 〈전함 포템킨〉은 내가 그림을 그리기 시작하기 전에 본 영화였습니다. 그 영화는 내게 깊은 인상을 남겼습니다. '오데사의 계

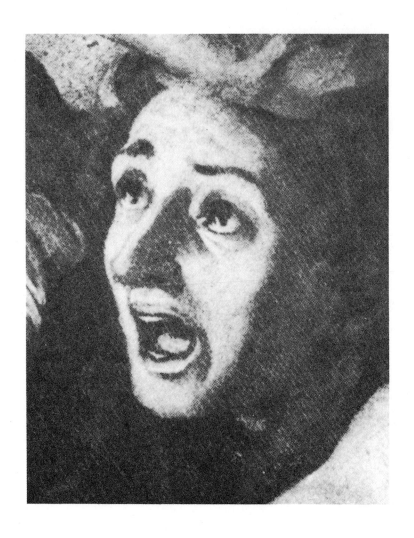

62. 니콜라 푸생, '영아 대학살', 1630~1631년(각도를 조정한 세부 이미지)

단Odessa Steps' 장면을 비롯하여 영화 전체가 그랬습니다. 나는 한때 그것을 그리고 싶었습니다. 하지만 특별한 심리적 의미를 지닌 시도는 아니었습니다. 어느 날 사람의 비명을 그린 최고의 작품을 만들고 싶었던 겁니다. 그렇지만 나는 그 그림을 그릴 수 없었죠. 예이젠시테인의 영화 속 장면이 훨씬 더 낫습니다. 그림에서는 니콜라 푸생Nicolas Poussin이 사람의 비명을 가장 뛰어나게 그렸다고 생각합니다.

실베스터 '영아 대학살The Massacre of the Innocents' 말입니까?

베이컨 맞습니다. 샹티이Chantilly에 있는 그 작품입니다. 나는 그곳과 아주 가까이에 있는 한 집에서 약 3개월 동안 머물며 프랑스어를 배웠습니다. 나는 샹티이에 자주 갔고, 그 작품은 늘 내게 깊은 인상을 주었습니다. 내가 사람의 비명에 대해 생각하게 된 또 다른 계기는 아주 어렸을 때 파리의 책방에서 구입한 책 때문입니다. 구강 질병에 대한 헌책이었는데 손으로 그린 아름다운 삽화가 있었습니다. 벌린 입과 그 내부를 관찰한 아름다운 도판이었죠. 나는 그것에 매료되었습니다. 그다음에 영화 〈전함 포템킨〉을 보았습니다. 어쩌면 그즈음에는 영화를 알고 있었는지도 모릅니다. 나는 이 영화의 스틸을 기초로 삼고 사람의 입을 그린 훌륭한 삽화들도 함께 사용하려 했습니다. 하지만 결코 성공적이지 못했습니다.

실베스터 당신은 예이젠시테인의 영화 이미지에 바탕을 둔 작품을 꾸준히 제작했습니다. 벨라스케스의 '교황 인노켄티우스 10세' 역시 많

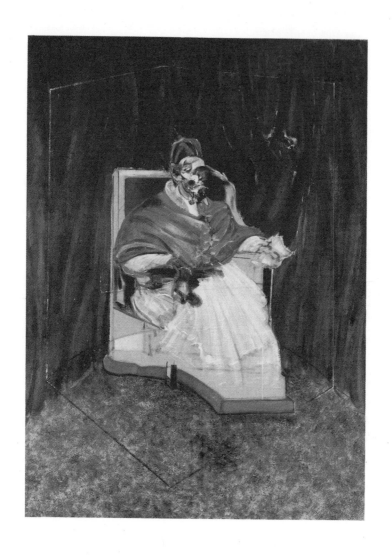

63. '교황 인노켄티우스 10세의 초상화를 본뜬 습작', 1965년

은 작품의 토대가 되었습니다. 그런데 당신은 전적으로 그 작품의 사진이나 복사본을 사용했습니다. 오래된 다른 걸작 그림들의 경우에도 복사본을 토대로 그렸습니다. 그림을 찍은 사진을 토대로 작업하는 것과 실재를 촬영한 사진을 토대로 작업하는 것 사이에는 큰 차이점이 있습니까?

베이컨 그림을 가지고 작업할 때가 더 수월합니다. 문제점들이 이미 해결었기 때문입니다. 물론 그 작품에서 다루고자 하는 문제는 또 다른 문제이기는 합니다. 다른 그림을 바탕으로 하여 그린 어떤 그림도 실제적으로 효과적이었다고 생각하지 않습니다.

실베스터 벨라스케스의 교황 그림을 다룬 작품도 그렇습니까?

베이컨 나는 항상 벨라스케스의 작품을 세상에서 가장 훌륭한 그림 중 하나라고 생각해 왔고, 그에 대한 애착으로 그 작품을 사용했습니다. 그러나 그 작품에 대한 특정한 기록, 왜곡시킨 기록을 만드는 데는 크게 실패하고 말았습니다. 후회스럽습니다. 어리석은 짓이었어요.

실베스터 그 작품들을 제작했던 것을 후회합니까?

베이컨 네, 후회합니다. 벨라스케스의 작품은 너무나 완벽해서 그 작품에 대해서는 더 이상 어떤 것도 가능하지 않기 때문입니다.

실베스터 이제는 그 작품을 다시 그리는 일을 중단했죠, 그렇죠?

베이컨 네.

실베스터 작업실 바닥에 아무렇게나 놓여 있는 사진들 중에는 당신 자신의 그림 복사본도 얼마간 있습니다. 그림을 그리는 동안 때때로

64. 존 디킨, 조지 다이어의 사진
65. 존 디킨, 이사벨 로스돈의 사진

그 사진들을 봅니까?

베이컨 네, 무척 자주 봅니다. 예를 들면 1952년경에 그렸던 이미지를 거울 안에 넣어 형상이 그 앞에서 웅크리고 있게끔 만들고자 시도하고 있습니다.(작품 111) 성공하지는 못했지만 가끔은 몇 년 전에 그린 작품의 사진을 토대로 작업할 수 있다는 사실을 깨닫습니다. 그 사진들은 암시하는 바가 많습니다.

실베스터 사진에 대한 애정 때문에 복사본을 그토록 좋아하게 된 건가요? 나는 항상 당신이 벨라스케스나 렘브란트 작품의 원본보다는 그 복사본을 보는 것에 더 흥미를 느끼는 것은 아닌가 하는 느낌을 받았습니다.

베이컨 내셔널 갤러리National Gallery에 가는 것보다는 방에서 사본을 찾는 것이 당연히 훨씬 쉽습니다. 그렇기는 하지만 나는 그 작품들을 보기 위해 내셔널 갤러리에 자주 갑니다. 첫 번째 이유는 색채를 보고 싶기 때문입니다. 이 방의 사방에 렘브란트의 작품을 걸어 둘 수 있다면 내셔널 갤러리에는 가지 않을 것입니다.

실베스터 사방에 렘브란트의 작품을 걸어 두고 싶습니까?

베이컨 물론입니다. 내가 그림을 갖고 싶어 하는 경우는 매우 드물긴 하지만 렘브란트의 작품은 갖고 싶습니다.

실베스터 당신이 마지막으로 로마에 갔을 때 그곳에서 두세 달 동안 머물렀지만 '교황 인노켄티우스 10세'를 본 것 같지는 않습니다.

베이컨 네. 나는 보러 가지 않았습니다. 그때 나는 심적으로 매우 힘든 상태였어요. 교회를 혐오하면서도 대부분의 시간을 성 베드로

대성당의 이곳저곳을 돌아다니며 보냈습니다. 또 다른 이유는 아마도 벨라스케스의 작품에 손을 대고 난 뒤에 그 실물을 보는 것에 대한 두려움 때문이었을 거라고 생각합니다. 그 훌륭한 그림을 보고 나면 그 작품을 활용해 형편없는 것을 만들었다고 생각하게 될까 봐 두려웠으니까요.

실베스터 그렇다면 내가 잘못 추측한 거군요. 나는 당신이 덜 분명하고 보다 암시적이어서 원본보다 사진을 더 선호하는 것이라고 생각했습니다.

베이컨 아, 내가 가진 사진들은 사람들이 발로 밟거나 구겨서 크게 훼손된 것들입니다. 그런 경우 예를 들면 렘브란트 작품의 이미지에 다른 의미들을 더해 주기 때문에 그것은 더 이상 렘브란트의 작품이 아니게 됩니다.

실베스터 지금까지 우리는 기존의 사진들 중에서 선택한 사진을 바탕으로 작업하는 당신의 방식에 대해 이야기했습니다. 그 사진들 중에는 당신이 아는 사람을 그릴 때 사용했던 오래된 스냅 사진도 있었습니다. 그러나 최근에는 인물을 그릴 때 일련의 사진들을 특별히 촬영하는 경향이 있는 것 같습니다.

베이컨 맞습니다. 직접 모델을 서려는 친구들이 있어도 나는 초상화를 위해 사진을 찍었습니다. 실물 모델보다는 사진을 바탕으로 작업하는 것을 훨씬 더 좋아하기 때문입니다. 내가 모르는 사람의 경우에는 사진만 가지고 초상화를 그리는 것이 불가능합니다. 그렇지만 내가 알고 있고, 또 사진을 갖고 있는 사람의 경우에

는 작업실에서 실물을 보는 것보다 사진을 사용할 때 작업이 보다 수월합니다. 만약 작업실에 실물이 있다면 내가 사진 이미지를 통해 그리는 것처럼 작업이 자유롭게 흘러갈 수 없을 것이라고 생각합니다. 그저 나의 과민한 느낌일지도 모르지만 기억과 사진을 통해서 작업하는 것이 눈앞에 실제 대상을 놓고 작업하는 것보다 제약을 덜 받는다고 생각합니다.

실베스터 혼자 있는 것을 좋아합니까?

베이컨 완전히 혼자 있는 것을 좋아합니다. 대상 인물에 대한 기억과 함께 말입니다.

실베스터 기억이 보다 흥미롭기 때문입니까? 아니면 눈앞에 대상이 존재하는 것이 방해가 되기 때문인가요?

베이컨 내가 하고 싶은 작업은 겉으로 보이는 외관을 크게 넘어서서 대상을 일그러뜨리는 것입니다. 그렇지만 그러한 왜곡은 다시 외관의 기록으로 돌아가기 위한 것입니다.

실베스터 그림은 대상 인물을 다시 상기시키는 방식에 가깝다는, 그러니까 그리는 과정은 기억해 내는 과정과 가깝다는 뜻입니까?

베이컨 네, 맞습니다. 이런 작업이 진행되는 방식은 대단히 인위적인데, 내 경우에는 눈앞에 존재하는 모델이 외관을 상기시킬 수 있는 그 인위성을 방해합니다.

실베스터 이미 기억과 사진을 통해 여러 차례 그렸던 사람이 모델이 된다면 어떻습니까?

베이컨 그들은 내게 제약을 가합니다. 내가 좋아하는 사람의 경우, 그

66. 존 디킨, 루시안 프로이드의 사진

67. 존 디킨, 헨리에타 모라에스의 사진

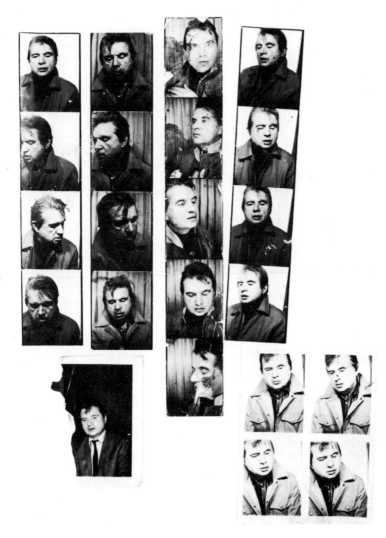

68. 즉석사진 부스에서 직접 찍은 베이컨의 사진

사람을 앞에 둔 채로 작품 속에서 그에게 가하는 폭력을 행하고 싶지 않기 때문에 그들의 존재는 방해가 됩니다. 나는 다른 사람이 없는 곳에서 폭력을 행하고 싶습니다. 그 폭력을 통해서 나는 그들의 실재를 보다 분명하게 기록할 수 있다고 생각합니다.

실베스터 　어떤 의미에서 그것이 폭력입니까?

베이컨 　사람들, 적어도 단순한 사람들은 자신을 왜곡하는 것이 자신을 향한 폭력이라고 믿기 때문입니다. 본인이 그것에 대해 얼마만큼 동감하는지, 작가를 얼마만큼 좋아하는지와는 상관없이 말입니다.

실베스터 　그들의 본능이 맞을 수도 있다고 생각하지는 않습니까?

베이컨 　아마 그럴지도 모릅니다. 나는 그 점을 전적으로 이해합니다. 하지만 오늘날 어느 누가 이미지에 깊은 상처를 내지 않고 우리가 맞닥뜨리는 것을 사실로 기록할 수 있겠습니까?

실베스터 　당신은 하나의 이미지에서 다양한 수준의 감각을 기록한다고 언급한 적이 있습니다. 그렇다면 여러 가지 것들 중에서 당신이 그 사람에 대한 애정과 적대감을 동시에 표현할 수도 있다고, 즉 당신이 만드는 것이 애무이면서 동시에 폭력일 수도 있다고 생각하지는 않습니까?

베이컨 　그건 너무 논리적인 생각입니다. 나는 작업이 그런 방식으로 이루어진다고 보지 않습니다. 나의 작업은 보다 깊숙한 것을 향해 나아간다고 생각합니다. 내가 이 이미지를 내게 보다 직접적이고 실제적인 것으로 만들 수 있다는 것을 어떻게 느끼는가?

이것이 전부입니다.

실베스터 주제에 대한 모순적인 감정을 객관화하는 것이 이미지를 보다 직접적이고 실제적으로 만들지 않을까요?

베이컨 글쎄요, 내 생각에는 그렇게 되면 심리적인 방식의 보기의 차원으로 들어가게 될 것 같습니다. 나는 대부분의 화가들이 그렇다고 생각하지 않습니다. 그것이 무의식의 차원에서는 당신이 말한 바와 관계가 있을 수도 있지만 의식적인 차원에서는 전혀 무관하다고 생각합니다.

실베스터 아, 물론 그것이 의도적이라면 작품에 있어 끔찍한 일이겠지요. 내가 말하고자 했던 바는 모델이 단순하게 화가가 자신에게 폭력을 가하고 있다고 생각할 때 그는 화가에게서 해를 입히려는 무의식적인 욕망을 본능적으로 알아차린다는 것입니다.

베이컨 그럴 수도 있겠네요. 당신이 의미하는 바를 오스카 와일드Oscar Wilde는 이렇게 말했습니다. "당신은 당신이 사랑하는 것을 죽인다." 그럴지도 모르죠. 나는 모르겠습니다. 내가 볼 때 때때로 이미지를 보다 폭력적으로 인도하는 왜곡이 훼손이냐 아니냐를 따지는 것은 문제의 소지가 있습니다. 나는 그것이 훼손이라고 생각하지 않습니다. 그 이미지를 삽화의 수준에서 놓고 본다면 왜곡을 훼손이라고 말할 수 있겠죠. 그렇지만 내가 미술이라고 간주하는 수준에서 고려한다면 그렇지 않습니다. 그 화가는 삶에 대한 감각과 느낌을 자신이 할 수 있는 유일한 방식으로 불러일으키는 겁니다. 나로서는 그리 좋은 방식이라고 생

각하지는 않지만 그는 자신이 실행할 수 있는 가장 첨예한 지점에서 그것을 도출해 냅니다.

실베스터 비극적인 미술을 시도하고 창조하고자 합니까?

베이컨 물론 아닙니다. 아이스킬로스Aeschylos와 셰익스피어의 비극이 지닌 장엄함과 그 쇠퇴 사이의 간극이 존재하는 오늘날에 유효한 신화를 찾을 수 있다면 그것이 큰 도움이 될 거라고 생각합니다. 그러나 오늘날의 모든 미술가들이 그러하듯 전통에서 벗어나 있을 때에는 특정 상황에 대한 느낌을 자신의 신경계에 최대한 접근하여 기록하는 것만을 기대할 수 있을 뿐입니다. 이와 같은 것들을 기록하는 데 있어서 아마도 나는 풍요와 결핍 사이의, 또는 힘과 그와 반대되는 것 사이의 간극을 원하는 사람 중 한 명일 겁니다.

실베스터 당신은 위대한 전통을 지닌 신화적이고 비극적인 주제를 자주 그려 왔습니다. 그건 바로 예수의 십자가 책형입니다.

베이컨 유럽 미술에는 예수의 십자가 책형을 그린 뛰어난 작품들이 아주 많습니다. 그래서 그 주제는 모든 느낌과 감각을 덧붙일 수 있는 멋진 갑옷과 같은 것이라고 할 수 있습니다. 비종교적인 사람이 예수의 십자가 책형을 주제로 택하는 것은 이상한 일이라고 말할 수도 있겠지만 나는 그것이 종교적 신앙의 문제와는 전혀 무관하다고 생각합니다. 십자가 책형을 다룬 유명하고 뛰어난 작품들의 경우 종교적인 믿음을 가진 사람이 그린 것인지 여부는 알 수 없습니다.

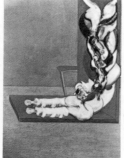
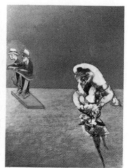

69

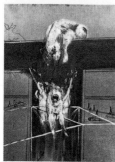

70

69. '십자가 책형', 1965년
70. '십자가 책형의 부분', 1950년

154

실베스터 그렇지만 그 작품들은 기독교 문화의 한 부분으로 그려졌고 신자들을 위해 제작되었습니다.

베이컨 네, 그건 사실입니다. 불만스러울 수도 있겠지만 나는 인간의 감각과 행위의 특정 영역을 다루는 데 있어서 십자가 책형만큼 도움이 되는 다른 주제를 지금껏 발견하지 못했습니다. 아마도 수많은 사람들이 이 특별한 주제를 다룸으로써 그와 같은 갑옷을 만들었기 때문일 겁니다. 이 점을 어떻게 이야기하는 게 더 나을지 생각해 내기 힘들군요. 이 주제에 대해서는 다양한 수준의 감각을 작동시킬 수 있습니다.

실베스터 모든 매체에 걸쳐 그와 같은 종교성의 문제에 직면한 현대 미술가들의 상당수가 그리스 신화로 돌아갔습니다. '십자가 책형의 발치에 있는 형상을 위한 세 개의 습작Three Studies for Figures at the Base of a Crucifixion'에서 당신은 십자가 아래에 전통적인 기독교의 인물이 아닌 에우메니데스Eumenides(그리스 신화에 등장하는 복수의 여신들 - 옮긴이)를 그렸습니다. 당신이 사용해 보고자 했던 그리스 신화의 다른 주제들이 있습니까?

베이컨 글쎄요. 그리스 신화는 기독교보다 우리와 거리가 훨씬 더 멀다고 생각합니다. 십자가 책형과 관련된 한 가지 요소는 주인공인 예수가 매우 분명하고도 고립된 자세로 들어올려져 있다는 점입니다. 형식적인 관점에서 볼 때 이는 동일한 높이에 모든 인물들을 배치하는 것보다 더 큰 가능성을 제공합니다. 내 견해로는 높이의 변화가 매우 중요합니다.

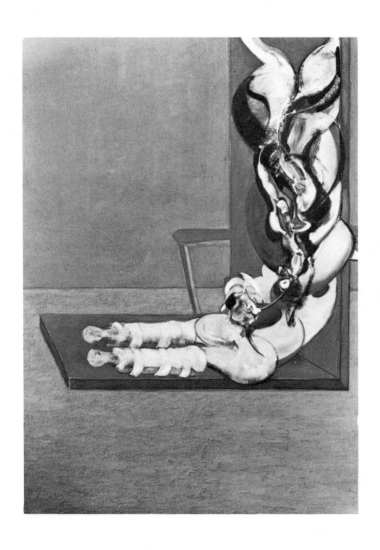

71. 작품 69의 중앙 패널

실베스터	십자가 책형을 그릴 때, 당신이 다른 그림을 그릴 때와는 근본적으로 다른 방식으로 접근한다는 사실을 알고 있습니까?
베이컨	네, 십자가 책형에서는 정말로 나 자신의 느낌과 감각을 다룹니다. 거의 자화상에 가깝다고 할 수 있을 정도인데, 행위와 삶에 대한 다양하고 매우 개인적인 느낌을 다룹니다.
실베스터	당신의 작품에서 자주 반복되는 구성 방식은 십자가 책형의 이미지와 정육점의 이미지의 결합입니다. 고깃덩어리와의 결부는 분명 당신에게 많은 의미를 가질 것입니다.
베이컨	네, 그렇습니다. 큰 정육점에 가서 그 거대한 죽음의 공간을 지나가면 고기와 생선, 조류 등 모든 것이 죽어서 누워 있는 것을 볼 수 있습니다. 화가로서 그곳의 아름다운 색을 떠올리게 됩니다.
실베스터	고깃덩어리와 십자가 책형의 결합은 두 가지 방식으로 이루어지는 것 같습니다. 하나는 고깃덩어리의 단면을 담은 장면에서 십자가 책형을 드러내는 것이고, 다른 하나는 십자가에 매달린 인물을 매달려 있는 사체로 변형하는 것입니다.
베이컨	분명 우리는 고깃덩어리이고 잠재적인 시체입니다. 정육점에 가면 동물 대신 내가 그곳에 있지 않다는 사실이 의외라는 생각을 늘 합니다. 그렇지만 고깃덩어리를 그처럼 특별한 방식으로 사용하는 것은 우리가 척추를 사용하는 방식과 비슷하다 할 수 있습니다. 우리는 엑스선 사진을 통해 신체의 이미지를 끊임없이 봅니다. 그것은 분명히 인체를 사용할 수 있는 방식을 바

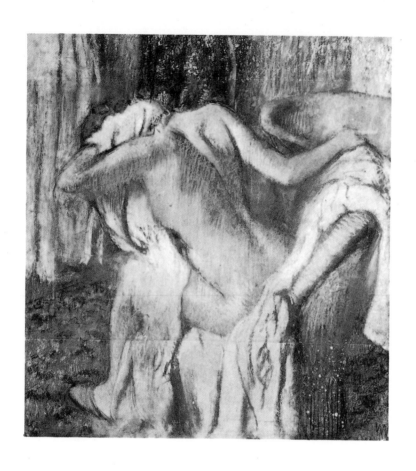

72. 에드가르 드가, '목욕 후', 1903년

꿉니다. 당신은 내셔널 갤러리에 소장된 에드가르 드가Edgar De Gas의 아름다운 파스텔화를 알고 있을 겁니다. 등을 닦고 있는 여인을 그린 그림인데, 등의 제일 끝부분에서 척추가 피부로부터 뛰어나오다시피 한 것을 발견할 수 있지요. 그와 같은 움켜쥠과 비틀기는 척추를 목까지 자연스럽게 그린 경우보다 나머지 신체의 취약함을 보다 잘 깨닫게 합니다. 드가가 척추를 꺾어 표현함으로써 척추가 살에서 뛰어나온 것처럼 보입니다. 드가의 의도였는지 여부와는 상관없이 이는 작품을 훨씬 더 뛰어난 것으로 만들어 줍니다. 왜냐하면 불현듯 살뿐만 아니라 척추도 인식하게 만들기 때문입니다. 드가는 대개 척추뼈를 덮어 버리고 그렸습니다. 나의 경우에 이런 부분은 확실히 엑스선 사진으로부터 영향을 받았습니다.

실베스터 당신이 그림에서 집착하는 상당 부분은 분명 형태, 색채와 관련이 있습니다. 이는 작품에서 명확하게 드러납니다. 그렇지만 십자가 책형 그림은 분명히 비평가들로 하여금 그들이 공포의 요소라고 부르는 바를 강조하게 만드는 측면이 있습니다.

베이컨 비평가들은 확실히 공포를 항상 강조했습니다. 그런데 나는 내작품에서 특별히 공포스러운 면을 느끼지 못합니다. 나는 결코 무시무시하게 보이려고 시도하지 않았습니다. 작품 중 어떤 것도 삶의 공포스러운 면을 강조하지 않았다는 점을 이해하기 위해서는 작품들을 관찰한 다음에 그 밑바닥에 놓여 있는 것을 알아볼 필요가 있습니다. 정육점에 들어가서 고깃덩어리가 얼마

73. '형상을 위한 습작 Ⅳ', 1956~1957년

나 아름다운지를 살피고 그것에 대해 생각하다 보면 다른 생명을 잡아먹고 사는 삶에 깃든 모든 공포에 대해 생각할 수 있습니다. 그런 비평은 투우를 두고 내뱉는 어리석은 말들과 같습니다. 사람들은 고기를 먹으면서도 투우에 대해서 항의하기 때문입니다. 사람들은 자신의 털 위에 모피와 새털을 두른 채 투우장에 입장을 하고서는 투우에 대해 항의하죠.

실베스터 방에 사람이 홀로 있는 그림에 대해서는 상당히 공포스럽다고 할 만한 밀실공포증과 불안의 느낌이 있다고 널리 받아들여지는 것 같습니다. 그런 불안감을 의식합니까?

베이컨 나는 그 점을 깨닫지 못합니다. 그렇지만 그 그림들 중 상당수가 늘 불안한 상태에 있었던 어떤 사람을 그린 것입니다. 그림을 통해 그것이 전달되었는지 여부는 모르겠습니다. 이미지를 포착하려고 할 때 그 사람이 매우 예민해져서 거의 히스테리 상태에 있었는데, 어쩌면 이것이 그림에 영향을 미쳤을 수도 있습니다. 나는 항상 가능한 한 직접적이고 정제되지 않은 상태로 이미지를 전달하고 싶었습니다. 무언가가 직접적으로 다가오면 사람들은 공포스럽다고 느낍니다. 너무 직접적으로 이야기하면 그것이 사실이라고 해도 때때로 상대방의 감정을 상하게 만들거든요. 사람들은 사실 또는 진실이라 불리는 것에 대해 불쾌해하는 경향이 있습니다.

실베스터 그렇지만 비명을 지르는 사람의 그림을 많이 그린 미술가에게 공포에 대한 집착이 있다고 보는 것을 전적으로 어리석다고 할

74. '머리 VI', 1949년

수는 없습니다.

베이컨 비명은 무시무시한 이미지라고 볼 수 있습니다. 사실 나는 공
포를 능가하는 비명을 그리고 싶었습니다. 사람으로 하여금 비
명을 지르게 만드는 것에 대해 진정으로 깊이 생각해 보았다면
내가 그리려 했던 비명을 보다 성공적으로 표현할 수 있었을 것
입니다. 어떤 의미에서는 그 비명을 유발한 공포를 더 잘 알아
차렸을 테니까요. 사실 그 그림들은 너무 추상적이었습니다.

실베스터 지나치게 시각적이기만 했다는 뜻인가요?

베이컨 네, 그렇다고 생각합니다.

실베스터 벌어진 입은 항상 비명을 의미합니까?

베이컨 대부분은 그렇지만 모든 경우가 그런 것은 아닙니다. 당신은 입
이 어떻게 형태를 변형시키는지를 알고 있을 겁니다. 나는 항상
입의 움직임과 입과 치아의 형태에 감탄했습니다. 사람들은 이
것이 다양한 성적 의미를 내포한다고 말합니다. 나는 항상 입과
치아의 외관에 매료되었습니다. 아마도 이제는 그에 대한 집착
을 잃어버린 것 같지만 한때는 아주 강렬했습니다. 입으로부터
비롯되는 광채와 색채를 좋아하는 것이라 말할 수 있겠죠. 어
떻게 보면 나는 모네가 일몰을 그린 것처럼 입을 그릴 수 있기를
바랐다고 볼 수 있습니다.

실베스터 그렇다면 비명을 그리지 않았다 해도 벌린 입과 치아를 그리는
것에 관심을 가졌을까요?

베이컨 아마도 그랬을 것이라고 생각합니다. 늘 미소를 그리고 싶었지

만 결코 성공하지 못했습니다.

실베스터　당신은 언젠가 그림을 그리는 것은 우연의 게임이라고 썼습니다. 카지노에 가면 당신은 슈만드페르Chemin de fer(바카라의 일종 - 옮긴이)보다는 룰렛 게임을 하는 편입니까?

베이컨　네, 대개 그렇습니다.

실베스터　룰렛의 비인간성을 좋아하기 때문인가요?

베이컨　나는 비인간성을 좋아합니다. 슈만드페르를 하는 사람들이 서로에게 부여하는 인격을 싫어하고요. 그래서 나는 전적으로 비인간적인 룰렛을 좋아합니다. 또 공교롭게도 나는 슈만드페르보다는 룰렛에서 운이 더 좋았습니다. 지금은 그 행운이 나를 노름꾼으로 방치했던 것이라고 생각합니다. 지금은 그렇게 생각해요. 운이라는 것은 참 재미있습니다. 운은 기다란 조각들을 이루며 진행됩니다. 그리고 때로는 아주 큰 행운이 이어지는 긴 시기로 접어들죠. 작품 활동으로는 전혀 수입을 얻지 못했을 때 종종 카지노에서 돈을 벌 수 있었고, 그것이 잠시 내 삶을 바꾸었습니다. 나는 도박으로 번 돈으로 생활했고 내가 일을 해서 돈을 벌었다면 결코 불가능했을 방식으로 살 수 있었습니다. 그러나 이제는 그 운이 다한 것 같습니다. 한때 몬테카를로에서 지내던 시절, 나는 카지노에 빠져 여러 날을 그곳에서 보냈습니다. 아침 10시에 들어가서 다음 날 새벽 4시까지 그곳에 머물렀죠. 여러 해 전의 일입니다만, 당시 나는 아주 적은 돈을 갖고 있었는데 종종 아주 운 좋게 이겨 돈을 땄습니다. 공이 구멍으

로 떨어지기 전에 딜러가 룰렛의 당첨번호를 부르는 소리를 들은 것 같은 느낌이 들곤 했습니다. 나는 테이블을 옮겨 가며 게임을 했습니다. 그러던 어느 날 오후 세 개의 테이블에서 게임을 하던 중에 그 소리를 들었습니다. 나는 아주 적은 돈으로 게임을 하고 있었지만 그날 오후가 저물 무렵 운은 내 편이었고 결국 약 1,600파운드를 땄습니다. 당시 나에게는 큰돈이었지요. 나는 즉시 빌라를 빌려 그곳을 각종 술과 음식으로 채웠습니다. 그러나 그 운이 오래 지속되지는 않았습니다. 열흘 정도가 지나자 몬테카를로에서 런던으로 돌아갈 차비도 낼 수 없는 형편이 되었거든요. 어쨌든 멋진 열흘이었고 내 곁에는 많은 친구들이 있었습니다.

실베스터 사람들은 지기 위해서 도박을 한다는 말이 있습니다. 내가 했던 도박도 결국 지기 위한 것이었다고 생각합니다. 당신의 경우도 그런가요? 아니면 당신은 정말로 이기고 싶어 한다고 생각합니까?

베이컨 나는 내가 이기고 싶어 한다고 생각합니다. 그림에서도 마찬가지입니다. 항상 실패를 한다 해도 나는 이기고 싶어 합니다.

실베스터 훌륭한 성공을 거둘 때 당신에게는 어느 것이 더 의미가 있습니까? 그림에서의 우연을 두고 당신이 사용했던 표현, 즉 '신이 당신 편이라는 느낌'인가요? 아니면 그 성공으로부터 얻을 수 있는 호화로운 생활의 이점입니까?

베이컨 성공으로부터 얻을 수 있는 이점이라고 생각합니다.

실베스터	풍요로운 생활을 원합니까?
베이컨	나는 '풍요로운 누추함' 속에서 살고 있다고 말할 수 있습니다. 나는 언제나 호화로운 곳에서의 생활을 혐오할 것입니다. 그렇지만 내가 원할 때에는 호화로운 곳에 가서 화려한 생활을 할 수 있기를 바랍니다.
실베스터	예를 들어 좋은 호텔에서 머무는 것은 어떤 점이 좋습니까?
베이컨	나는 안락함을 좋아합니다. 서비스를 쉽게 제공받을 수 있는 점도 좋아합니다. 당신도 알다시피 나는 전혀 그런 방식의 삶을 살지 않습니다. 그러나 그런 곳에 가면 원하는 것, 돈이 제공해 줄 수 있는 것이 아주 손쉽게 준비된다는 점이 대단히 좋습니다.
실베스터	당신을 매혹하는 것은 그 편안함인가요, 아니면 호화로움 그 자체인가요?
베이컨	그 편의성입니다. 호화로움에 대해 이야기해 보자면 호화로움은 확실히 사람을 바꿉니다. 내 말은 호화로운 삶을 누리며 원하는 것은 무엇이든 할 수 있는 사람들은 대개 몹시 따분해한다는 뜻입니다. 그래서 그들은 각종 사소한 장치와 여행을 계획하며 권태를 줄여 보고자 합니다. 한번은 리츠칼튼 호텔에서 우연히 어떤 부자와 함께 같은 엘리베이터를 타고 올라간 일이 있습니다. 그는 소호Soho의 쇼핑가에서 완두콩과 새 품종의 감자를 샀는데 봉지가 터지는 바람에 엘리베이터 바닥에 모두 쏟아졌죠. 내가 보기에는 그의 방에 작은 석유난로가 있어서 그

완두콩과 감자를 조리할 수 있었던 것 같습니다. 그것이 그 부자에게 있어 호화로움이 갖는 의미입니다.

실베스터 맞습니다. 당신은 지금은 도박꾼으로서의 운이 소진해 버렸다고 이야기했습니다. 그렇다면 작품에서의 운은 어떻습니까?

베이컨 나는 운을 우연이라고 부릅니다. 나는 우연이 내 작품에서 가장 중요하고 풍요로운 측면 중 하나라고 생각합니다. 무언가가 나를 도와준다면 나는 그것을 나 자신이 만든 것이 아니라 우연이 내게 줄 수 있는 것이라고 생각하기 때문입니다. 오랫동안 나는 우연과 우연이 가져다주는 것을 사용할 수 있는 가능성에 대해 생각해 왔습니다. 그런데 그것이 얼마만큼 순수한 우연이고 얼마만큼 조작된 우연인지는 모르겠습니다.

실베스터 아마도 당신은 우연을 다루는 데 보다 능숙해졌다는 걸 알게된 것 같습니다.

베이컨 어쩌면 우연히 만들어진 흔적을 다루는 데 보다 능숙한 것일 수도 있습니다. 그것은 이성을 벗어나서 만들어 내는 흔적입니다. 사람이 시간과 우연히 일어난 일에 따르다 보면 우연이 제시하는 것에 보다 민감해지게 됩니다. 내 경우에 지금까지 좋았던 것은 모두 내가 노력을 기울일 수 있었던 우연의 결과였다고 생각합니다. 그 우연이 내가 포착하려는 사실에 대한 혼란스러운 시각을 제공해 주었기 때문입니다. 그 이후에 나는 비삽화적인 것으로부터 무언가를 시도하며 정교하게 만들어 낼 수 있었습니다.

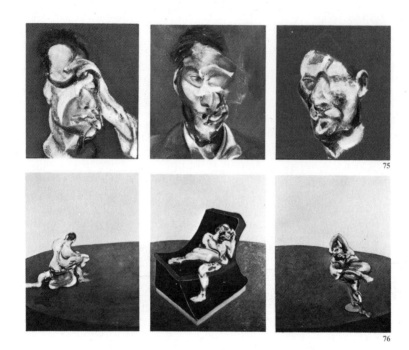

75. '루시안 프로이드의 초상화를 위한 세 개의 습작', 1965년
76. '방 안의 세 인물', 1964년

실베스터 우연이 발생할 수 있는 세 가지 방식을 생각해 볼 수 있습니다. 첫 번째는 작업한 것에 화가 났을 때 그것을 마음 내키는 대로 문질러 닦아 내는 천이나 붓을 통해 우연이 가능할 수 있습니다. 두 번째는 조바심 내며 그리다가 불만스러워져서 형태를 가로지르는 흔적을 만들 때 생겨날 수 있습니다. 세 번째는 건성으로 그릴 때, 주의가 산만할 때 일어날 수 있습니다.

베이컨 또는 술에 취했을 때 일어납니다. 물론 이 세 가지, 아니 네 가지 모두는 작용할 수 있습니다. 그럴 수도, 그러지 않을 수도 있습니다. 물론 대개는 작용하지 않습니다.

실베스터 우연은 다른 방식으로 작동합니까? 아니면 이런 방식들이 대략 그러한 종류에 속하나요?

베이컨 그것들이 우연이 작동하는 방식이었던 것 같습니다. 그렇지만 나는 추상화에서처럼 캔버스에 무의식적인 흔적을 만들 수 있다고 생각합니다. 그 흔적이 당신이 사로잡힌 사실을 포착할 수 있는, 보다 깊이 있는 방식을 시사해 줄 수도 있습니다. 내 경우에 우연은 항상 내가 무엇을 하고 있는지를 의식적으로 자각하지 못할 때 작동합니다. 내가 좀 더 정확하게 모방하려 할 때 보다 삽화적이라는 의미에서 이미지는 극도로 진부해집니다. 그 뒤에 분노와 절망에 빠져 그 이미지 안에서 내가 만들어 내고 있는 흔적을 전혀 깨닫지 못한 채 그것을 망쳤다가, 문득 시각적 본능이 포착하고자 하는 이미지를 감지하는 방식에 보다 근접해졌음을 알아채는 일이 종종 있었습니다. 내 경우에는 가장

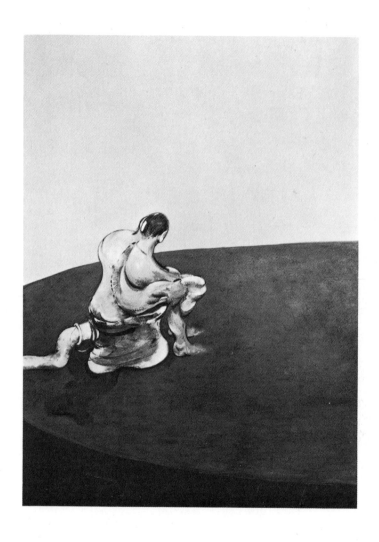

77. 작품 76의 왼쪽 패널

생생한 순간에 사실을 포획할 수 있는 덫을 놓을 수 있느냐가 궁극적인 문제입니다.

실베스터 그럴 때 무슨 생각을 합니까? 의식적인 결정이 작동하는 걸 어떻게 중단시킵니까?

베이컨 그 순간 나는 이 작업이 얼마나 가망 없고 불가능한 일인가 하는 생각 외에는 아무 생각도 하지 않습니다. 그리고 어떻게 작용할지를 인식하지 않고 흔적들을 만듦으로써, 본능이 더 발전시킬 수 있는 것으로 포착하는 무언가가 짧은 순간 갑자기 나타납니다.

실베스터 그림을 그릴 때 술을 마시는 것은 얼마만큼 도움이 됩니까?

베이컨 그것은 말하기 힘든 문제입니다. 술을 많이 마시고 작업한 경험이 많지는 않지만 한두 점은 그랬습니다. 1962년의 '십자가 책형'은 약 2주일 동안 술에 취해 있을 때 그렸습니다.(작품 36) 때로 술은 사람을 느슨하게 만들어 주긴 하지만 다른 영역들 또한 무디게 만들죠. 그것은 사람을 보다 자유롭게 만들지만 반면 붙들고 있는 일에 대한 최종 판단을 흐리게 합니다. 사실 술과 마약이 내게 도움이 된다고 믿지 않습니다. 다른 사람들에게는 도움이 될지도 모르지만 내게는 실제로 도움이 되지 않아요.

실베스터 달리 표현하자면 당신은 우연의 중요성을 이야기하긴 해도 실제로는 특정한 명확성을 잃는 건 원치 않습니다. 당신은 너무 많은 것을 우연에 맡기고 싶어 하지는 않습니다. 맞습니까?

베이컨 나는 잘 정돈된 이미지를 원하지만 그것이 우연히 발생하기를

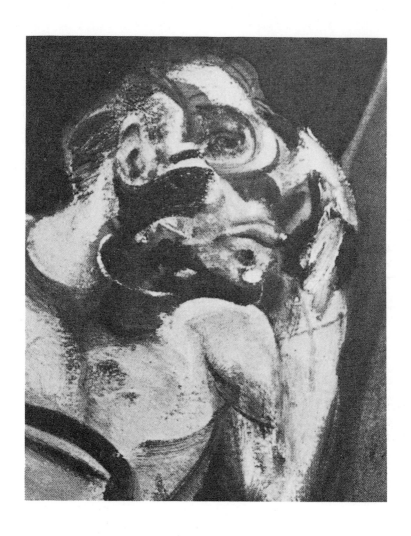

78. 작품 76의 중앙 패널의 세부

바랍니다.

실베스터 　하지만 당신은 우연이 너무 쉽게 생겨나는 것을 바라지 않을 만
　　　　　큼 절제합니다.

베이컨 　나는 작업이 수월하게 이루어지기를 바라지만 우연을 명령할
　　　　수는 없습니다. 우연은 그런 것입니다. 우연을 명령한다면 그저
　　　　또 다른 종류의 삽화를 부과하게 될 뿐이니까요.

실베스터 　당신이 자유로워지고 그런 일이 당신을 지배하는 순간을 자각
　　　　　합니까?

베이컨 　무의식적인 흔적이 다른 흔적보다 훨씬 더 깊이 있게 암시적인
　　　　경우가 매우 자주 있습니다. 바로 그때 무슨 일이 일어날 수 있
　　　　다는 것을 느낍니다.

실베스터 　흔적을 만드는 동안 그것을 느낍니까?

베이컨 　아니요, 흔적은 만들어집니다. 그리고 나는 그래프를 보듯 그
　　　　작업을 살핍니다. 그 그래프 안에서 다양한 사실이 자리를 잡
　　　　을 수 있는 가능성을 보게 됩니다. 이 이야기는 설명하기가 어
　　　　렵군요. 내가 제대로 표현을 하지 못하고 있습니다. 예를 한번
　　　　들어 보죠. 초상화의 경우 입을 어딘가에 배치하게 됩니다. 그
　　　　러나 문득 그 그래프를 통해 입이 얼굴을 가로질러 오른쪽으로
　　　　갈 수 있을 것이라는 점을 깨닫습니다. 어떤 면에서는 초상화에
　　　　서 사하라 사막처럼 보이는 외관을 만들 수 있다는 점을 좋아
　　　　하게 될 것입니다. 사하라 사막과는 거리가 있으면서도 그것과
　　　　유사하게 만드는 것 말입니다.

실베스터	그것은 상반되는 것을 조화시키는, 다시 말해 동시에 모순되는 것을 만드는 문제라고 생각합니다.
베이컨	미술가는 작품이 가능한 한 사실적이면서 동시에 그리기로 작정한 대상에 대한 단순한 삽화와는 다른 감각의 영역을 크게 열어 주거나 암시적이기를 바라지 않습니까? 이것은 모든 미술이 다루는 문제가 아닐까요?
실베스터	삽화적인 형태와 비삽화적인 형태의 차이점을 정의 내릴 수 있습니까?
베이컨	삽화적인 형태는 사고력을 통해 형태가 무엇에 대한 것인지를 즉각적으로 말해 주는 반면 비삽화적인 형태는 먼저 감각에 호소하고 그다음에 서서히 사실을 향해 다시 흘러간다는 것이 그 차이점이라고 생각합니다. 우리는 그 이유를 알지 못합니다. 그건 사실 자체가 얼마만큼 모호한지, 외관이 얼마만큼 모호한지와 관계가 있을 수도 있겠죠. 그러므로 이와 같은 방식으로 형태를 기록하는 것이 그 기록의 모호함을 통해 사실에 보다 가까이 다가가게 합니다.
실베스터	고속 카메라로 사진을 찍으면 매우 모호하고 흥미로운, 전혀 예상치 못한 효과가 발생합니다. 그 이미지는 분명 대상의 이미지이긴 하지만 그 대상이라 할 수 없기 때문에, 또는 그 형태가 바로 그 대상이라는 점이 놀랍기 때문입니다. 이것은 삽화입니까?
베이컨	삽화라고 생각합니다. 다만 그것은 우회적인 삽화라고 봅니다. 카메라를 통한 직접적인 기록과의 차이점이라면, 미술가는 어

떤 의미에서 살아 있는 사실을 산 채로 포획하려는 덫을 놓아야 한다는 점입니다. 어떻게 해야 덫을 잘 놓을 수 있을까요? 어느 지점에서 그리고 어느 순간에 그 덫이 딸깍 소리를 내며 잠길까요? 또 다른 문제도 있는데, 그건 질감과 관련이 있습니다. 그림의 질감은 사진의 질감보다 보다 직접적으로 보입니다. 사진의 질감은 삽화의 과정을 거쳐서 신경계로 넘어가는 반면 그림의 질감은 곧장 신경계로 넘어가기 때문입니다. 이는 다음의 경우와 상당히 유사합니다. 예를 들어…… 풍선껌으로 만들어진 고대 이집트의 훌륭한 미술 작품이 있다고 상상해 봅시다. 풍선껌으로 만들어진 스핑크스상이 있어서 그것을 조심스레 잡아 들어올릴 수 있다면 그것이 수 세기가 흐른 뒤에도 감각에 동일한 효과를 발휘할까요?

실베스터 훌륭한 작품의 효과는 이미지와 재료가 결합하는 불가사의한 방식에 달려 있다는 예를 든 겁니까?

베이컨 나는 이미지의 힘이 내구력과 관계가 있다고 생각합니다. 멋진 이미지를 몇 시간 뒤면 사라질 재료로 만들 수도 있습니다. 그러나 이미지의 잠재력은 일정 부분 그것이 지속될 수 있는 가능성에 의해 만들어진다고 생각합니다. 그리고 이미지가 오래 지속될수록 당연히 그 주변에는 보다 많은 감각이 축적됩니다.

실베스터 이해하기 어려운 것은 캔버스 위에 남겨진 붓과 물감의 움직임의 흔적이 어떻게 우리에게 그토록 직접적으로 이야기를 할 수 있는가 하는 점입니다.

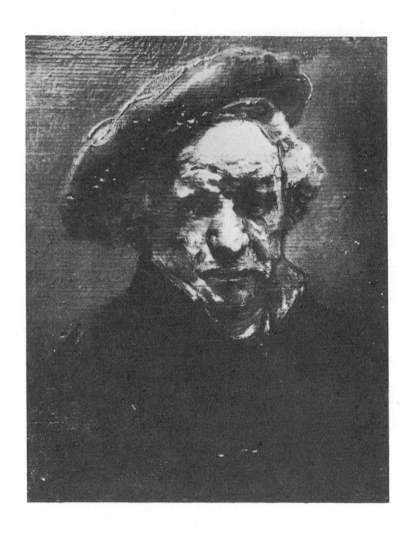

79. 렘브란트 판 레인, '자화상', 1659년경
(일부 학자들이 최근 이 작품의 진위 여부에 대해 의문을 제기했다.)

베이컨 예를 들어 보겠습니다. 엑상프로방스Aix-en-Provence에 있는 렘브란트의 훌륭한 자화상을 떠올려 보세요. 그 작품을 분석해 보면 눈에 구멍이 거의 없고 거의 전적으로 비삽화적임을 알 수 있습니다. 나는 사실의 불가사의는 비이성적인 흔적으로 이루어진 이미지를 통해 전달된다고 생각합니다. 비이성적인 흔적은 의지로 만들어 낼 수 없습니다. 이것이 바로 우연이 항상 작업 과정에 개입해야 하는 이유입니다. 무엇을 해야 하는지 아는 순간 그저 또 다른 형태의 삽화를 만들게 되기 때문입니다. 렘브란트의 자화상에서 보듯 매우 뛰어난 이미지의 구성으로 이끄는 비재현적인 흔적의 응결이 때때로 일어날 수 있습니다. 물론 그 이미지 중 일부만이 우연에 의한 것입니다. 그리고 그 모든 것의 배후에는 렘브란트의 심오한 감각이 있습니다. 바로 그 감각이 비이성적인 흔적을 움켜잡을 수 있었던 겁니다. 추상표현주의Abstract Expressionism는 렘브란트의 흔적에서 모두 실현되었습니다. 그러나 렘브란트 작품에서 그것은 다른 한 가지와 함께 이루어졌는데, 바로 사실을 기록하려는 시도입니다. 따라서 내게는 이 작품이 훨씬 더 흥미롭고 심오합니다. 내가 추상화를 싫어하는 이유, 또는 추상화가 내게 흥미롭지 않은 이유 중 하나는 나는 그림이 이중적이라고 생각하는 데 반해 추상화는 전적으로 심미적이기 때문입니다. 추상화는 언제나 하나의 단계에만 머뭅니다. 그것은 오로지 패턴이나 형태의 아름다움에만 관심을 갖죠. 우리는 대부분의 사람들, 특히 미술가들이 폭넓

은 영역에서 통제받지 않는 감정을 갖고 있다는 사실을 알고 있습니다. 추상 미술가들은 자신이 만드는 흔적을 통해 그런 다양한 감정을 포착한다고 믿을 것입니다. 그러나 나는 그런 방식으로 포착된 감정은 너무 미약하여 어떤 것도 전달할 수 없다고 생각합니다. 훌륭한 미술은 잘 정돈되어 있습니다. 그 질서 안에 대단히 본능적이고 우연적인 것들이 존재할 수 있다 해도, 그럼에도 불구하고 나는 그와 같은 것들은 사실을 정리하여 보다 격렬한 방식을 통해 신경계로 되돌리려는 욕망에서 비롯된다고 생각합니다. 왜 사람들은 위대한 미술가들이 이미 존재한 이후에도 뭐든 해 보려고 시도하는 것일까요? 그것은 위대한 미술가들이 대대로 이룩한 성취를 통해서 사람들의 본능이 변하기 때문입니다. 그리고 본능이 변함에 따라 내가 어떻게든 이것을 다시 한 번 더 분명하게, 보다 정확하게, 보다 격렬하게 다시 만들 수 있을까 하는 감정이 부활합니다. 나는 미술이 기록이라고 믿습니다. 또한 보도라고 생각합니다. 추상미술에는 보도가 없기 때문에 거기에는 작가의 미학과 그의 몇 가지 감각만 있을 뿐이라고 생각합니다. 그 안에는 어떠한 긴장감도 없습니다.

실베스터 추상미술이 감정을 전달할 수 있다고 생각하지는 않습니까?

베이컨 나는 추상미술이 매우 약화된 서정적 느낌을 전달할 수 있다고 생각합니다. 어떤 형태라도 그럴 수 있으니까요. 하지만 추상미술이 주요한 의미에서 진정한 느낌을 전달할 수 있다고 생각하지는 않습니다.

실베스터	보다 명확하고 통제된 느낌을 의미하는 겁니까?
베이컨	네, 그렇습니다.
실베스터	추상화는 긴장감이 결여되어 있다고 당신은 말합니다. 추상화가 관람객이 미술에 대해 갖는 특정한 기대를 방해하여 긴장감을 낳을 수 있다고 생각하지는 않습니까?
베이컨	오히려 관람객이 추상화에 보다 깊숙이 빠져들 수 있다고 봅니다. 누구든지 소위 통제받지 않은 감정에 보다 더 깊이 빠져들 수 있습니다. 어쨌든 불행한 연애나 질병을 구경꾼보다 더 좋아하는 사람이 어디에 있겠습니까? 그는 이와 같은 것들에 빠져들어 자신이 거기에 참여하고 있으며 그것에 대해 무언가를 한다고 느낄 수 있습니다. 그러나 이것은 미술이 다루는 바와 관계가 없습니다. 당신이 말한 것은 관람객이 공연에 참여하는 것과 같습니다. 나는 사람들이 추상미술에 한층 더 깊숙이 빠져들 수 있으리라 생각합니다. 그들에게 제공되는 것은 싸울 필요가 없는 보다 약한 것이기 때문입니다.
실베스터	만약 추상화가 패턴 제작에 지나지 않는다면, 때로 추상화에 대해서 구상화의 경우와 동일하게 본능적인 반응을 보이는 나 같은 사람들이 있다는 사실을 어떻게 설명할 수 있을까요?
베이컨	그것은 유행입니다.
실베스터	정말로 그렇게 생각합니까?
베이컨	나는 오직 시간만이 그림에 대해 말해 준다고 생각합니다. 어떤 미술가도 살아생전에 자신이 그린 작품에 조금이라도 좋은 점

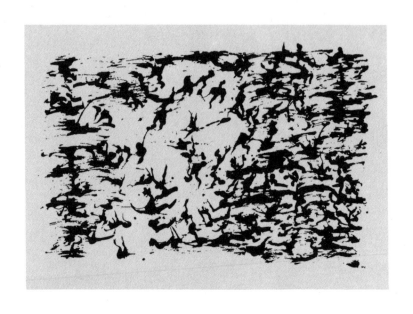

80. 앙리 미쇼, '무제', 1962년, 먹물 드로잉

이 있는지 없는지 여부를 알 수 없습니다. 그 작품에 대해 형성된 이론들로부터 이를 가려내기 시작하려면 적어도 75~100년은 걸리기 때문입니다. 나는 대부분의 사람들이 작품 그 자체가 아니라 그것을 두고 형성된 이론에 따라 작품을 접한다고 생각합니다. 유행은 당신이 특정한 것들에 감동을 받아야 하고 그 밖의 다른 것들에는 감동을 받지 말아야 한다는 점을 암시합니다. 이것이 바로 크게 성공한 미술가들조차 자신의 작품이 조금이라도 좋은지 아닌지를 결코 알지 못하는 이유입니다. 그들은 결코 알 수 없을 겁니다.

실베스터 얼마 전 당신은 그림 한 점을 구입했는데……

베이컨 앙리 미쇼Henri Michaux의 작품이었습니다.

실베스터 미쇼의 그 작품은 다소 추상적이었습니다. 당신이 종국에는 그 작품에 싫증을 내어 누군가에게 팔았거나 준 걸로 알고 있습니다. 왜 그 작품을 구입했습니까?

베이컨 무엇보다도 나는 그 작품을 추상화라고 생각하지 않았습니다. 나는 미쇼가 매우 지적이고 이성적인 사람이라고 생각합니다. 그는 자신이 처한 상황을 정확하게 이해하고 있었죠. 나는 그가 가장 뛰어난 타시즘Tachisme(엄격한 기하학적 추상에 대한 반발로 나타난 2차 세계대전 전후의 유럽 추상미술의 경향. 작가의 직관에 따른 자유분방하고 즉흥적인 붓놀림을 특징으로 한다 – 옮긴이) 또는 자유로운 흔적을 만들었다고 생각합니다. 그 방식, 즉 자유로운 흔적을 만드는 데 있어서 그가 잭슨 폴록Jackson Pollock보다 더 낫다고 봅니다.

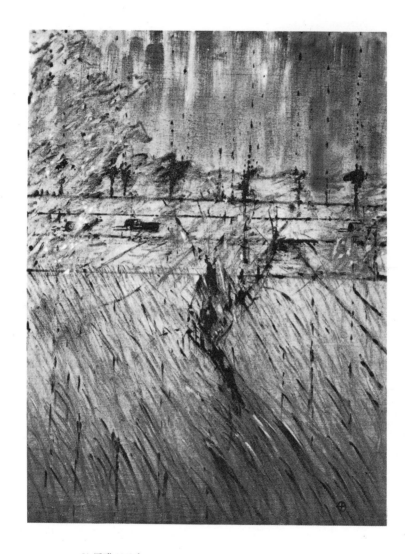

81. '풍경', 1952년

실베스터	왜 그렇게 생각하는지 말해 줄 수 있습니까?
베이컨	미쇼의 작품이 보다 많은 사실을 담고 있기 때문입니다. 그의 작품은 더 많은 것들을 암시합니다. 그 그림을 포함해 그의 작품 대다수는 삽화적인 흔적으로부터 완전히 벗어나 있지만 인간의 이미지를 환기하는 흔적을 통해 늘 그것의 재창조로 이어지는 방법을 다루었습니다. 그것은 대개 깊게 골이 진 벌판 또는 그와 유사한 곳 사이로 다리를 질질 끌며 걷는 사람의 이미지를 띱니다. 그의 작품은 움직이고 넘어지는 등의 이미지를 다룹니다.
실베스터	사람의 이미지를 그린 그림을 볼 때처럼 거장이 그린 정물화나 풍경화에서도 감동을 받습니까? 폴 세잔의 정물화나 풍경화가 그의 누드 초상화만큼이나 당신에게 감동을 줍니까?
베이컨	아니요. 전반적으로 그의 풍경화가 인물화보다 훨씬 더 뛰어나다고 생각합니다만 내게 감동을 주지는 않습니다. 내가 보기에 뛰어난 인물화가 한두 점 있긴 하지만 일반적으로 말해서 풍경화가 더 낫다고 생각합니다.
실베스터	그렇지만 인물화가 당신에게 더 많은 것을 말해 준다는 뜻인가요?
베이컨	네, 그렇습니다.
실베스터	한때 다수의 풍경화를 그렸던 이유는 무엇입니까?
베이컨	인물을 그릴 수 없었기 때문입니다.
실베스터	풍경화를 오랫동안 그리지는 않을 것 같다는 느낌을 받았습

니까?

베이컨 　당시에 그렇게 느꼈는지는 모르겠습니다. 결국 사람은 항상 자신의 본능적인 욕구에 더 가까운 일을 하고 싶어 합니다. 확실히 나는 풍경화에는 흥미를 덜 느낍니다. 나는 미술이 삶에 대한 집착이라고 생각합니다. 결국 우리는 인간이기 때문에 우리의 가장 큰 집착은 스스로에 대한 것입니다. 아마 그다음은 동물이고, 풍경이 그 뒤에 올 겁니다.

실베스터 　당신은 주제에 대한 전통적인 서열을 주장하고 있습니다. 전통적인 서열에 따르면 역사화, 곧 신화적, 종교적 주제를 다룬 그림이 1순위이고 초상화, 풍경화, 정물화가 차례대로 그 뒤를 따릅니다.

베이컨 　그 순서를 바꾸겠습니다. 작업이 보다 까다롭기 때문에 이제는 초상화가 가장 앞섭니다.

실베스터 　당신은 여러 인물이 등장하는 그림은 거의 그리지 않았습니다. 그 작업이 보다 어렵기 때문에 한 명의 인물에만 집중하는, 건가요?

베이컨 　다수의 인물이 개입하게 되면 이내 그 인물들 간의 관계에 대한 이야기가 시작된다고 생각합니다. 그것이 바로 일종의 서술 구조를 형성합니다. 나는 항상 이야기 없이 다수의 인물을 그릴 수 있기를 바랍니다.

실베스터 　목욕하는 사람들을 그린 세잔의 그림처럼 말입니까?

베이컨 　네.

당신이 얼마 전 그린 한 작품을 두고 사람들은 서술적으로 해석했습니다. 그 작품은 '십자가 책형' 삼면화로, 오른쪽 인물이 나치의 만자卍 완장을 두르고 있습니다. 어떤 사람들은 이 인물이 나치당원을 의미한다고, 또 어떤 사람들은 나치당원이 아니라 장 주네Jean Genet의 희곡 〈발코니The Balcony〉의 등장인물처럼 나치당원으로 변장한 것이라고 생각했습니다. 이는 서술적인 해석의 사례입니다. 우선 이 중 당신이 의도한 것이 있는지, 그리고 그것이 당신이 싫어하는 서술적 해석의 일종인지 궁금합니다.

베이컨 나는 그런 것을 싫어합니다. 나치의 만자를 그린 것은 어리석은 일이었다고 말할 수 있을 겁니다. 나는 팔의 연속성을 끊고자 완장을 그려 넣었고 팔 주변에 붉은색을 더하고 싶었던 겁니다. 어리석은 일이라고 할 수도 있지만 그것은 전적으로 인물화를 그리는 작업의 일부분일 따름입니다. 그것은 나치라는 해석의 수준이 아니라 형태적인 고려의 수준에서 이루어졌습니다.

실베스터 그렇다면 왜 하필 나치의 만자를 사용한 거죠?

베이컨 왜냐하면 그때 아돌프 히틀러Adolf Hitler가 수행단과 함께 서 있는 사진을 보고 있었기 때문입니다. 그들은 모두 만자가 그려진 완장을 두르고 있었습니다.

실베스터 그것을 그릴 때 사람들이 거기에서 이야기를 보게 되리라는 점을 알고 있지는 않았습니까? 아니면 그런 생각은 하지 않았습니까?

베이컨 그런 생각이 들긴 했습니다만 크게 신경 쓰지 않았습니다.

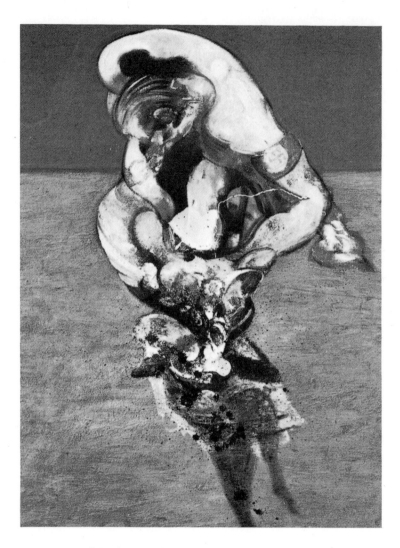

82. 작품 69의 오른쪽 패널의 세부

실베스터	사람들이 그것을 서술적으로 해석했을 때 거슬렸습니까?
베이컨	특별히 그렇지는 않았습니다. 사람들이 그 작품을 두고 이야기한 것에 화를 낸다면 나는 끊임없이 짜증을 내게 될 테니까요. 나는 그것이 성공적이었다고 생각하지는 않습니다. 내가 의도한 바를 알아볼 수 있겠습니까? 하지만 그것은 당시에 내가 할 수 있는 유일한 방법이었습니다.
실베스터	이야기를 피하고자 하는 이유는 무엇입니까?
베이컨	피하려는 게 아닙니다. 나는 폴 발레리Paul Valéry가 말했던 '전달의 지루함' 없이 감각을 전달하기를 간절히 바랍니다. 이야기가 개입하면 지루함과 맞닥뜨리게 됩니다.
실베스터	그런 일은 필연적으로 일어난다고 봅니까? 아니면 아직 그것을 벗어나지 못한 겁니까?
베이컨	아직 벗어나지 못한 거라고 생각합니다. 오늘날 벗어난 사람이 있는지는 모르겠습니다.
실베스터	지금 그림을 그리는 일이 과거보다 더 어렵다고 생각하나요?
베이컨	네. 지금이 더 어렵습니다. 예전에는 화가들에게 두 가지 역할이 있었습니다. 그들은 자신이 기록을 한다고 생각했을 겁니다. 그 다음에 그들은 그 기록을 넘어서는 일도 했습니다. 영상과 카메라, 녹음기와 같은 기계적인 기록 방식이 있는 오늘날에는 그림이 보다 기본적이고 근본적인 것을 향해 파고들어야 한다고 생각합니다. 보다 피상적인 수준에서는 다른 매체들이 더 잘할 수 있기 때문이죠. 영화를 두고 이야기하는 것은 아닙니다. 영

화는 편집과 리메이크를 통해 새로이 만들어집니다. 나는 직접적인 사진과 녹음을 염두에 두고 있습니다. 그러한 수단들이 과거의 화가들이 자신의 역할이라 믿었던 삽화적인 작업을 넘겨받았다고 봅니다. 이 점을 깨달은 추상화가들은 이렇게 생각했을 겁니다. 삽화와 기록을 모두 거부하고 오직 형태와 색채의 효과만을 내는 것이 어떨까? 물론 논리적이고 매우 타당한 생각입니다. 그러나 성공하지 못했지요. 단순히 자유로운 방식을 지속적으로 추구하며 형태와 색채를 기록하는 것보다는 기록하고 싶은 삶의 특정 측면에 대한 집착이 훨씬 더 큰 긴장과 흥분을 주니까요. 나는 우리가 오늘날 매우 기이한 위치에 있다고 생각합니다. 전통이 전혀 존재하지 않을 때에는 양극단이 존재하기 때문입니다. 한편에는 경찰 보고서와 매우 흡사한 직접적인 기록이 존재합니다. 그리고 다른 한편에는 훌륭한 미술을 창조하려는 시도만이 존재합니다. 우리가 살고 있는 이런 시대에 그 중간이란 실상 존재하지 않습니다. 이것이 훌륭한 미술을 창조하려고 시도하는 이라면 누구든지 우리 시대에 그 목표를 이룰 수 있다는 것을 의미하지는 않습니다. 그렇지만 극단적인 상황을 초래한다고 볼 수 있습니다. 사실을 기록하는 뛰어난 기계적 수단들과 더불어 할 수 있는 일은 보다 더 극단적인 작업을 향해 나아가는 것뿐입니다. 그건 바로 단순한 사실로서가 아니라 다양한 수준에서 사실을 기록하는 것, 이미지의 실재에 대한 보다 깊은 자각으로 이끄는 감각의 영역을 열어 주는 것, 이와 같은

것들이 살아 있는 날것으로 포획되어 보존되고 최종적으로는 고정될 수 있는 구조를 만들려고 시도하는 것입니다. 현 상황이 그렇습니다.

실베스터 그런 식으로 상황에 대해 이야기하는 것은 당신이 처한 매우 고립된 위치를 시사합니다. 그 고립은 분명 대단한 도전이긴 하지만 좌절감을 주지는 않나요? 유사한 방향으로 작업하는 많은 미술가들 중 한 사람이 되고 싶지는 않습니까?

베이컨 함께 작업하는 다수의 미술가들 중 한 사람이 되어 서로 교류한다면 흥미진진할 것이라고 생각합니다……. 대화할 상대가 있다는 것은 대단히 멋진 일이겠죠. 현재 나에겐 이야기를 나눌 상대가 한 명도 없습니다. 아마도 내가 운이 없어서 그런 사람들을 알지 못하는 것이겠지요. 내가 아는 사람들은 언제나 나와는 상당히 다른 태도를 갖고 있습니다. 그렇지만 미술가들은 서로를 도울 수 있다고 생각합니다. 그들은 서로에게 상황을 분명하게 설명해 줄 수 있습니다. 나는 항상 우정이란 두 사람이 진정으로 서로를 혹평하면서 그것을 통해 상대방으로부터 무언가를 배울 수 있는 것이라고 생각해 왔습니다.

실베스터 비평가들의 부정적인 비평으로부터 무언가를 얻은 적이 있습니까?

베이컨 부정적인 비평, 특히 다른 미술가들의 부정적인 비평이 가장 도움이 된다고 생각합니다. 분석해 본 결과 그 비평이 잘못되었다고 느낀다 하더라도 적어도 그것을 분석하고 생각해 보게 되니

까요. 사람들로부터 칭찬을 받는 것은 매우 기쁜 일이긴 하지만 실제로 도움을 주지는 않습니다.

실베스터 당신은 친구들의 작품에 대해 부정적인 비평을 할 수 있습니까?

베이컨 불행히도 대부분의 경우에 그들과 친구 관계를 유지하고 싶다면 그렇게 할 수 없습니다.

실베스터 그렇다면 그들의 성격을 비난하는 경우에는 친구 관계를 유지할 수 있습니까?

베이컨 그 편이 더 쉽습니다. 그들은 자신의 성격보다는 작품에 대해 자부심이 더 강하기 때문입니다. 그들은 특이하게도 자신의 성격에 대해서는 돌이킬 수 없을 만큼 구속을 받지는 않아서 성격은 노력하면 고칠 수 있다고 생각하죠. 반면 외부에 노출된 작품에 대해서는 어떤 일도 할 수 없다고 느끼는 것 같습니다. 나는 늘 진심으로 대화를 나눌 수 있는 화가를 찾고 싶었습니다. 내가 그의 자질과 감각을 신뢰하기에 내 작품을 진심으로 신랄하게 비판하는 그의 판단을 정말로 믿을 수 있는 사람 말입니다. 다른 예술 분야에서 예를 들자면 엘리엇과 에즈라 파운드 Ezra Loomis Pound, 예이츠가 함께 활동하던 상황이 매우 부럽습니다. 파운드는 〈황무지〉를 신랄하게 비판했습니다. 그는 또한 예이츠에게도 매우 큰 영향을 미쳤죠. 사실 엘리엇과 예이츠가 파운드보다 훨씬 더 나은 시인이었을지도 모르는데 말입니다. '이렇게 해, 저렇게 해, 이렇게 하면 안 돼, 저렇게 하지 마!'라고 말하며 이유를 알려 주는 사람이 있다는 것은 멋진 일이라고 생

각합니다. 정말 큰 도움이 될 겁니다.

실베스터 당신은 그러한 도움을 진심으로 받아들일 수 있습니까?

베이컨 그럼요. 물론입니다. 나는 사람들이 내게 무엇을 해야 하는지, 어느 부분에서 내가 잘못하는지 말해 주기를 간절히 바랍니다.

6

이미지의 변형

실베스터	당신은 꽤 최근에 이르러서야 하루 종일 그림을 그리기 시작했습니다.
베이컨	그동안은 그렇게 할 수 없었습니다. 어떻게 보면 젊었을 때에는 진정한 주제가 없었다고 할 수 있습니다. 실질적으로 내 삶과 알게 된 다른 사람들을 통해서 주제가 발전했습니다. 또한 미술학교나 그와 유사한 곳에 다니지 않았다는 사실도 내가 지체된 이유 중 하나일 겁니다. 미술 교육이 여러모로 이점이 되었을 것이라고 생각하긴 하지만 미술 학교가 오늘날 미술가에게 해 줄 수 있는 일이 있다고 보지 않습니다. 그렇지만 내가 대단히 후회하는 일들은 있습니다. 고대 그리스어를 배우지 않은 일 같은 것들입니다. 물론 아주 나중에서야 후회했지만 말입니다.
실베스터	언제부터 그림이 당신의 삶에서 중요해졌습니까?
베이컨	그림은 1945년 무렵부터 정말로 중요해졌습니다. 알다시피 천식 및 그 밖의 이유로 인해 나는 입대를 거부당했습니다. 당시 홀이 내게 큰 영향을 주었고 나를 격려해 주었습니다. 또한 그는 지적이고 감수성이 풍부한 사람이었기 때문에 내 삶에 지대한 영향을 미쳤습니다. 그는 내게 사물의 가치를 가르쳐 주었습니다. 가령 괜찮은 음식이란 무엇인지를 알려 주었는데, 이는 아일랜드에서는 배우지 못한 것이었죠. 내가 아일랜드에서 이해한 것은 자유로운 삶과 같은 것입니다.
실베스터	1920년대 후반에 가구와 양탄자를 디자인하기 시작하자마자 당신은 특별한 디자인을 선보였습니다. 당시 뛰어난 디자인으로

83. 작업실에서 촬영한 베이컨이 디자인한 가구와 양탄자, 1930년

인정을 받았죠.

베이컨 네, 그렇지만 대부분은 다른 사람들의 디자인으로부터 가져온 것들이었습니다. 당시 프랑스 디자인의 영향을 대단히 많이 받았어요. 어떤 것도 아주 독창적이었다고는 생각하지 않습니다.

실베스터 계속 진척해 나가서 보다 독창적인 디자인을 시도하는 일에는 관심이 없었습니까?

베이컨 아니요, 없었습니다. 나는 그림을 시작했습니다.

실베스터 마찬가지로 그림에서도 당신은 이내 '십자가 책형' 같은 특출한 작품을 그렸습니다. 이 작품은 1933년 허버트 리드Herbert Read 가 《오늘의 미술Art Now》에 도판으로 싣기도 했습니다. 그럼에도 불구하고 그 이후에는 그림을 많이 그리지 않았습니다. 그렇죠?

베이컨 네, 그랬습니다. 나는 놀았습니다.

실베스터 그렇지만 그림이 장차 어떻게 되리라는 점을 알아채긴 했습니까?

베이컨 한참이 지나서야 알았습니다. 지금은 그림을 뒤늦게 시작한 것을 후회합니다. 나는 매사에 늦깎이였던 것 같습니다. 나는 조금씩 뒤늦었습니다. 발달이 더딘 사람들이 있는 법이지요.

실베스터 당신은 20대에 디자이너로서 그리고 화가로서 주목할 만한 작품을 만들었는데도 뒤늦었다고 이야기하는군요.

베이컨 나의 두뇌 중 분석적인 면은 비교적 늦은 나이, 그러니까 대략 27~28세에 이르러서야 발달했다고 생각합니다. 아주 어릴 때 나는 믿기 힘들 만큼 수줍음을 많이 탔습니다. 나중에서야 수

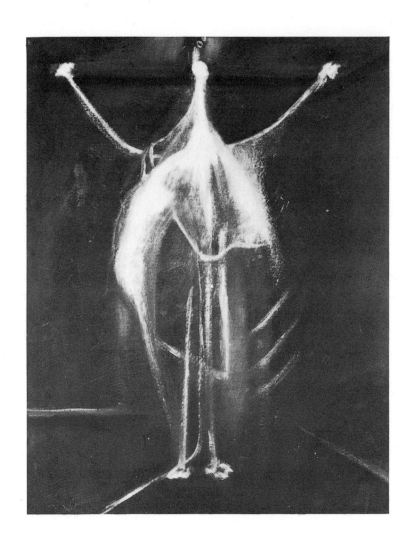

84. '십자가 책형', 1933년

줌어하는 것이 우스꽝스럽다고 생각했고, 그래서 의식적으로 극복하려고 노력했습니다. 나이 든 부끄럼쟁이는 우스꽝스럽다고 여겼으니까요. 30세 정도가 되었을 때 나는 점차 나 자신을 개방하기 시작했습니다. 그러나 대부분의 사람들은 훨씬 더 어린 나이에 이 단계를 거칩니다. 그래서 나는 늘 내 인생의 많은 시간을 허비했다고 느낍니다.

실베스터 당신이 주제가 없었다고 말한 건 나중에 생각해 보니 그렇다는 말입니까? 아니면 당시에도 그 점을 알고 있었습니까?

베이컨 지나고 보니 그렇다는 뜻입니다. 나는 늘 벨라스케스의 작품에서 비롯된 그림들을 실패작이라고 생각했습니다. 아마도 그것이 내가 다룬 첫 주제 중 하나였을 겁니다. 나는 벨라스케스의 그림에 사로잡혀 그 작품의 사진들을 하나씩 구입했습니다. 나는 그것이 진정한 나의 첫 번째 주제였다고 생각합니다.

실베스터 그 작품들은 1940년대 말에 시작되었습니다. 그 주제에 대한 몰입이 아버지에 대한 감정과 관계가 있다고 생각합니까?

베이컨 질문의 뜻을 정확히 이해하지 못하겠습니다.

실베스터 교황Pope은 아빠il Papa를 의미합니다.

베이컨 글쎄요, 나는 그렇게 생각해 본 적이 한 번도 없습니다. 하지만 무엇이 그 주제에 대한 집착을 만들었는지는 모르겠습니다. 알기 어려운 문제예요. 사실 나는 아버지나 어머니와 관계가 결코 좋지 않았습니다. 부모님은 내가 화가가 되기를 원치 않았습니다. 부모님, 특히 어머니는 나를 이곳저곳을 전전하는 떠돌이

라고 생각했습니다. 내가 미술로 돈을 얼마간 벌고 있다는 사실을 알고 나서야 우리는 연락을 했고 어머니의 태도가 바뀌었죠. 그때 어머니는 생애 말년에 가까웠고 얼마 후 돌아가셨습니다. 아버지는 어머니보다 먼저 세상을 떠나셨습니다. 어머니는 두 번 재혼했고 많이 변했습니다. 아버지는 편협한 사람이었습니다. 그는 총명했지만 자신의 지적 능력을 전혀 계발하지 않았죠. 알다시피 그는 경주마 조련사였습니다. 그는 사람들과 싸우기만 했습니다. 모든 사람들과 싸우고 독선적이었기 때문에 친구가 하나도 없었어요. 아버지는 자식들과 사이가 좋지 않았습니다. 가장 어린 남동생을 좋아했는데, 동생은 열네 살 때 죽었습니다. 아버지와 나의 관계가 좋지 않았던 것은 분명합니다.

실베스터　아버지에 대한 당신의 감정은 어땠습니까?

베이컨　아버지를 싫어했지만 어릴 때 아버지에게 성적인 매력을 느꼈습니다. 내가 처음으로 그런 느낌을 가졌을 때 나는 그게 성적인 관심이라는 것을 거의 알아차리지 못했습니다. 나중에 내가 성관계를 가졌던 마구간의 마부와 다른 사람들을 통해서 그것이 아버지를 향한 성적인 관심이었음을 깨달았습니다.

실베스터　그렇다면 벨라스케스의 교황 그림에 대한 집착은 개인적으로 큰 의미를 가진 것이었다고 볼 수 있겠군요?

베이컨　그 작품은 세계에서 가장 아름다운 그림 중 하나이고, 나 역시 화가로서 그 작품에 매료되었던 것입니다. 많은 미술가들이 그 작품이 매우 뛰어나다는 점을 인정해 왔다고 생각합니다.

실베스터	다른 화가들의 경우 그 작품에 대한 변형을 반복적으로 시도하며 계속해서 그리지는 않았습니다.
베이컨	그 작업은 하지 않는 편이 나았습니다.
실베스터	당신은 종종 교황이라는 주제를 그보다 앞서 다루기 시작했던 다른 주제와 결합했습니다. 사실 나는 당신이 이 주제 또는 십자가 책형이 곧 당신의 첫 번째 주제인 벌린 입, 비명이었다고 말할 거라고 예상했습니다.
베이컨	비명을 지르는 교황을 그렸을 때 나는 그 작품을 내가 원하는 방식으로 그리지 못했습니다. 이미 말했듯이 나는 늘 모네의 작품에 매료되었고 사람들이 관심을 보이지 않을 때에도 그의 작품에 사로잡혀 있었습니다. 내가 모네에 대해 이야기했을 때 사람들은 "아, 그의 작품들은 그저 많은 아이스크림들일 뿐이야"라고 말했습니다. 그들은 그의 작품을 제대로 보지 못했죠. 그 전에 나는 구강 질병에 관한 책을 구입했는데, 손으로 그린 삽화가 들어간 매우 아름다운 책이었습니다. 비명을 지르는 교황을 그렸을 때 그것은 내가 애초에 의도했던 바와는 거리가 멀었습니다. 나는 비명을 지르는 교황이 아니라 입을 그 색채 및 아름다운 모든 요소와 함께 모네의 일몰처럼 보이게끔 만들고 싶었습니다. 결코 그럴 일은 없기를 바라지만, 다시 그 작업을 한다면 모네의 작품처럼 만들 겁니다.
실베스터	검은 동굴처럼 보이지 않게끔 말이지요…….
베이컨	네, 그렇습니다.

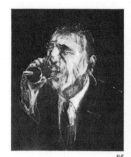

85

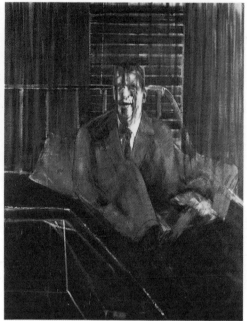

86

85. '술을 마시고 있는 남자(데이비드 실베스터의 초상화)', 1955년
86. '초상화를 위한 습작', 1953년

실베스터 나는 당신의 주제가 발전되는 과정에서 가장 중요한 단계가 1950년대 초에 이루어졌다고 생각합니다. 그 무렵 당신은 아는 사람들을 그리기 시작했습니다. 그전에는 주로 기존의 이미지를 변형하는 작업을 했었죠. 당신은 그 초상화 작업을 때로는 기억에, 때로는 스냅 사진에 의지했고, 처음에는 실제 모델을 보고 그리는 경우도 꽤 자주 있었습니다. 초상화 작업을 더 일찍 시작하지 않은 이유는 기량의 문제 또는 심리적인 문제 때문이었습니까?

베이컨 기량의 문제였다고 생각합니다.

실베스터 사람에 대한 직접적인 관찰이나 기억에 바탕을 두고 그리는 작업보다 기존의 이미지를 토대로 그리는 작업이 더 쉬운가요?

베이컨 네.

실베스터 특정 인물을 그리는 경우에도 그 사람을 찍은 사진을 토대로 작업하는 경우가 많았습니다.

베이컨 네, 그렇지만 그 대상은 늘 내가 잘 알고 지냈던 사람들입니다. 그리고 사진은 그들의 생김새를 기억하거나 그들에 대한 기억을 바로잡기 위해서만 사용합니다. 마치 사전을 사용하듯 말이지요. 나는 내가 잘 알지 못하는 사람은 그릴 수 없습니다. 그리고 싶지 않을 겁니다. 그 사람을 많이 보지 못했고 그의 생김새와 행동 방식을 관찰하지 못했다면 그 사람을 그리는 작업은 내게 흥미롭지 않을 겁니다.

실베스터 특정 인물을 그리기 시작했던 시기에 당신은 처음으로 성교 중

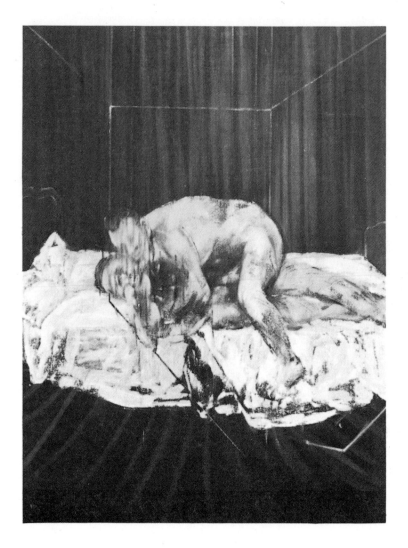

87. '두 인물', 1953년

인 사람들을 그린 작품 두 점을 제작했습니다. 침대 위의 두 사람을 그린 1953년의 작품, 들판 위의 두 사람을 그린 1954년의 작품이 바로 그것입니다. 두 작품은 당신이 그 주제를 보다 본격적으로 다루었던 시기보다 12년 정도 앞서 제작되었습니다. 이후 다시 그 주제를 다루기 시작했고, 그것은 당신의 작품에서 거의 지배적인 주제가 되었습니다.

베이컨 당연히 그것은 영원한 주제입니다. 그렇지 않은가요? 사실 다른 주제는 필요치 않습니다. 그것은 늘 나의 뇌리에서 떠나지 않는 주제입니다. 나는 이제 사뭇 다른 방식으로 그 주제를 다룰 수 있어야 합니다. 조각을 하고자 했던 때에 그 주제를 다루려던 방식으로 말입니다. 내가 언젠가 그 조각 작품을 제작할지 여부는 또 다른 이야기입니다만, 나는 조각을 치환한 그림을 그림으로써 그 인물들을 정말로 다른 방식으로 그릴 수 있을 것이라고 생각합니다. 나는 단지 조각으로 그러한 인물상을 만들려고 했던 것이 아니라 인체와 관련된 모든 작업들을 시도해 보고자 했던 것입니다. 나는 이제 전혀 다른 방식으로 시작할 수 있다는 것을 압니다. 비록 사람은 결코 지워 없어지지 않지만 내가 지워져 버렸다고 느끼기 때문입니다. 사람들은 내가 죽음을 망각한다고 말합니다만 그렇지 않습니다. 결과적으로 나는 아주 불행한 삶을 살았습니다. 내가 정말로 좋아했던 사람들이 모두 죽었기 때문이죠. 그들에 대한 생각은 멈추질 않고, 시간은 치유해 주지 않습니다. 하지만 집착했던 대상에 집중하게 됩

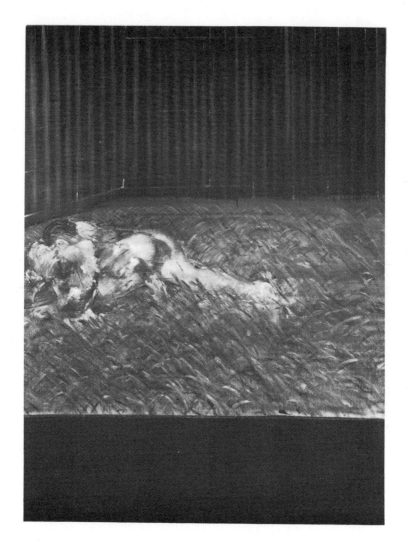

88. '풀밭의 두 인물', 1954년

니다. 그것은 그 집착을 향해 쏟아부었을 에너지를 작업이라는 물리적 활동을 통해 작품에 기울이는 것입니다. 미술가들은 사랑에 대한 끔찍한 일 중 하나가 파괴라고 생각하기 때문입니다. 그렇지만 그 파괴가 없다면 아마 그것들은 결코……. 나는 전혀 알지 못합니다. 일전에 누군가에게 이렇게 말했습니다. "만약 어떤 사람이 오두막집에 살면서 일생토록 아무런 경험도 하지 않았더라면 그 사람은 지금의 삶과 똑같은 삶 또는 더 나은 삶을 살게 될까?" 나는 아니라고 생각하지만 종종 그 답이 궁금하긴 합니다.

실베스터 당신을 떠올릴 때 항상 드는 생각은 아는 사람에 대해 이야기할 때 당신은 그 사람이 어떻게 행동했는지 혹은 극단적인 상황에서 어떻게 행동할 것 같은지를 분석하고 거기에 비추어 그 사람을 판단하는 경향이 있다는 점입니다. 자신이 그렇다는 걸 알고 있습니까?

베이컨 당신이 말하는 것처럼 그렇게 분명한 방식으로는 아니지만 알고는 있습니다. 나는 사람들이 극단적인 상황에서 행동하는 방식이 그들의 자질을 드러낸다고 생각합니다.

실베스터 그러한 당신의 시각은 분명하게든 또는 암시적으로든 당신의 작품과 밀접한 관계가 있어 보입니다. 당신이 비명을 그릴 때 이 점이 명확하게 드러납니다. 당신은 차분한 벨라스케스의 교황 이미지에도 비명을 도입합니다. 십자가 책형과 침대에서 격렬하게 성교 중인 사람들, 경련을 일으키는 듯한 자세로 홀로 있는 사

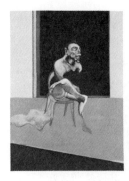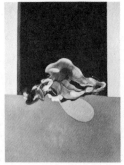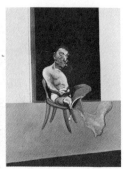

89. '삼면화 - 1972년 8월', 1972년

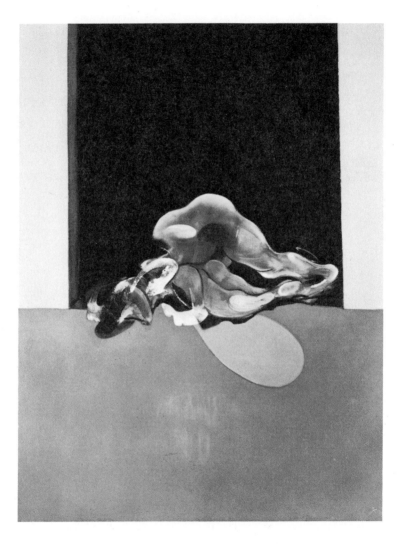

90. 작품 89의 중앙 패널

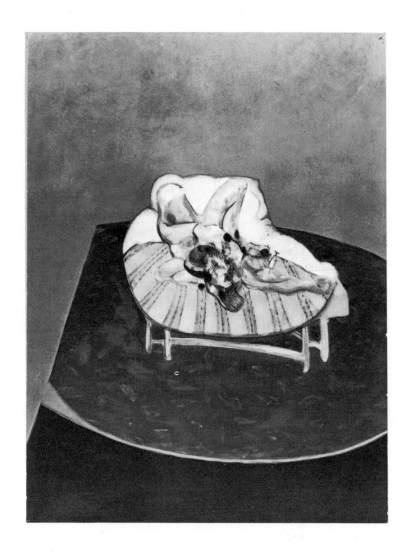

91. '피하 주사기와 함께 누워 있는 인물', 1963년

람, 팔에 약을 주입하고 있는 누드의 경우도 그렇습니다.

베이컨 나는 이미지를 실재 또는 외관에 보다 강렬하게 고정하는 형식
으로서 피하 주사기와 함께 침대에 누워 있는 인물들을 그렸습
니다. 나는 주입되고 있는 마약 때문이 아니라 팔을 관통하여
못을 박는 것보다는 덜 어리석기 때문에 주사기를 사용합니다.
못을 사용한다면 훨씬 멜로드라마처럼 보일 겁니다. 나는 살을
침대에 고정하고자 주사기를 배치합니다. 그렇지만 아마도 나
는 이 장치로부터 벗어나게 될 것입니다.

실베스터 나는 당신의 주제가 지니는 매우 극적인 측면을 강조하고 싶지
는 않습니다. 결과적으로 보면 유럽의 많은 미술 역시 긴박한
상황을 재현하기 때문입니다. 내가 결정적이라고 생각하는 바
는 그저 방에 앉아 있거나 길을 걷는 사람을 그린 당신의 작품
을 본 거의 모든 사람들이 그 작품이 평범하거나 중립적이지 않
고 작품 속 인물이 일종의 위기, 아마도 임박한 파멸의 불안과
관련이 있다고 느끼는 것 같다는 점입니다.

베이컨 언젠가 당신은 내게 사람들이 나의 그림에서 항상 피할 수 없는
죽음을 느낀다고 말했습니다.

실베스터 네, 맞습니다. .

베이컨 그도 그럴 것이 나는 늘 죽음을 느낍니다. 삶이 사람을 홍분시
킨다면 그림자처럼 그 반대인 죽음도 분명 홍분시킬 것이기 때
문입니다. 그러나 죽음으로 인해 홍분된다기보다는 삶을 인식
하는 것과 동일한 방식으로 죽음을 인식하는 거죠. 동전의 양

면 같은 삶과 죽음 사이에서 죽음을 의식합니다. 나는 사람에 대해서나 나 자신에 대해서 죽음을 매우 의식합니다. 아침에 일어날 때면 나는 늘 놀랍니다.

실베스터 그것은 자신이 본질적으로 낙천적이라는 당신의 견해와 모순되지 않습니까?

베이컨 글쎄요. 희망이 전혀 없어도 낙천적일 수 있습니다. 사람의 기본적인 본성은 전혀 희망을 품고 있지 않습니다만 사람의 신경계는 낙천적인 물질로 만들어집니다. 하지만 그 낙천성은 탄생과 죽음 사이의 짧은 기간에 존재하는 삶에 대한 나의 인식에 아무런 영향을 미치지 않습니다. 그리고 그것이 내가 늘 의식하는 바입니다. 나는 이 인식이 내 그림에 반영된다고 생각합니다.

실베스터 그것은 분명히 반영되고 있습니다.

베이컨 그런데 오늘날의 다른 그림들보다 그런 경향이 더 두드러집니까?

실베스터 요즘에는 형상을 그리는 사람들이 그다지 많지 않습니다. 그렇지만 당신의 작품에서 보다 많이 드러난다고 생각합니다. 사람들은 당신이 그린 인물들을 보면서 그들이 위태로운 순간, 불가피한 죽음에 대한 예리한 인식의 순간, 자신의 동물적 본성에 대한 날카로운 자각의 순간, 다시 말해 자신의 기본적인 진실이라 부를 수 있는 것에 대한 인식의 순간에 처했다고 느끼는 것 같습니다.

베이컨 하지만 모든 미술이 그런 특징들로 이루어져 있지 않습니까?

실베스터 글쎄요, 렘브란트의 경우에는 그렇다고 할 수 있겠지요.

베이컨 내가 알기로는 나의 관심을 끌었던 모든 미술이 그렇습니다. 하
 지만 당신과 동문서답하고 싶지는 않습니다. 우리가 그러한 특
 징들을 너무나 잘 알고 있어서 그 밖의 다른 것으로도 해석하
 기 때문입니다.

실베스터 하지만 죽음에 대한 인식은 우리가 르누아르의 작품을 볼 때
 이해하는 특성은 아닙니다. 당신은 르누아르에게는 특별히 관
 심이 없다고 말할지도 모르겠군요.

베이컨 나는 르누아르가 가장 아름다운 풍경화를 그렸다고 생각합니
 다. 나는 그의 작품 속 인물들에게 별 관심이 없지만 삶에 대해
 나와 같은 태도를 갖고 있는 사람이라면 - 내가 보기엔 당신도
 그런 것 같습니다만 - 여름날 오후 기분 좋은 멋진 햇살 아래 일
 광욕을 하고 있는 듯 보이는 그 인물들에게서도 죽음의 그림자
 를 느낄 수 있습니다. 따라서 나는 르누아르의 작품에서도 내
 가 드가나 렘브란트, 벨라스케스의 작품에서 인식하는 것처럼
 죽음을 어느 정도는 인식합니다. 물론 사람들은 특히 벨라스케
 스의 작품에서 죽음을 알아차립니다. 이것이 벨라스케스의 대
 단히 세련된 면모 때문인지는 모르겠습니다. 분명 그는 궁중 사
 회에서 생활하던 매우 세련된 사람이었죠. 그리고 그는 아마도
 당시 궁중 주변의 사람들 중 진정한 교양을 갖춘 유일한 사람
 이었을 겁니다. 그것이 바로 왕이 그를 가까이 두고자 했던 이
 유였습니다. 벨라스케스가 적어도 잠시 동안이나마 그 왕의 시
 대를 활기차게 만들어 주는 유일한 사람이었기 때문입니다. 그

92. 디에고 벨라스케스, '펠리페 프로스페로 왕자', 1659년

러나 사람들은 벨라스케스의 모든 그림에서 그가 느꼈던 게 분
명한 순전한 신랄함을 느낍니다. 심지어 인물들이 멋진 구도를
이루면서 모네의 작품과 같은 색으로 채색된 아름다운 작품에
서조차 말입니다. 그의 그림에는 삶의 그림자가 항상 드리워져
있음을 느낍니다.

실베스터 그렇지만 벨라스케스나 드가의 경우, 그리고 렘브란트의 경우에
도 불가피한 죽음에 대한 암시가 당신의 작품에서처럼 위협적
으로 전달되지는 않습니다. 대부분의 사람들은 왠지 당신의 작
품에 뚜렷한 폭력이나 위협이 있다고 느끼는 것 같습니다.

베이컨 아, 거기에는 한 가지 이유가 있습니다. 나는 1909년 아일랜드
에서 태어났습니다. 아버지가 경주마 조련사였기 때문에 영국
기병연대가 있는 커리와 멀지 않은 곳에서 살았습니다. 1차 세
계대전이 발발하기 직전에 기병대가 우리 집의 진입로를 질주하
며 군사훈련을 받던 일이 늘 기억납니다. 그 뒤 전쟁 기간에 런
던으로 이주했고 그곳에서 긴 시간을 보냈습니다. 당시 아버지
가 육군성에서 일했기 때문입니다. 나는 아주 어린 나이에 이
미 위기의 가능성을 알게 되었습니다. 그 뒤에 아일랜드로 돌
아왔고 신페인 운동Sinn Fein Movement(신페인당은 아일랜드의 정당으
로 1919~1922년에 걸쳐 아일랜드 독립운동을 이끌었다-옮긴이)이 일어나던
시기에 그곳에서 성장했습니다. 그리고 한동안은 할머니와 같
이 살았는데, 결혼을 수없이 했던 할머니는 당시 킬데어 주의 경
찰국장과 결혼한 상태였습니다. 우리는 모래주머니를 쌓아 올

린 집에서 살았습니다. 밖에 나가면 차나 마차 등이 빠지도록 길을 가로지르는 도랑이 파여 있었죠. 아마도 저격병이 가장 자리에서 기다리고 있었을 겁니다. 그 뒤 열여섯, 열일곱 살 무렵에 베를린으로 이주했습니다. 나는 1927~1928년의 베를린을 목격했습니다. 당시 베를린은 무방비의 도시여서 어떤 면에서는 매우 난폭했어요. 아마도 내가 아일랜드에서 왔기 때문에 폭력적으로 느꼈을 겁니다. 아일랜드는 군사적인 의미에서 폭력적이었을 뿐 베를린처럼 정서적인 의미에서 폭력적이지는 않았거든요. 그 후 베를린에서 다시 파리로 옮겨 갔습니다. 그때부터 1939년 전쟁이 발발하기까지의 어지러운 시절을 파리에서 보냈습니다. 따라서 이렇게 말할 수 있을 겁니다. 나는 늘 폭력의 형태를 경험하는 데 익숙했습니다. 그건 사람에게 영향을 미칠 수도 미치지 않을 수도 있지만 나는 영향을 받은 것 같습니다. 내 삶에서의 폭력, 그러니까 나를 둘러쌌던 폭력은 그림에서의 폭력과는 다르다고 생각합니다. 물감의 폭력성은 전쟁의 폭력성과는 아무런 관계가 없습니다. 실재의 폭력성 자체를 새롭게 만들려는 시도와 관계가 있죠. 그리고 실재의 폭력성은 장미 등이 폭력적이라고 말할 때 의미하는 단순한 폭력성일 뿐만 아니라 물감을 통해서만 전달될 수 있는, 이미지 자체에 내포된 암시의 폭력성이기도 합니다. 테이블 건너편의 당신을 볼 때 나는 당신뿐만 아니라 당신으로부터 발산되는 전체를 봅니다. 그것은 인간성을 비롯한 모든 측면과 관계가 있습니다. 내가 초

상화 작업에서 하려는 것처럼 그 폭력성을 그림에 펼치는 것은 그것이 물감을 통해 폭력적으로 보일 거라는 점을 의미합니다. 우리는 거의 언제나 장막을 두른 채 살아갑니다. 가려진 존재인 셈이죠. 때때로 사람들이 내 작품이 폭력적으로 보인다고 말할 때 내가 가끔은 그 장막 한두 겹을 제거할 수 있었나 보다 하고 생각합니다.

실베스터 분명한 것은 당신은 뭉크처럼 인간의 본성에 대해 말하고자 그림에 관심을 갖는 게 아니라는 점입니다.

베이컨 물론입니다. 나는 단지 이미지가 가능한 한 정확하게 나의 신경계에서 빠져나오도록 만들려고 노력합니다. 나는 이미지가 무엇을 의미하는지 반도 채 알지 못합니다. 나는 어떤 것도 이야기하지 않습니다. 다른 사람들의 경우에 무언가를 이야기하는지 여부는 모르겠습니다. 하지만 나는 정말로 어떤 것도 이야기하지 않아요. 아마도 내가 뭉크보다 작품의 미적인 특성에 대해서 보다 더 관심이 있기 때문일 것입니다. 아주 별 볼 일 없는 미술가들을 제외한다면 어떤 미술가들이 무엇을 이야기하려고 하는지 나로선 알 수 없습니다. 나는 헨리 푸젤리Henry Fuseli와 같은 사람들이 무엇을 말하고자 하는지 생각해 낼 수 없습니다.

실베스터 사람들은 미술에서 이야기를 엮고 찾아내는 것을 좋아하는데 우리 시대의 미술에서는 이야기에 다소 굶주려 있는 상태입니다. 당신의 작품이 무언가를 이야기한다고 해석하는 경향은 그 사실에서 비롯된 것으로 볼 수 있습니다. 그래서 당신의 작품과

93

94

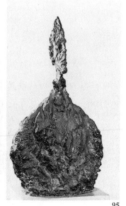

95

93. 에드바르 뭉크, '절규', 1893년
94. 헨리 푸젤리, '미노타우로스와 싸우고 있는 테세우스를 지켜보는 아리아드네', 1815년경
95. 알베르토 자코메티, '디에고의 두상', 1955년

같은 미술을 접하면 이야기를 엮으려는 유혹이 크게 생겨나는 거죠.

베이컨 네, 확실히 그렇다고 생각합니다.

실베스터 비슷한 일이 알베르토 자코메티Alberto Giacometti에게도 있었습니다. 그의 작품 속 인물을 실존주의적인 인간으로 해석하고자 하는 경향이 있었지요.

베이컨 자코메티는 그에 대해 어떻게 생각했습니까?

실베스터 그는 그 해석이 매우 터무니없다고 생각했습니다. 자신은 그저 본 것을 모사하려 할 뿐이라고 말했습니다.

베이컨 맞습니다.

실베스터 하지만 그가 단순히 자신이 본 것을 모사하기만 한 것은 아닙니다. 한 가지 예를 들면 그는 본다는 행위, 특히 당신을 들여다보는 누군가를 응시하는 행위에 대한 매우 복잡한 느낌을 구체화했습니다. 외관 외에 당신의 그림은 무엇과 관계가 있습니까?

베이컨 내 그림은 내 마음과 관련이 있습니다. 아주 유쾌한 방식으로 표현하자면, 그것은 명랑한 절망감과 관련이 있습니다.

실베스터 하고 싶었다고 말한 바 있는 조각에 대해 이야기해 보죠. 지금은 그 구상을 거의 포기했습니까?

베이컨 조각을 하게 될 것 같지는 않습니다. 조각보다 물감으로 이미지를 보다 만족스럽게 만들 수 있는 방법을 갖고 있기 때문입니다. 아직 시작하지는 않았지만 그 이미지들을 조각으로 상상해 봄으로써 내가 그것을 물감으로 어떻게 만들 수 있을지 그리

고 물감으로 어떻게 더 잘 만들 수 있을지 그 방법이 갑자기 떠올랐습니다. 그것은 일종의 구조적인 그림이 될 것입니다. 그 그림에서 이미지는 말하자면 살로 이루어진 강에서 생겨날 것입니다. 무척 낭만적인 생각처럼 들리지만 나는 대단히 형식적인 관점에서 그 이미지를 그립니다.

실베스터 그 형태는 어떤 것입니까?

베이컨 형태들은 구조 위에서 세워질 것입니다.

실베스터 여러 형상들이 등장합니까?

베이컨 네, 그렇습니다. 거기에는 자연주의적인 배경 위로 높이 세워진 인도가 있을 것입니다. 마치 살의 웅덩이로부터 일과에 따라 걷고 있는 특정한 사람들의 이미지가 떠오르듯이 그 인도에서 인물들이 움직일 수 있을 겁니다. 나는 자신의 살로부터 생겨나는 인물들을 그들의 중절모, 우산과 함께 십자가 책형처럼 통렬하게 만들 수 있기를 희망합니다.

실베스터 그 구상을 하나의 캔버스에 그릴 겁니까, 아니면 삼면화에 그릴 겁니까?

베이컨 하나의 캔버스에 그릴 겁니다. 어쩌면 삼면화로 그릴지도 모르겠습니다.

실베스터 지금까지 두 번의 경우를 제외하면 당신은 언제나 캔버스를 수직으로 세워 놓고 그렸습니다. 결코 수평으로 눕혀 놓고 그리지 않죠. 수평 형태의 작품은 모두 삼면화였습니다. 대형 삼면화와 동일한 크기의 단일 캔버스를 수평으로 눕혀 놓고 그림을 그리

는 상상을 해 본 적이 있습니까?

베이컨　네. 최근에 이르러서야 그 문제에 대해 생각하고 있습니다. 캔버스의 전체 크기를 바꿀 수도 있겠다는 생각이 듭니다. 그 일을 손쉽게 할 수도 있을 겁니다. 그렇지만 그 작업을 하려면 다른 작업실로 옮겨야 합니다. 캔버스가 1인치라도 더 커지면 지금의 작업실을 통과할 수 없으니까요. 비록 그것이 내가 삼면화를 그린 이유는 아니지만 말입니다.

실베스터　삼면화를 그릴 때 당신은 세 개의 캔버스를 한꺼번에 세워 놓지 않습니다. 캔버스를 하나씩 따로따로 세워 놓고 그립니까?

베이컨　따로따로 그립니다. 그렇지만 크기의 관점에서 그 캔버스가 다른 것에 비교하여 어땠으면 좋겠는지를 알고 있습니다. 따라서 그것은 그저 작은 크기로 쪼개어 구성하는 문제일 뿐입니다.

실베스터　그러면 하나를 완성하고 난 뒤에 그다음 캔버스로 넘어갑니까?

베이컨　대개는 그렇습니다.

실베스터　세 번째 캔버스를 완성한 뒤에는 먼저 완성한 앞의 두 캔버스로 되돌아가서 수정 작업을 합니까?

베이컨　네.

실베스터　근래 당신의 작업에서 삼면화는 아주 큰 비중을 차지합니다. 당신의 첫 번째 주요 작품도 1944년에 제작한 삼면화였습니다.(작품 31) 이상하게도 그때부터 1962년 사이에는 단 한 점의 삼면화만을 그렸습니다. 머리를 그린 1953년의 작품으로, 내 기억에 당신은 본래 오른쪽 작품을 독립적인 작품으로 그렸습니

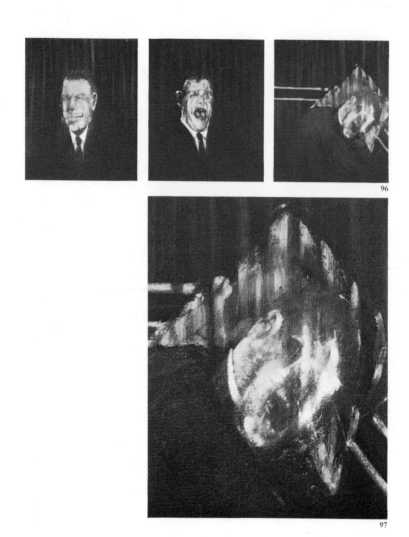

96. '사람의 머리에 대한 세 개의 습작', 1953년
97. 작품 96의 오른쪽 패널의 세부

다. 내가 당신을 위해 그 작품을 두세 명의 미술 거래상에게 60 파운드 정도에 판매하려고 시도했다가 실패했었죠. 그 작품은 그때까지 당신이 그린 최고의 작품 중 하나였는데도 말입니다. 그 뒤에 당신은 나머지 두 점을 그렸습니다. 지난 10년 동안 당신은 점점 더 많은 수의 삼면화를 그려왔습니다. 삼면화라는 형식에 그토록 끌리는 이유는 무엇입니까?

베이컨 나는 이미지를 연속적으로 봅니다. 삼면화를 넘어서서 대여섯 개의 캔버스를 함께 그릴 수도 있지만 삼면화가 보다 균형 잡힌 단위라고 생각합니다.

실베스터 여섯 개의 대형 캔버스를 걸 수 있는 벽이 있는 커다란 방에 영구적으로 설치하기 위한 여섯 점의 연작을 부탁받는다면 당신은 그 제안에 매력을 느낄까요?

베이컨 아주 매력적인 제안이라고 생각할 겁니다.

실베스터 그런데 당신은 그 연작이 하나의 단위라면 삼면화로 충분하다고 말합니다. 대형 삼면화와 관련하여 당신이 균형에 대해 의미하는 바가 무엇인지를 이제 알 수 있을 것 같습니다. 그 삼면화에서 좌우 양 측면의 캔버스는 종종 그 구성이 매우 흡사하여 때로는 서로를 비추는 거울 이미지 같습니다. 그리고 중앙의 캔버스에는 대조적인 구성을 사용합니다. 그러나 머리를 그린 삼면화의 경우에는 머리를 단순히 일렬로 나열합니다. 그래서 이미지가 계속 연장되어 나가는 것을 쉽게 상상할 수 있습니다. 특히 이는 때때로 네 개의 머리를 각각의 캔버스에 그린 연작이

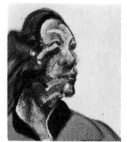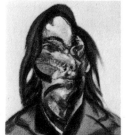

98. '(밝은 배경의) 이사벨 로스돈에 대한 세 개의 습작', 1965년

나 필름 스트립처럼 네 개의 머리를 한 화면 안에 함께 그려 넣은 작품과 동일합니다. 따라서 네다섯 개의 머리를 그린 다면화를 제작하지 않았다는 점이 흥미롭습니다.

베이컨 그런 작품에 대해 이따금 생각해 보기도 했습니다. 반면 삼면화는 경찰 보고서처럼 양쪽 측면 얼굴, 정면 얼굴로 구성됩니다.

실베스터 삼면화에서는 각 캔버스가 각자의 틀 안에 담기는 것이 중요하다는 뜻으로 이해됩니다.

베이컨 예를 하나 들어 보죠. 파리에서 전시를 했을 때 구겐하임 미술관Solomon R. Guggenheim Museum이 소장하고 있는 삼면화 '십자가 책형'을 빌렸습니다.(작품 36) 세 개의 캔버스가 모두 함께 하나의 액자에 끼워져 있었는데, 나는 아주 불만스러웠습니다. 그것이 그림 전체를 완전히 망쳐 놓았던 겁니다. 나는 미술관 측에 내가 세 개의 캔버스를 합치고 싶었다면 애초에 그렇게 했을 거라고 글과 말로 내 의견을 전달했습니다. 하나로 합치면 균형이 깨집니다. 내가 그렇게 만들고 싶었다면 전혀 다른 방식으로 그렸을 겁니다. 그들이 바꾸었는지 여부는…… 아무래도 바꾸지 않았을 겁니다. 그들은 항상 자신들이 가장 잘 안다고 생각하니까요.

실베스터 그 작품이 보이는 방식에 대해 말해 보자면 유리 액자는 어떻습니까? 나는 당신이 언제나 그림을 유리 액자로 씌우는 것을 좋아한다는 사실을 압니다. 하지만 넓은 면적에 걸쳐 어두운 부분이 있는 작품의 경우에는 보는 사람이 표면에 반사된 자기 자

신 또는 가구나 맞은편 벽의 그림을 보게 됩니다. 이는 그림을 제대로 보는 것을 매우 어렵게 만들죠. 무언가가 반사되는 것은 당신이 긍정적으로 받아들이려는 바입니까? 아니면 감수해야 하는 바입니까?

베이컨 나는 그림에 반사 작용이 일어나는 것을 원하지 않습니다. 반사는 감수해야만 하는 측면이라고 생각합니다. 내가 바니시 등을 사용하지 않고 평평하게 그리기 때문에 유리 액자는 그림을 통합하는 데 도움을 줍니다. 그리고 유리가 만들어 내는 작품과 관람객 사이의 거리감도 좋아합니다. 다시 말해 나는 가능한 한 작품 주변에서 사물을 제거하는 것을 좋아합니다.

실베스터 그렇다면 반사가 뒤죽박죽으로 얽힌 형태에 무언가를 더 보태어 준다고 생각하지는 않는다는 말이군요.

베이컨 이상하게도 나는 렘브란트 작품의 경우에도 유리 액자에 끼워진 것을 좋아합니다. 유리에 끼워져 있으면 보기에는 여러모로 더 힘들긴 하지만 그래도 작품을 살펴볼 수는 있습니다.

실베스터 반사를 뚫고 보아야 한다는 점이 사람들로 하여금 보다 더 열심히 보게 만든다고 생각합니까? 그것이 하나의 요인입니까?

베이컨 아닙니다. 핵심은 바로 거리감입니다. 그로 인해 작품이 보는 이로부터 격리됩니다.

실베스터 마르셀 뒤샹Marcel Duchamp의 '큰 유리Large Glass'를 볼 때 사람들은 유리 위의 형태들과 함께 작품 너머로 방 안의 다른 관람객들과 다른 그림들 역시 동시에 보게 됩니다. 당신이 유리를 사

용함으로써 동일한 혼란이 생깁니다. 그렇지만 그것을 의도하지는 않았다고 생각합니다.

베이컨 ── 뒤샹과 같은 의도는 없습니다. 뒤샹의 작품은 전적으로 논리적인 작품입니다. 그러나 어두운 색의 그림에 씌워진 유리에 보는 사람이 반사되기를 바라는 것은 비논리적일뿐더러 거기에는 아무런 의미도 없습니다. 그것은 그저 유감스러운 일에 불과하다고 생각합니다. 나는 반사하지 않는 유리가 만들어지기를 바랍니다.

실베스터 ── 지금까지 생산된 무반사 유리는 불투명 유리처럼 기능하는 부작용이 있습니다.

베이컨 ── 투명 아크릴은 반사가 거의 없지만 캔버스로부터 물감을 빨아들입니다. 내자성耐磁性 물질을 아크릴에 바를 수 있기는 하나 실질적인 효과는 없습니다.

실베스터 ── 당신의 작품을 소장한 개인 콜렉터들이 유리를 제거하는 경우가 많다고 들었습니다.

베이컨 ── 그렇습니다. 요즘에는 유리를 씌우지 않고 그림을 보는 것이 유행입니다. 유리를 제거하고 싶다면 그것은 물론 그들의 소관입니다. 내가 그 사람들을 막을 수는 없는 노릇이죠.

실베스터 ── 당신의 작품이 개인 소장자의 집에 있는 것과 미술관에 있는 것 중 어느 편을 더 선호합니까?

베이컨 ── 나는 전혀 신경 쓰지 않습니다. 내가 좋아하는 것은 공간입니다. 따라서 그 문제는 실상 개인 소장자의 자택 공간이나 미술

관의 공간에 달려 있습니다. 내 그림은 주변에 넓은 공간이 확보될 때 보다 효과적이라고 생각합니다.

실베스터 그럼 당신은 작품이 개인의 손에 있든 미술관에 있든 전혀 개의치 않습니까?

베이컨 네, 신경 쓰지 않아요. 그 작품들은 내 손에서 떠나갔습니다. 내가 좋아하는 작품도 있고 그렇지 않은 작품도 있습니다. 내 작품이 반드시 누군가의 눈에 보여야 한다든가, 감상되어야 한다는 것은 나의 걱정거리가 아닙니다. 그건 내게 아무런 의미가 없습니다. 물론 누군가가 내 작품을 좋아하면 기쁩니다. 그렇지만 나는 그 문제에 대해서는 전혀 걱정하지 않습니다. 다른 작가들은 누가 자신의 그림을 구입하는지 그리고 그 작품이 어디로 갈지에 대해 걱정하겠지만 나는 그러지 않습니다. 공적인 것에는 관심이 없고 신경도 쓰지 않아요. 그렇지만 예를 들어 사람들이 내가 가장 좋아하는 작품을 구입하여 불태운다든가 해서 작품을 파괴해 버린다면 화가 날 것입니다.

실베스터 그 이유는 무엇입니까?

베이컨 나를 위해서입니다. 내가 죽을 때 내 작품 중 무언가가 남아 있게 된다면 가장 좋은 이미지가 남아 있기를 바라기 때문에 화가 날 겁니다.

실베스터 왜 그렇죠?

베이컨 단순한 허영심 때문입니다. 사람은 결국 죽을 존재이기에 그것은 결코 사람이 알 수 없는 문제입니다. 그럼에도 불구하고 내

작품이 이왕 살아남는다면 가장 좋은 작품이 남길 바랍니다.

실베스터 그렇다면 당신은 자신의 작품이 보여야 한다는 것에 조금은 신경을 쓴다는 얘기가 됩니다.

베이컨 내가 신경을 쓴다고 할 때에는 전적으로 개인적인 관점에서만 이야기할 수 있습니다. 내가 만든 이미지 중 일부는 내게 일종의 잠재력을 의미하기 때문에 그 이미지들이 살아남아야 한다는 데 관심을 갖는 것입니다. 그렇지만 정말로 논리적으로 따져본다면 이렇게 생각하는 것조차 어리석은 일입니다. 왜냐하면 자신의 작품이 좋은지 나쁜지를 놓고 사는 동안 안절부절못하는 사람들은 그 답에 대해 결코 알지 못할 테고, 나 역시 그 어떤 것도 알지 못할 것이기 때문입니다. 시간만이 유일하고도 훌륭한 비평가입니다.

실베스터 그렇다고 해도 예를 들어 셰익스피어의 소네트에서 마지막 2행 연구는 그가 죽고 나서 한참 뒤에도 이 시구들은 여전히 읽힐 것이라고 반복해서 강조합니다.

베이컨 맞습니다.

실베스터 미술이 더 이상 의식적, 교훈적인 목적에 기여하지 않는 우리 사회에는 미술 작품의 생존에 대한 역설이 존재합니다. 미술 작품을 만들고자 하는 동기가 곧 미술 작품이 되고 문제를 푸는 흥미로운 해결책이 됩니다. 그러나 그 문제는 실제로 무언가를 만드는 것을 통해서만 해결될 수 있습니다. 따라서 그 과정의 마지막에는 행동의 잔재로서 작품이 존재하게 됩니다. 일단 작품

을 만들면 미술가는 그것을 없애 버리는 편이 낫지만 대개는 계속 보존하는 걸 더 선호하는 듯 보입니다.

베이컨 파괴하지 않는 데에는 두 가지 이유가 있습니다. 하나는 부자가 아닐 경우 가능하다면 정말로 몰두하고 있는 일을 통해 생활을 꾸려 나가기를 원하기 때문입니다. 다른 하나는 미술가가 자신의 의지에 따라 만들어진 그 작품이 불멸이라는 어리석은 개념과 얼마만큼 무관한지를 모르기 때문입니다. 결국 예술가가 된다는 것은 허무함의 한 형태입니다. 그리고 그 허무함은 불멸이라는, 이성적으로 따져 보면 헛된 개념으로 덧칠이 될 수 있습니다. 자기가 한 일이 삶을 강하게 만드는 데 도움이 될 수도 있다고 암시하는 것 역시 헛됩니다. 물론 우리는 우리의 삶이 훌륭한 예술에 의해 강화되어 왔다는 사실을 압니다. 소수의 사람들이 남겨 놓은 훌륭한 작품들은 우리의 삶을 강화시킨 몇 가지 방식 중 하나입니다. 예술은 정말로 대단히 공허한 직업입니다.

실베스터 20년 전에 비해 근래 당신은 더 많은 작품을 살려 둡니다.

베이컨 나는 그저 내가 아주 조금 나아졌다고 생각합니다. 아니, 조금이라도 나아졌기를 바랍니다.

실베스터 이제는 당신이 경제적인 이유 때문에 더 많은 작품을 그릴 필요는 없으리라 생각합니다. 작품가가 크게 높아져서 1년에 한두 점만 팔아도 생활할 수 있게 되었으니까요.

베이컨 네, 그렇습니다.

실베스터	그렇다면 작품을 보존할 가치가 보다 커졌다고 생각하기 때문입니까?
베이컨	나는 더 나은 작품을 만들기를 바랄 뿐입니다.
실베스터	과거에는 가장 뛰어난 작품이 파괴되어 버리는 경우가 매우 잦았습니다. 그 작품이 훌륭했기 때문에 더 진행하고자 했다가 물감이 막히는 바람에 구해 낼 수 없었던 거죠. 이런 경우가 이전에 비해 덜 발생합니까?
베이컨	당신이 언급한 것처럼 더 나은 작품을 계속 진행하려다가 빠져들고 말았던 수렁에 대해 이제는 기술적으로 훨씬 영리해졌습니다. 이제는 헤어 나올 수 없는 그런 늪에 빠지지 않게끔 물감을 조절할 수 있습니다. 나는 그 작품을 계속해서 진척시킬 수 있습니다. 하지만 지금은 젊었을 때보다 우연을 통해서 훨씬 더 많은 작업을 진행합니다. 예를 들면 나는 엄청난 양의 물감을 캔버스에 던집니다. 캔버스에 어떤 일이 벌어질지 알지 못합니다. 하지만 그런 식의 작업을 전보다 훨씬 더 많이 시도합니다.
실베스터	붓으로 물감을 던집니까?
베이컨	아니요, 손으로 던집니다. 물감을 손에 짠 뒤에 던집니다.
실베스터	당신이 헝겊을 많이 사용했던 것으로 기억합니다.
베이컨	지금도 많이 사용합니다. 나는 어떤 것이든 사용합니다. 붓을 문지르거나 쓸어내리는 등 화가가 사용했을 성싶은 것들은 뭐든지요. 화가들은 늘 모든 방법을 동원했습니다. 모르긴 해도 렘브란트는 매우 다양한 방식을 사용했을 거라고 확신합니다.

실베스터	물감을 던질 때 이미지가 특정 단계에 이르렀는데도 더 진행하고 싶습니까?
베이컨	네. 내 의지로는 더 이상 진행해 나갈 수 없습니다. 이미 완성되거나 반쯤 완성된 이미지에 물감을 던지는 것이 이미지를 개선해 주기를, 또는 내가 물감을 더욱 솜씨 있게 다루어 어쨌든 내게 있어 보다 큰 강렬함을 향해 진행해 나가기를 바랄 뿐입니다.
실베스터	일반적인 방식으로 대답할 수 없기에 불가능한 질문이라는 것을 알지만 한번 물어보겠습니다. 대체로 당신은 그림을 그리는 과정에서 자주 물감을 던지는 편입니까? 아니면 몇 시간에 한 번꼴인가요?
베이컨	그건 어려운 질문입니다. 매우 자주 일어날 수도 있고 한 번으로 그칠 수도 있습니다. 제대로 진행되었을 경우에는 더 던질 필요가 없습니다.
실베스터	붓과 헝겊 등을 문지르는 것은 어떻습니까? 꽤 지속적으로 헝겊을 사용합니까?
베이컨	네.
실베스터	그린 것을 헝겊으로 문지릅니까?
베이컨	아니요. 문질러 지우지는 않습니다. 헝겊을 물감에 적셔서 이미지를 가로지르며 일종의 색채의 그물망을 남깁니다. 거의 항상 헝겊을 사용합니다.
실베스터	붓을 다룰 때 다른 행위를 통해 그 과정을 중단할 필요가 없는 자유로운 단계에 이르는 경우를 생각해 볼 수 있습니까?

베이컨	그렇지만 나는 다른 행위들을 통해 그런 일을 방해합니다. 나는 늘 그런 일을 방해하고자 노력하죠. 그리는 행위의 절반은 내가 쉽게 할 수 있는 일을 방해하는 것입니다.
실베스터	우연의 문제와 관련해서 말해 보자면, 주로 우연에 의해 제작된 작품의 예로 뒤샹의 1913년 작품 '세 개의 표준 정지Three Standard Stoppages'를 들 수 있습니다. 이 작품에서 뒤샹은 1미터 길이의 실 세 가닥을 1미터 높이에서 감청색의 캔버스 위로 떨어뜨렸습니다. 그리고 떨어진 모양 그대로 캔버스에 고정시켰죠. 이 작품이 구현하는 개념의 상당 부분은 매우 색다른 천재성을 반영합니다. 무작위적인 요소에 관해서라면, 뒤샹은 자신의 청소부에게 작업실에 들어와 실을 떨어뜨려 달라고 부탁할 수도 있었을 겁니다. 하지만 당신은 청소부에게 안으로 들어와 한 줌의 물감을 쥐고 당신이 선택한 순간에 캔버스를 향해 던지라고 부탁할 수 있습니까? 그 청소부가 도움이 되는 결과를 가져올 거라고 상상할 수 있습니까?
베이컨	물론입니다. 그렇지만 청소부는 그 일을 비도덕적이라고 여겨서 하지 않을 것입니다.
실베스터	당신의 말은 물감을 던지는 것이 정말로 무작위적인 행위라는 뜻입니까?
베이컨	네.
실베스터	하지만 당신이 다른 누군가에게 물감을 언제 던질지, 어떤 물감을 던질지, 무슨 색을 던질지, 어떤 농도로 던질지에 대해 지시

99. 마르셀 뒤샹, '세 개의 표준 정지', 1913~1914년

를 한다면, 그것은 마치 당신이 던지는 경우처럼 다른 누군가가 물감을 유효하게 던질 수 있게 하면서도 당신 쪽에서 많은 결정을 내리게 되는 방식이 됩니다.

베이컨 　내가 캔버스의 어느 부분에 물감을 던지고 싶어 하는지를 알고 있기 때문에 그 사람에게 캔버스의 어느 부분을 향해 던지라고 일러 주어야 할 겁니다. 아주 많이 던져 봤기 때문에 나는 그 부분을 제대로 겨냥하는 방법을 잘 알고 있습니다. 그렇지만 다른 사람이 들어와서 물감을 던질 수 없고 그럴 경우 전혀 다른 이미지나 더 나은 이미지를 만들 수 없을 거라고 이야기하는 것은 아닙니다. 나는 언제나 그런 일을 바라고 있으니까요. 하지만 내 그림이 그렇게 보인다고 생각하지는 않습니다. 예를 들어 나는 내 그림이 우연적인 추상표현주의 그림처럼 보인다면 혐오감을 느낄 겁니다. 왜냐하면 그림을 구성하는 데 있어 매우 통제적인 방식을 사용하지는 않지만 아주 잘 통제된 그림을 좋아하기 때문입니다. 핵심은 내 그림의 물감이 직접적으로 보인다는 점이라고 생각합니다. 내 작품 중 괜찮은 그림의 경우 물감이 흩뿌려진 것처럼 보이지는 않지만 직접성을 갖고 있다고 말하는 것은 아마도 자만심의 발로라고 할 수 있을 겁니다. 그렇지만 나는 가끔씩 그런 생각을 합니다.

실베스터 　하지만 생각해 보면 그 우연은 사실 매우 통제되어 있습니다. 던지는 시점, 물감의 농도와 색채, 그림의 어느 부분에 던질 것인가의 문제를 제외하고도 물감을 던질 때의 각도와 힘의 요소

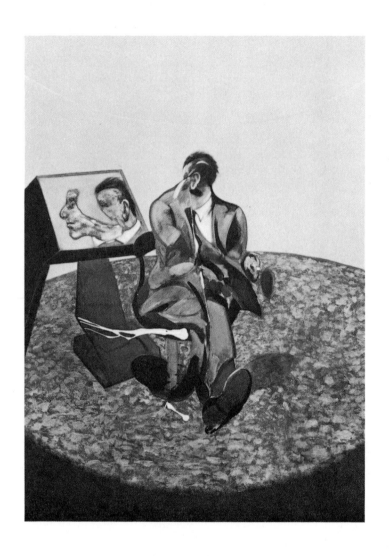

100. '거울 속의 조지 다이어의 초상', 1968년

가 존재합니다. 이는 연습, 그리고 특정 속도와 각도에 따라 달
리 나타나는 효과에 대한 지식에 크게 좌우됩니다.

베이컨 하지만 물감은 매우 가변적이어서 결코 알 수 없습니다. 물감은
매우 유연한 매체이기 때문에 어떻게 작용할지는 알기 힘듭니
다. 말하자면 붓으로 물감을 계획적으로 칠할 때에도 어떻게 될
지는 결코 확실히 알 수 없다는 뜻입니다. 아크릴 물감의 경우
에는 좀 더 잘 알 수도 있을 것이라 생각합니다. 새로운 화가들
은 모두 아크릴 물감을 사용합니다.

실베스터 당신은 아크릴 물감을 전혀 사용하지 않습니까?

베이컨 배경에는 가끔 사용합니다.

실베스터 경험을 통해서 물감을 던질 때 어떤 일이 일어날지 보다 잘 알
수 있다고 생각하지는 않습니까?

베이컨 꼭 그렇지는 않습니다. 왜냐하면 나는 물감을 던진 뒤에 큰 스
폰지와 헝겊을 집어 들고 닦아 내는 경우가 아주 빈번한데, 그
것이 본질적으로 전혀 다른 종류의 형태를 남기기 때문입니다.
나는 그림의 흔적들이 필연적으로 보이는 작품이 탄생하기를
바랍니다. 나는 중앙 유럽의 대충 그린 듯한 그림을 좋아하지
않습니다. 그것이 내가 추상표현주의를 정말로 싫어하는 이유
중 하나입니다. 추상적이라는 것과는 별개로 나는 그 대충 그
린 듯한 측면을 싫어합니다.

실베스터 그것은 당신이 이전에 말했던 바와 유사합니다. 당신은 잘 조절
되어 보이는 결과를 얻기 위해 우연을 사용한다고 언급했습니

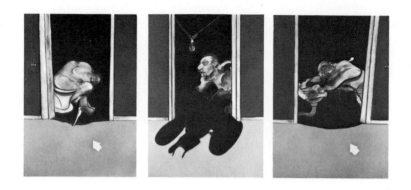

101. '삼면화 - 1973년 5월~6월', 1973년

다. 그리고 갑작스레 무언가를 던지는 것으로 그림을 끝내지는 않는다는 점을 고려하면 당신의 그림은 늘 상당히 조절되어 있습니다. 혹시 물감을 던지는 것으로 작품을 끝냅니까?

베이컨 아, 네, 그렇습니다. 최근에 그린 삼면화에서 세면기 안에 구토를 하고 있는 인물의 어깨에 크림처럼 얹혀 있는 흰색 물감은 그렇게 진행되었습니다. 나는 제일 마지막 순간에 흰색 물감을 뿌린 뒤 곧장 자리를 떠났어요. 흰색 물감이 적절한지 여부는 모르겠지만 적어도 내게는 적절해 보였습니다.

실베스터 만약 적절해 보이지 않았다면 나이프를 들고 그 물감을 제거했을까요?

베이컨 그랬을 겁니다. 배경을 감청과 검정을 혼합해서 아주 얇게 채색했기 때문에 나이프를 손에 들 수 있었을 겁니다. 그러고는 그 배경을 문질러 제거하고 물감을 칠했겠죠. 아주 얇게 채색한 배경을 원했기 때문에 시도한 뒤 살펴보아야 했을 겁니다. 적어도 내 생각에 그것은 우연히 적절해졌습니다. 물론 프랑크 아우어바흐Frank Auerbach는 내가 우연이라 부르는 것이 전혀 우연이 아니라고 말합니다. 그렇지만 내가 그것을 달리 뭐라고 부를 수 있겠습니까?

실베스터 그는 무엇이라고 부릅니까?

베이컨 글쎄요, 그것이 우연이나 운이 아니라면 무엇인지 정의할 수 없을 겁니다. 그는 그것을 규정짓지 못합니다. 당신은 정의할 수 있습니까?

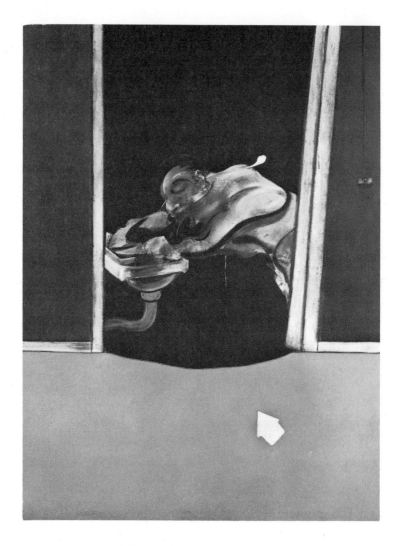

102. 작품 101의 오른쪽 패널

실베스터	글쎄요. 그것과 유사한지 여부가 궁금한 한 가지 경우가 있긴 합니다. 바로 공놀이를 할 때 종종 받는 이상한 느낌인데, 공을 던질 때 내가 공을 갖고 노는 것이 아니라 공이 나를 갖고 노는 것 같은 느낌이 들곤 합니다. 팔을 휘두르는 법을 연습해서 동작이 특정한 습관이 되었을 때 연습한 대로 공을 던질 수 있다는 것은 분명합니다. 그런데 갑자기 게임 도중에 누군가 공을 아주 잘 던지면 그에 대응이라도 하듯 이제껏 자신이 던질 수 있다고 생각했던 것보다 더 잘 던지게 됩니다. 바로 그 난관이 공 던지기를 훨씬 나아지게 만듭니다. 그리고 스스로 놀라움에 빠져들죠. 어떻게 그것을 해냈는지도 모르겠고 자신이 했다는 사실을 믿을 수가 없습니다.
베이컨	바로 그것입니다.
실베스터	분명히 공 던지기를 준비할 수 있는 다른 방법은 없었습니다. 시간이 없었거든요. 그런데 시간이 없다는 바로 그 사실이 공이 스스로를 던지도록 만들었습니다.
베이컨	그런 일이 일어날 때 영감을 받은 우연이라고 할 수 있습니다. 물론 그 우연은 당신이 그 게임에 대해 충분히 알고 있다는 사실에 기초를 둡니다. 그럼에도 불구하고 그런 일을 의지력으로 해낼 수는 없었을 겁니다.
실베스터	네, 절대로 불가능합니다. 긴장했을 겁니다. 게임에도 적용됩니다만, 미술을 할 때 들어가게 되는 최면과 같은 상태가 있습니다. 세잔이 그림을 그릴 때 생각에 빠지면 모든 것이 사라졌다

고 말한 적이 있는데, 바로 그와 같은 상태를 언급하고 있는 것이라고 생각합니다. 당신은 작업이 순조롭게 진행될 때 그런 상태에 있다고 느낍니까?

베이컨 나는 요즘 '최면과 같은 상태'라는 표현을 좋아하지 않습니다. 현대의 신비주의와 너무 가깝기 때문에 나는 그 용어를 혐오합니다. 또한 그런 상태를 최면과 같은 상태라고 말하는 것은 다소 과장된 표현이라고 생각합니다. 내 말뜻을 이해합니까?

실베스터 네. 사실 다소 과장된 표현이라는 것은 압니다. 그렇지만 달리 표현할 방법을 모르겠습니다.

베이컨 네, 그것은 매우 어려운 문제입니다.

실베스터 그것은 본능에 따라 행동하는 것입니다.

베이컨 맞습니다. 그렇다면 모든 예술은 분명히 본능적인 것입니다. 그리고 우리는 본능에 대해 이야기할 수 없습니다. 본능이 무엇인지 모르기 때문이죠.

실베스터 그렇지만 그것은 훈련과 연습, 지식에 뿌리를 두고 있는 본능입니다.

베이컨 나도 그렇게 생각합니다. 예를 들어 우리는 아이들의 미술이 본능적이란 사실을 알지만 그것은 전혀 다른 종류의 본능이고, 궁극적으로는 매우 불만족스러운 것입니다.

실베스터 캔버스를 향해 물감을 던지는 것과 그 뒤에 그 물감을 조정하는 것 사이의 상호작용과 관련하여 일전에 당신에게 질문한 적이 있습니다. 만약 청소부가 그 일에 어색함을 느끼지 않고 당

신의 지시를 따른다면 그가 작업실에 들어와서 당신과 동일하게 물감 던지기를 잘 해낼 수 있을 것인지에 대해 물었지요. 이제는 이렇게 말하겠습니다. 아마도 그 청소부는 절대로 할 수 없을 것입니다. 캔버스와 당신 사이에는 일종의 연속적인 리듬이 분명히 존재하고 그로 인해 의식적인 조정과 물감 던지기, 의식적인 조정의 지속, 이 모두가 한 과정의 일부분을 이룹니다.

베이컨　다른 사람들이 나처럼 또는 나보다 더 잘할 수 있다는 생각을 배제하고 싶지는 않습니다. 나는 그런 일이 일어날 수 있다는 가능성을 철회하고 싶지 않습니다. 실제 일어날 수 있다고 생각하기 때문이죠. 그 경우 다를 수도 있고, 더 낫거나 혹은 더 나쁠 수도 있을 겁니다. 물론 그 사람은 물감을 던지고 나서 그 물감으로 무슨 일을 해야 하는지는 모르겠지요.

실베스터　당연합니다. 컨디션이 좋은 날, 의식적인 행위가 순조로울 때 우연의 활동 역시 잘 진행될 것이라고 생각합니까?

베이컨　네. 그 이유 중 하나는 그림 그리기, 적어도 유동적이고 복잡한 매체인 유화를 그리는 의식적인 행위에서는 종종 붓질이 진행되는 방식에 따라 긴장이 완전히 바뀌기 때문입니다. 그것은 만들고 있는 형태가 취할 수 있는 또 다른 형태를 불러옵니다. 이는 항상 어떤 일이든 일어날 수 있고, 의식적인 작업과 무의식적인 혹은 본능적인 작업을 구분하기가 어렵다는 점을 의미합니다.

실베스터　좋은 날이란 당신이 예측하지 못했던 영역이 열리는 날이 아닐까요? 정확히 말해 바로 그런 날이 좋은 날인 것이죠. 그렇지

않습니까?

베이컨 네, 물론입니다.

실베스터 그렇다면 그것은 청소부가 동일하게 좋은 결과를 얻을 수 있을 거라는 생각이 거짓이라는 점을 보여 주는 것 같은데요.

베이컨 간단히 말해 당신이 그저 그림 위에 던진 물감 한 조각을 남기고자 한다면 그 사람이 할 수 있지만, 당신이 그것을 조정하려 든다면 분명 그 사람은 할 수 없다는 것입니다.

실베스터 하지만 조정을 제외한다 해도 그렇습니다.

베이컨 음, 우연이 그처럼 기이한 장난을 칩니다. 사람은 알 수 없는 노릇이죠.

실베스터 우리는 전에 룰렛과 그 게임 테이블에서 종종 받게 되는 느낌, 그러니까 회전판과 장단이 맞아서 게임이 잘 풀릴 것 같은 느낌에 대해 이야기를 나눴습니다. 이것은 그림을 그리는 과정과 어떤 관계가 있습니까?

베이컨 나는 매우 밀접한 관계가 있다고 확신합니다. 결론적으로 피카소가 일찍이 이야기했습니다. "나는 우연의 게임을 할 필요가 없다. 나는 늘 스스로 우연으로 작업을 하고 있다."

실베스터 청소부와는 달리 룰렛의 회전판은 기계입니다. 실제적으로 룰렛의 회전판은 우연의 법칙에 따라 움직임에도 불구하고 왠지 누군가가 영감을 받은 것처럼 게임을 할 때에는 우연의 법칙을 따르는 것 같지 않다고 말할 수 있습니다. 우연의 법칙이 아닌 다른 특정한 법칙에 따라 작동하는 것 같고, 그런 특별한 날에는

	회전판이 작동하는 방식의 파장에 올라탈 수 있을 것 같습니다.
베이컨	그것은 사람이 결코 알 수 없는 신기한 일 중 하나입니다. 내가 언젠가 룰렛에서 꽤 큰돈을 땄을 때 번호가 드러나기 전에 그 번호를 부르는 소리를 들었다고 생각했던 일과 유사합니다. 그렇지만 그런 특별한 일이 소위 초감각적인 지각인지 또는 행운의 연속인지 여부는 말할 수 없습니다.
실베스터	그렇다면 그림의 경우는 어떻습니까?
베이컨	마찬가지로 나는 그것이 행운의 연속인지, 화가에게 유리하게 작동하는 본능인지, 또는 본능과 의식을 비롯한 모든 것들이 결합되어 화가에게 유리하게 작동하는 것인지 여부를 분명하게 알 수 있다고 생각하지 않습니다.
실베스터	그러면 프랑크 아우어바흐가 그것은 결코 우연이 아니라고 말할 때 의미했던 바와 같지 않습니까?
베이컨	아마도 그럴 겁니다. 그렇지만 나는 프랑크가 의미한 바를 알 수 없습니다. 그는 매사에 나와는 정반대이기를 바라는 사람이라서요.
실베스터	아마도 그는 당신이 무작위라고 간주하는 작용이 영감을 받아 자유롭게 풀어 준 것에 보다 가깝고, 그것과 조정 사이의 차이는 종류라기보다는 정도의 차이라고 말한 듯싶습니다.
베이컨	때때로 하고 있는 작업이 엉망으로 진행되고 있을 때 나는 곧장 붓을 집어 들고는 스스로 무엇을 하고 있는지 자각하지 못한 채 아무 데나 물감을 찍어 발랐습니다. 그러면 종종 작업이 갑

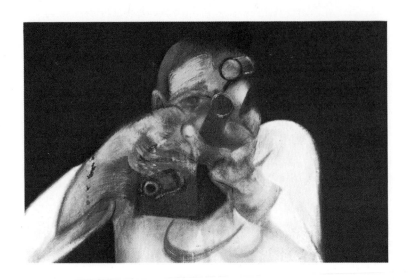

103. 작품 121의 오른쪽 패널의 세부

자기 잘 풀려 가기 시작했습니다.

실베스터 그것은 매우 결정적인 언급으로 들립니다. 우연은 항상 존재하고 통제도 항상 존재하며, 따라서 그 둘은 상당히 중복된다는 것이 내가 말하려던 바입니다.

베이컨 맞습니다. 그 둘은 겹칩니다. 그렇다고 생각합니다. 그럼에도 불구하고 우연이 제공해 주는 것은 의지에 따른 물감의 사용이 제공해 주는 것과는 상당히 다릅니다. 우연은 의지에 따른 채색이 주지 못하는 필연성을 지니는 경우가 매우 많습니다.

실베스터 의지에 따른 채색의 경우에는 얼마간 신중해지기 때문입니까? 그것이 삽화가 의미하는 바, 즉 세심함, 이완의 결여인가요?

베이컨 글쎄요, 삽화는 이미지를 창조하는 것이 아니라 그저 눈앞에 이미지를 예시하는 것을 의미합니다. 내가 이것에 대해 당신이 아는 것 이상으로 어떻게 이야기할 수 있을지 모르겠습니다. 우연이 무엇인지 모르면 우연에 대해 말하는 것이 불가능하니까요. 프랭크와 같은 사람들이 그것은 운이나 우연 또는 무엇이라 부르건 여하튼 당신이 칭하는 바가 아니라고 말할 때 나는 그들이 말하려는 바를 어느 정도는 이해합니다. 그렇지만 그것의 의미를 알지는 못합니다. 사람들이 제대로 설명할 수 있다고 생각하지 않기 때문입니다. 이는 무의식을 설명하려고 노력하는 것과 유사하다 할 수 있습니다. 또한 그것은 언제나 그림에 대한 가망 없는 이야기일 뿐입니다. 그저 주변적인 것에 대해서만 말할 수 있을 뿐이죠. 자신의 그림을 설명할 수 있다면 본능을 설

104

105

104. 파블로 피카소, '언덕 위의 집들(오르타 데 산후안)', 1909년
105. 파블로 피카소, '바이올린이 있는 정물', 1911~1912년

명하게 될 것이기 때문입니다.

실베스터 아니요. 자신의 그림은 설명할 수 없습니다. 자신의 그림이든 또는 다른 어떤 그림이든 설명할 수 있는 사람은 없어요. 그렇지만 자신의 그림에 대한 설명에 도움을 줄 수는 있습니다.

베이컨 나는 내 그림이 무엇에 대한 것인지 알지 못합니다. 그 특정한 형태들이 어떻게 생겨나는지 잘 모릅니다. 내가 영감을 받았다든가 재능이 있다고 말하려는 것이 아닙니다. 단지 모를 뿐이에요. 나는 그 형태들을 봅니다. 아마도 미학적 관점에서 살펴보겠지요. 나는 내가 하고자 하는 바를 알긴 하지만 어떻게 해야 하는지는 모릅니다. 그리고 나는 캔버스 위에 벌어진 흔적이 어떻게 생겨났는지, 어떻게 이와 같은 특정한 형태로 발전되었는지를 깨닫지 못한 채 거의 처음 보듯 바라봅니다. 그런 다음에 내가 하고자 했던 것을 기억해 내고는 그것을 향해 비이성적인 형태를 밀고 나가는 노력을 기울입니다.

실베스터 나는 현대 미술가들의 가장 뛰어난 작품은 종종 그 미술가가 부지불식중에 제작한 듯한 인상을 준다고 생각합니다. 예를 들어 피카소와 조르주 브라크Georges Braque의 후기 분석적 큐비즘Cubism 작품의 경우 모든 것이 완전히 불가해하고, 자신이 무엇을 하고 있는지를 그들이 의식했다고 믿기 힘듭니다. 그들은 그 주변에 이론적으로 완벽한 설명을 구축해 놓았을 겁니다. 초기의 분석적 큐비즘 그림에서는 어떤 일이 일어나고 있는지가 상당히 명확하게 드러납니다. 보는 사람은 형태의 해체와 형태와

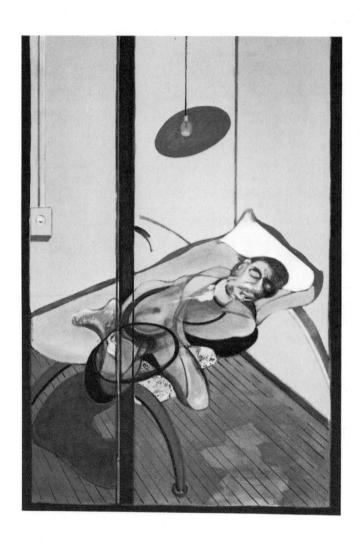

106. '자고 있는 인물', 1974년

실재의 관계를 대략적으로 분석할 수 있습니다. 그러나 후기 분석적 큐비즘에 이르면 실재와의 관계는 분석이 불가능하고 전적으로 불가해합니다. 그 작가들이 자신이 무엇을 하고 있는지를 인식하지 못했고, 본능이 정당성을 얻어 본능만이 작동했으며, 이성을 넘어서서 작업을 했다는 것을 감지하게 됩니다.

베이컨 확실히 그 점이 오늘날 그림 그리는 일이 어려운 이유입니다. 화가가 어떻게 해야 할지를 모른다면 작품은 실재의 불가사의만을 포착할 것입니다. 화가는 자신의 열정에 휩쓸리게 되고, 비록 희한한 방식이긴 하지만 그 흔적들이 무엇을 만들어 낼지조차 간파하지 못합니다……. 큐비즘 화가들의 경우, 그들이 자신이 하고자 하는 바를 알고 있었는지 여부는 모르겠습니다. 당신의 말처럼 초기의 분석적 큐비즘에서는 언덕 위의 도시 등을 제대로 알아볼 수 있습니다. 그것들은 그저 입방체 형태로 절단되어 있죠. 그러나 이후의 작품들을 살펴보면 피카소는 자신이 하고자 하는 바를 알았던 듯 보이지만 어떻게 구현해야 하는지는 몰랐던 것 같습니다. 나는 이 점에 대해 알지 못합니다. 내 경우에는 내가 원하는 바를 알긴 하지만 어떻게 만들어 내야 하는지는 모릅니다. 그리고 그것이야말로 우연이나 운이 나를 위해 가져다주길 바라는 바입니다. 그러므로 작업 과정은 운이나 우연 혹은 직감과 비판적인 감각 사이에서 지속적으로 이루어지게 됩니다. 비판적인 감각, 곧 주어진 형태 또는 우연적인 형태가 자신이 원하는 대로 얼마만큼 구체화되었는지에 대한 본능의

107. '삼면화 - 인체로부터의 습작', 1970년

비판 작용에 의해서만 그 형태를 붙잡을 수 있기 때문입니다.

실베스터 우연적인 형태가 당신에게 구체화되었을 때 당신은 그것을 즉각적으로 알아차립니까, 아니면 확신하는 데 몇 주 또는 수개월이 걸리나요?

베이컨 작품이 순조롭게 진행되면 그것은 매우 빠르게 진행됩니다. 예를 들어 당신이 매우 좋아한다고 했던 1970년 작 오렌지색 삼면화의 중앙 패널에는 침대 위에 있는 두 인물이 등장합니다. 나는 한 침대 위에 두 인물을 함께 배치하고, 성교 또는 항문 성교를 하고 있게끔 만들고 싶었습니다. 그렇지만 내가 그 이미지에 대해 갖고 있던 감각의 강도를 그림에 구현하기 위해서 뭘 어떻게 해야 하는지는 알지 못했습니다. 나는 그저 그림을 우연에 맡겨서 이미지가 만들어지도록 시도하는 수밖에 없었습니다. 나는 성행위를 하고 있는 형태로 놓인 침대 위의 두 사람에 대한 감각을 응축한 이미지를 원했습니다. 그러나 나는 완전히 텅 빈 공간 안에 남겨졌고, 내가 항상 만드는 무계획적인 흔적에 전적으로 내맡겼습니다. 그러고 나서 그 주어진 형태에 노력을 기울였습니다. 내가 늘 분석해 보고자 했던 문제 중 하나는, 원하는 이미지가 비이성적으로 형성될 때 어떻게 만들어야 하는지를 알고 있을 때보다 이미지가 신경계에 보다 강하게 와 닿는 것처럼 보이는 이유에 대한 것입니다. 왜 이성적으로 작업하는 것보다 이런 방식으로 작업할 때 외관의 실재를 보다 격렬하게 만드는 것이 가능할까요? 아마도 제작이 보다 본능적으로 이루

251

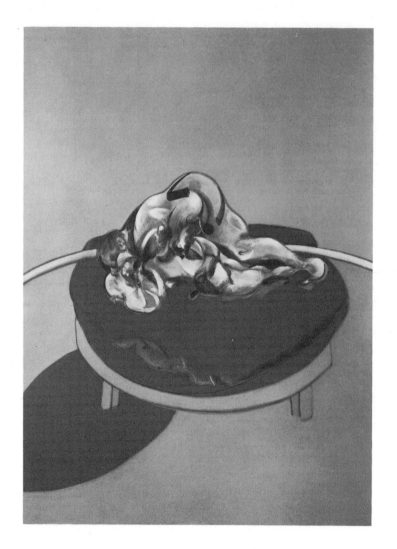

108. 작품 107의 중앙 패널

어질 때 이미지가 더 직접적이기 때문일 것입니다.

실베스터 그렇지만 자유롭고 본능적으로 행동할 필요성과 더불어, 당신이 말했듯이 비판적인 감각이 붙들어 줄 필요도 있습니다. 나는 모든 미술이 이해가 쉽지 않은 이 두 가지의 결합, 곧 자유롭게 놓아주는 것과 어느 지점에서 멈추어야 하는지를 알기 위해 충분히 거리를 두는 것, 이 양자의 결합에 놓여 있다고 생각합니다.

베이컨 내 경우에는 한 가지가 더 있습니다. 나는 아주 잘 정돈된 미술을 정말로 좋아합니다. 나이가 들면서 어떤 의미에서는 자유롭지만 보다 잘 정돈된 작품을 만들고자 노력한다고 생각합니다. 또다시 이 문제로 되돌아옵니다. 그렇지만 당신의 언급이 이 문제의 핵심이라고 생각합니다. 1958년에 휴스턴Houston에서 뒤샹이 했던 아주 훌륭한 강의가 있습니다.

실베스터 내가 맞혀 보겠습니다. 이것 아닙니까? "나타나는 모든 것에 대해서 미술가는 영매와 같은 역할을 합니다. 그는 시간과 공간을 초월한 미로에서 빈터로 향하는 출구를 찾습니다."

베이컨 뒤샹이 "영매"라는 단어를 쓰는 반면 당신은 "최면 상태"라고 말하죠.

실베스터 "만약 우리가 매체의 속성을 미술가에게 부여하려 한다면 우리는 그에게 자신이 무엇을 하고 있는지 또는 자신이 그 일을 왜 하는지에 대한 미학적 차원의 의식 상태를 허락하지 않아야 합니다. 작품의 예술적인 실행 과정에서 이루어지는 그의 모든 결

정은 순수한 본능에 달려 있고 말이나 글 또는 사고의 형태 등 어떠한 자기 분석으로도 바뀔 수 없습니다." 이후에 그는 이렇게 말합니다. "창조적인 활동에서 미술가는 의도로부터 전적으로 주관적인 반응의 사슬을 통해 실현으로 나아갑니다. 실현을 향한 그의 분투는 노력과 고통, 만족, 거부, 결정의 연속입니다. 또한 이는 적어도 미학적인 차원에서는 완벽히 자의식적일 수 없고 그래서도 안 됩니다."

베이컨 맞습니다. 자의식적일 수 없습니다. 자의식적이면 안 되는 것은 아닙니다. 다만 그럴 수 없는 것입니다.

실베스터 이것이 우리가 이야기하고 있는 문제를 해결하는 데 도움이 됩니까?

베이컨 꼭 그렇지는 않습니다. 큰 도움이 되지는 않습니다. 차이점이 있기 때문이죠. 뒤샹의 작품 대다수는 구상적이지만 나는 그가 구상의 상징을 만들었다고 생각합니다. 어떻게 보면 그는 일종의 20세기의 신화를 만들었다고 할 수 있습니다. 구상의 약호 略號라는 면에서 그렇습니다. 내가 개인적으로 하고 싶은 작업은 예를 들면 초상화를 그리는 것입니다. 초상화이지만 소위 이미지의 삽화적인 사실성과는 아무런 관계가 없는 작품 말입니다. 그 초상화는 대상과 다르게 제작되겠지만 외관을 제공해 줄 겁니다. 오늘날 그림의 수수께끼란 어떻게 외관이 만들어질 수 있는가의 문제라고 생각합니다. 나는 그 외관이 삽화로 그려질 수도 있고 사진으로 찍힐 수도 있다는 것을 압니다. 하지만

어떻게 하면 그림을 그리는 수수께끼 안에서 외관의 수수께끼를 알아챌 수 있도록 외관이 만들어질 수 있을까요? 그것이 바로 창작의 비논리적인 방식입니다. 즉 바라는 바를 시도하는 비논리적인 방법이 논리적인 결과를 낳을 것입니다. 나는 전적으로 비논리적인 방식을 통해 작품에 홀연히 외관을 만들 수 있기를 희망합니다. 하지만 그 외관은 완벽하게 사실적인 이미지, 즉 초상화의 경우에는 대상 인물임을 알아볼 수 있는 이미지가 될 것입니다.

실베스터 이렇게 말할 수 있을까요? 당신은 외관에 대해 용인된 기준에 가능한 한 규제받지 않는 외관의 이미지를 만들기 위해 노력하고 있습니다.

베이컨 아주 좋은 표현입니다. 거기서 한 걸음 더 나아가면 외관이란 무엇인가에 대한 거대한 문제 제기가 있습니다. 외관이 무엇인지 또는 무엇이어야 하는지에 대한 기준은 있지만 외관이 만들어질 수 있는 방법은 매우 불가사의하다는 점에는 의심의 여지가 없습니다. 얼마간의 우연적인 붓 자국을 통해 용인된 방식으로는 얻을 수 없는 생생함을 띠면서 돌연히 외관이 등장한다는 것을 알기 때문입니다. 나는 늘 우연이나 운을 통해 외관이 존재하되 그것과는 다른 형태로부터 다시 만들어질 수 있는 방법을 찾고 있습니다.

실베스터 다른 형태라는 것이 핵심이군요.

베이컨 그렇습니다. 만약 그 외관이 아무튼 성공한 듯 보인다면 그것

은 우리가 모르는 다른 형태가 그 외관에 전달한 일종의 어두움 때문이라 할 수 있습니다. 예를 들면 입을 모종의 방식으로 만들 수 있습니다. 그러니까 내 말은 때때로 일어나긴 하지만 어떻게 된 건지는 모른다는 뜻입니다. 얼굴 맞은편에 머리 전체에 난 구멍인 것처럼 입을 그릴 수 있습니다. 그렇지만 그것이 입과 유사할 수 있습니다. 그러나 초상화에 있어서 내가 꿈꾸는 이상은 소량의 물감을 집어 들고 캔버스를 향해 던지면 초상화가 거기에 생겨나는 것입니다.

실베스터 당신이 그러한 방식으로 그림이 그려진 것처럼 보이기를 바라는 이유를 이해할 수 있습니다. 하지만 실제로도 그렇게 하고 싶습니까?

베이컨 나는 아주 여러 번 시도했습니다. 하지만 결코 제대로 진행되지는 않았습니다. 나는 그림이 그와 같은 방식으로 생겨나기를 바랍니다. 잘 알다시피 다른 사람에게 당신의 방을 페인트로 칠하게 할 때 그 사람이 첫 붓질을 한 벽이 페인트 칠이 모두 끝난 벽보다 훨씬 흥미롭기 때문입니다. 내가 전통적인 방법을 사용하거나 사용하는 것처럼 보인다고 해도 나에게는 그런 방법이 이전에 작동했던 방식이나 본래 만들어졌던 목적과는 전혀 다른 방식으로 작동하기를 바랍니다. 나는 이른바 전위적인 기법을 시도하지 않습니다. 전위 예술과 관계가 있는 20세기의 미술가들 대부분은 새로운 기법을 만들어 내고 싶어 했습니다. 하지만 나는 결코 그렇지 않았습니다. 나는 전위 예술과는 전혀

무관한 것 같습니다. 전적으로 특수한 기법을 시도하고 만들어 낼 필요성을 전혀 느끼지 못했습니다. 기법을 바꾸고자 노력함으로써 자신에게 철저히 어떤 제한도 두지 않았던 유일한 사람이 뒤샹이라고 생각합니다. 그는 매우 성공적으로 기법을 바꾸었습니다. 전해 내려오는 기법을 사용하긴 하지만, 나는 그걸 이전에 만들어진 기법과는 전혀 다른 것으로 만들고자 노력하고 있습니다.

실베스터 　왜 전혀 다른 기법이 되기를 바랍니까?

베이컨 　나의 감각이 근본적으로 다르다고 생각하고 나의 감각에 최대한 가깝게 맞춘다면 이미지가 보다 탁월한 사실성을 지닐 수 있다고 생각하기 때문입니다.

실베스터 　당신은 하나의 완벽한 이미지를 그리는 일에 대한 집착을 갖고 있다고 말하곤 했습니다. 지금도 그런가요?

베이컨 　아니요. 이제는 아닙니다. 나이가 들면서 보다 다양한 영역을 다루고 싶어졌습니다. 나는 더 이상 그런 생각을 갖고 있지 않습니다. 아마도 죽을 때까지 계속 그림을 그리고 싶기 때문일 겁니다. 완전무결한 하나의 이미지를 그린다면 결코 더 이상 작업을 하지 않게 될 테니까요.

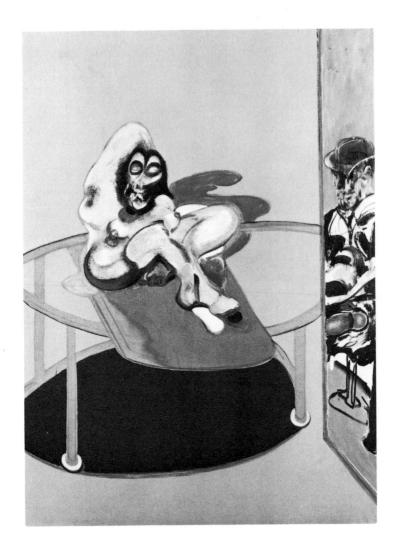

109. '거울 속에 형상이 있는 누드에 대한 습작', 1969년

7

삶의 질감

실베스터 최근 3~4년 동안 제작된 당신의 많은 작품들, 그중에서도 특히 누드화는 한동안 조각을 하고 싶었다는 당신의 이야기를 상기 시킵니다. 조각 작업에 대한 생각이 그림을 그리는 방식에 영향 을 미쳤다고 생각합니까?

베이컨 네, 그렇다고 볼 수 있습니다. 최근 몇 년 동안 조각에 대해 매 우 많이 생각하고 있었으니까요. 조각을 하고 싶을 때마다 그 림에서 더 잘해 낼 수 있을 것 같다는 느낌이 들어 한 번도 시도 하지는 않았지만 말입니다. 지금은 마음속에 담고 있는 조각을 다루는 회화 연작을 제작해서 그것이 어떻게 그림으로 구현되 는지를 살펴보기로 결심했습니다. 그런 다음에 실제로 조각을 시작할 수도 있을 겁니다.

실베스터 당신이 생각한 조각에 대해 설명해 줄 수 있습니까?

베이컨 일종의 구조물 위에 있는 조각을 생각했습니다. 그 구조물은 아 주 커서 조각이 그것을 따라 미끄러지듯 움직일 수 있고 사람들 이 원하는 대로 조각의 위치를 바꿀 수도 있습니다. 그 구조물 은 이미지만큼 중요하지는 않지만 이미지를 발생시키기 위해 존 재할 것입니다. 나는 그림에서 이미지를 이끌어 내기 위해 구조 물을 매우 자주 사용했습니다. 나는 조각에서 그것이 보다 통 렬하게 이미지를 촉발시킬 수 있을 것이라고 생각했습니다.

실베스터 그 구조물은 때때로 그림, 예를 들어 1952년에 그린 웅크리고 있는 남성의 누드화나 머이브리지의 사진에서 가져온 여성과 아 이를 그린 1965년의 작품에서 사용했던 난간과 같은 것입니까?

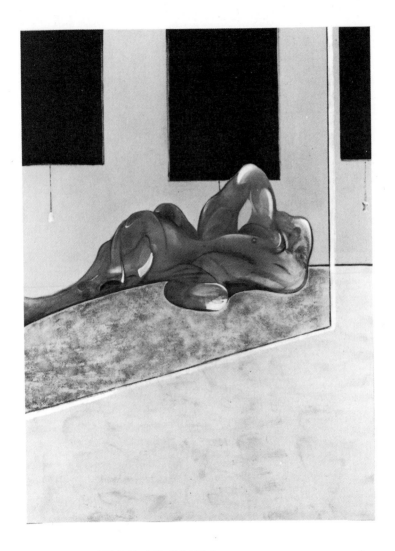

110. '거울 속에 누워 있는 형상', 1971년

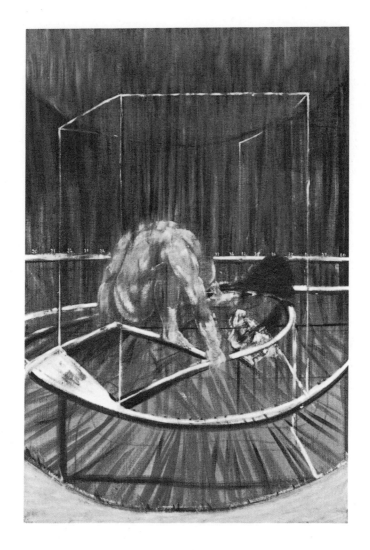

111. '웅크리고 있는 누드를 위한 습작', 1952년

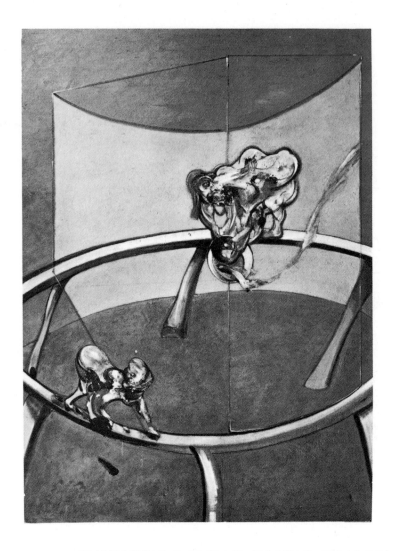

112. '머이브리지의 풍으로 - 물그릇을 비우고 있는 여인과 네 발로 기는 마비된 아이', 1965년

베이컨 맞습니다. 나는 고광택의 금속 소재로 된 난간을 생각했습니다. 그것은 홈이 파여 있어 이미지를 다른 위치에 고정할 수 있는 난간입니다.

실베스터 그 이미지의 색과 질감도 생각해 보았습니까?

베이컨 기술적인 측면에서 나보다 조각을 잘 이해하는 사람과 상의해 봐야겠지만 플라스틱 종류가 아니라 아주 얇은 청동으로 주조해야 될 것이라고 생각했습니다. 그 조각이 청동의 무게감을 갖길 원하기 때문입니다. 그리고 모래나 석회의 질감을 띠면서 일반적인 회반죽에 담갔다 꺼낸 것처럼 보이도록 살색의 회반죽을 칠하고 싶었습니다. 그러면 살과 고광택의 금속의 느낌을 얻게 되겠지요.

실베스터 어느 정도의 크기를 생각했습니까?

베이컨 구조물은 길처럼 아주 넓은 공간으로, 이미지는 그에 비해 상대적으로 작은 크기로 상상해 보았습니다. 그 이미지는 벌거벗은 인물들일 테지만 단순히 벌거벗은 인물들은 아닙니다. 그 인물들은 혼자이든 쌍을 이루든 간에 각기 다른 자세를 취하는 매우 잘 정돈된 이미지입니다. 이 조각 작업을 하든 하지 않든, 나는 분명코 그림 작업은 시도할 것입니다. 만약 그림에서 성공한다면 조각으로도 만들어 볼 수 있겠지요. 그림은 캔버스 뒷면에 그릴 생각입니다. 그러면 그 이미지가 공간에 놓일 때 어떻게 보일지에 대한 환영을 얼마간 제공해 줄 겁니다.

실베스터 '십자가 책형의 발치에 있는 형상을 위한 세 개의 습작'_(작품 31)은

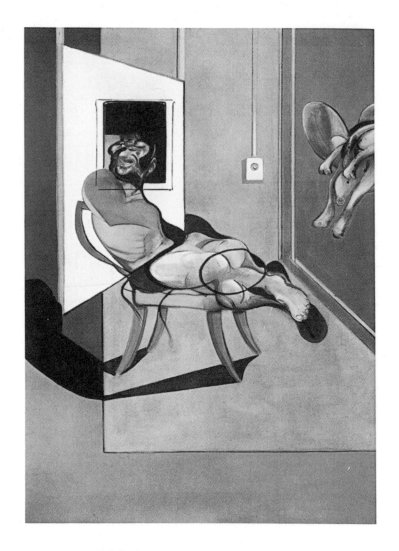

113. '앉아 있는 인물', 1974년

조각으로 복제가 거의 가능할 만큼 윤곽이 매우 뚜렷한 조형적 형태를 보여 줍니다.

베이컨 나는 그 형상들을 에우메니데스로 생각했습니다. 당시 나는 십자가 책형의 전체 장면을 상상했었는데, 그 형상들을 십자가 발치에 있는 일반적인 인물들 대신 배치할 예정이었습니다. 십자가 주변을 둘러싼 구조물에 그것들을 올려놓으려 했지요. 십자가는 들어 올리고 십자가 위의 이미지는 주변에 놓인 그 형상들과 함께 중앙에 놓을 계획이었습니다. 그러나 결국 그 작업은 하지 못했고 시도로만 그쳤지요.

실베스터 방에서 창을 마주 보고 앉은 남자의 형상을 그린 최근작이 있습니다. 창문 밖에는 환영과 같은 형상이 있는데, 당신은 이것 역시 에우메니데스의 재현이라고 말했습니다. 이 환영은 1944년 작품의 에우메니데스처럼 순전히 조각적으로 보입니다. 이 그림 속 남자의 형상 또는 3년 전에 그린 그림에서 블라인드를 배경으로 비스듬히 누워 있는 형상(작품 110)은 현재의 전형적인 방식이라 할 수 있는 조각적인 경향의 인상을 풍깁니다. 물론 그 방식이 이제는 보다 복잡해졌습니다. 이제는 윤곽이 뚜렷한 조각적 형태를 만들 때, 여러 가지 암시와 모호함을 낳는 물감의 뉘앙스를 통해 제한되기 때문입니다. 그럼에도 불구하고 그 형상들은 매우 명확한 조형성을 띱니다.

베이컨 조각에 대한 생각을 거치면서 이제는 조각에 대한 시도와는 완전히 별개로 그림 자체를 보다 더 조각적으로 만들고 싶습니다.

114

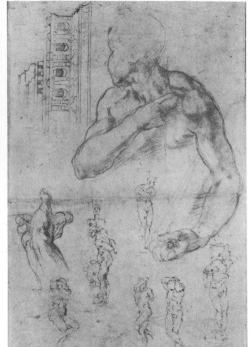

115

114. '회화', 1950년
115. 미켈란젤로의 습작 종이, 1511년과 1513년

나는 그 이미지 속에서 입과 눈, 귀가 그림에서 활용될 수 있는 방법을 봅니다. 그림 안에서 그것들은 전적으로 비이성적이지만 보다 사실적인 방식으로 존재합니다. 그러나 조각에서는 어떻게 구현될 수 있는지를 깨닫는 데까지는 나아가지 못했습니다. 어쩌면 그 문제로 돌아갈 수도 있을 겁니다. 나는 항상 계속해서 생겨나는 이미지들을 봅니다. 그 이미지들은 갈수록 보다 잘 정돈되고 인체에 보다 더 기초를 두면서도 한층 더 진척된 형상화를 보여줍니다. 나는 초상화를 보다 조각적으로 만들고 싶습니다. 작품을 훌륭한 이미지이면서 동시에 훌륭한 초상화로 만들 수 있다고 생각하기 때문입니다.

실베스터 훌륭한 이미지를 조각과 결부시키는 점이 매우 흥미롭군요. 당신이 지닌 이집트 조각에 대한 애정으로 되돌아가는 듯 보입니다.

베이컨 그럴지도 모릅니다. 나는 인간이 지금까지 만든 가장 뛰어난 이미지는 조각 작품에 있다고 생각합니다. 나는 뛰어난 이집트 조각 몇 점과 그리스 조각을 떠올리고 있습니다. 예를 들어 대영박물관British Museum의 엘긴 마블스Elgin Marbles(영국인 엘긴이 아테네의 파르테논 신전에서 떼어 간 대리석 조각과 건축물의 일부로 영국 정부가 구입하여 대영 박물관에 소장하고 있다 – 옮긴이)는 내게 늘 매우 중요합니다. 하지만 그것들이 파편이기 때문에 중요한 건지, 전체를 본다면 파편으로 볼 때처럼 감동적일지 여부는 모르겠습니다. 그리고 나는 늘 미켈란젤로 부오나로티Michelangelo Buonarroti를 생

116

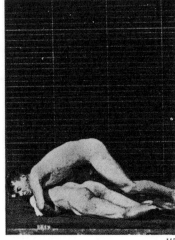

117

116. '침대 위의 인물들에 대한 세 개의 습작', 1972년
117. 에드워드 머이브리지, 《동작 중인 인간의 형상》 속 사진, 1887년

각합니다. 내가 형태를 생각하는 데 있어서 그는 언제나 매우 중요했습니다. 그의 모든 작품에 대해 깊이 경탄하긴 하지만 내가 가장 좋아하는 작품은 드로잉입니다. 나에게 그는 최고까지는 아니라 해도 단연 가장 훌륭한 소묘화가 중 한 사람입니다.

실베스터 나는 1950년부터 당신의 많은 누드 형상들을 보며 적이도 당신의 마음 한구석에 미켈란젤로의 특정 작품의 이미지가 남자 형상의 원형으로 자리잡고 있을 것이라고 종종 추측해 왔습니다. 내 추측이 맞나요?

베이컨 사실 내 마음속에는 미켈란젤로와 머이브리지가 함께 섞여 있습니다. 따라서 아마도 머이브리지로부터는 자세를, 미켈란젤로로부터는 형태의 풍부함과 웅장함을 배웠을 것입니다. 머이브리지와 미켈란젤로의 영향을 각각 구분하기란 매우 어렵습니다. 하지만 내 작품의 형상 중 대다수가 남성 누드에서 유래하기 때문에 미켈란젤로가 조형 예술에서 가장 육감적인 남성 누드를 만들었다는 사실로부터 영향을 받은 것은 확실합니다.

실베스터 미켈란젤로의 뒤얽혀 있는 형상의 특정 이미지가 당신의 작품 속 성교하고 있는 형상에 영향을 미쳤다고 봅니까?

베이컨 글쎄요. 그 이미지들은 머이브리지의 레슬링 선수 사진에서 가져온 경우가 많습니다. 그 사진들 중 일부는 현미경으로 보지 않는 이상 성교의 형태로 보입니다. 사실 나는 하나의 형상을 그릴 때에도 그 레슬링 선수들의 이미지를 종종 사용합니다. 함께 있는 두 사람의 사진은 한 사람을 찍은 사진에는 없는 농밀

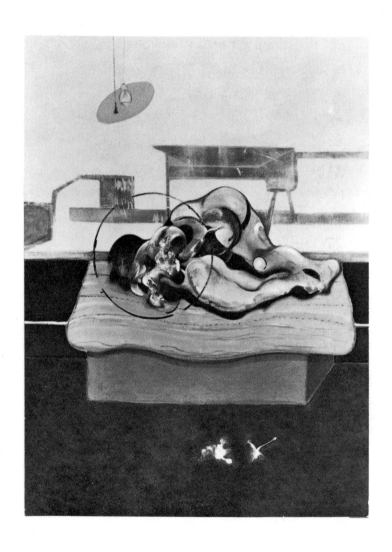

118. 작품 116의 중앙 패널

한 뉘앙스를 갖고 있다는 것을 알기 때문입니다. 하지만 머이브리시의 사진만 보지는 않습니다. 나는 늘 축구 선수나 복싱 선수 등을 찍은 다양한 잡지 속 사진들을 봅니다. 특히 복싱 선수들의 사진을 눈여겨보죠. 또한 동물 사진도 늘 봅니다. 인간의 움직임을 다루는 나의 이미지에서는 동물의 움직임과 인간의 움직임이 끊임없이 연결되기 때문입니다.

실베스터 누드는 동시에 특정 인물의 외관과도 밀접한 관계가 있나요? 어느 정도는 누드를 인체 초상화로 볼 수 있습니까?

베이컨 그것은 복잡한 문제입니다. 나는 내가 알고 있는 사람들의 몸을 무척 자주 생각합니다. 내게 특별히 영향을 미친 몸의 윤곽선을 떠올립니다. 그런 다음 그 몸은 때때로 머이브리지의 사진 속 몸과 결합됩니다. 나는 머이브리지의 사진 속 몸을 내가 알고 있는 몸의 형태로 조정합니다. 하지만 나의 경우에 그것은 늘 이미지의 분열 또는 왜곡을 통해 특정한 몸의 외관으로 향하는 모호한 방법이 됩니다. 내가 외관을 발생시키고자 노력하는 방식은 늘 어떤 외관이냐의 문제를 낳습니다. 오래 작업할수록 어떤 외관인지, 소위 외관이라는 것을 또 다른 매체로 어떻게 만들 수 있는지에 대한 의문이 더 깊어집니다. 보고 있는 외관의 등가물을 얻기 위해서는 언제 어느 때고 색과 형태를 응결하는 마법과 같은 순간이 필요합니다. 외관은 잠시 동안만 그 상태로 고정되기 때문입니다. 이내 당신은 눈을 깜빡이거나 머리를 살짝 돌릴 수 있고, 다시 바라보면 그 외관은 이미 변해 있

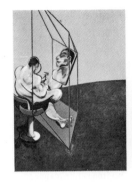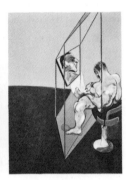

119. '남자의 등에 대한 세 개의 습작', 1970년

습니다. 다시 말해 외관은 끊임없이 변합니다. 조각에서는 이 문제가 훨씬 더 첨예하다고 할 수 있습니다. 다루는 재료가 유화 물감만큼 유동적이지 않기 때문이죠. 그리고 이것은 또 다른 어려움을 더합니다. 이 추가적인 어려움이 종종 문제의 해결을 보다 까다롭게 만드는 원인이 됩니다. 실제로 제작하는 과정상의 어려움이기 때문입니다.

실베스터 내가 보기에 당신은 대단히 특수한 난제에 직면했던 것 같습니다. 그 문제는 형태는 매우 정확하면서도 동시에 모호해야 한다는 당신의 바람과 관계가 있을 것입니다. 1944년에 제작한 삼면화의 경우 매우 명확하고 간결한 형태, 이를테면 깎아 만든 듯한 형태를 위해 매우 밝은 색의 바탕을 사용했고 그것은 전체적으로 일관성이 있었습니다.(작품 31) 이후에 형태를 처리하는 방식은 회화적으로 변했고 더불어 배경이 보다 부드러워지고 색조의 효과가 두드러지면서 종종 커튼이 드리워졌습니다. 이 역시 전체적으로 일관성이 있었죠. 그러나 그 뒤에 당신은 커튼을 제거하고 형태의 회화적 처리와 점점 더 뒤범벅이 되는 물감을 명확하고 평면적이며 밝은색의 바탕과 결합함으로써 상반되는 두 규약을 강렬하게 병치했습니다.

베이컨 나는 점차 이미지를 보다 간결하면서도 복잡하게 만들고 싶었습니다. 그건 배경이 매우 통일성이 있고 분명할 때 더 완벽하게 이루어질 수 있지요. 아마도 이런 이유로 이미지가 분명하게 드러날 수 있는 매우 또렷한 배경을 사용했던 것이라고 생각합니다.

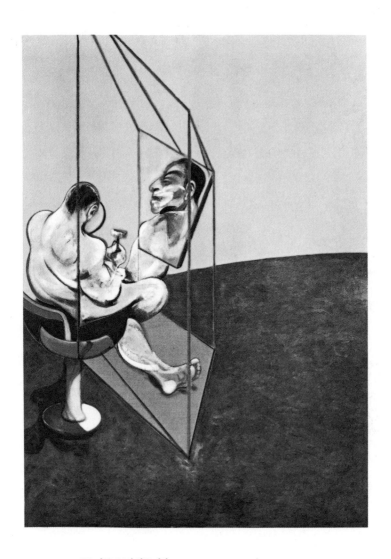

120. 작품 119의 왼쪽 패널

실베스터	나로서는 회화적인 이미지와 선명하고 고른 바탕 간의 모순을 해결하고자 노력했던 다른 화가의 경우를 떠올릴 수 없습니다.
베이컨	그건 아마도 내가 편안한 분위기를 싫어하기 때문일 겁니다. 회화적인 그림은 너무 편안한 배경을 지니고 있다고 생각합니다. 나는 매우 삭막한 배경의 내밀한 이미지를 좋아합니다. 나는 이미지를 실내나 집으로부터 떼어 내어 고립시키기를 원합니다.
실베스터	운 또는 우연에 대한 긴 논의로 다시 돌아가 보죠. 계속해서 두 가지 생각이 듭니다. 하나는 당신이 말한, 이른바 우연적으로 보이는 그림에 대한 당신의 반감이고, 다른 하나는 우연에 의해 생겨난 이미지가 의지에 의해 생겨난 이미지보다 모종의 필연성을 더 지닐 것 같다는 당신의 믿음입니다. 이미지가 우연에 의해 생겨날수록 보다 필연적으로 보일 거라고 생각하는 이유는 무엇입니까?
베이컨	그 경우 이미지는 방해를 받지 않고, 더 생생해 보입니다. 우연에 의해 생겨난 형태의 이음새가 보다 유기적으로, 보다 필연적으로 작동하는 것 같습니다.
실베스터	방해의 결여. 이것이 실마리입니까?
베이컨	네, 그렇습니다. 의지가 본능에 의해 억제됩니다.
실베스터	우연이 작동하는 중에 보다 깊은 특성이 전달된다는 말인가요?
베이컨	그렇습니다. 하지만 그런 일은 필연적으로 일어난다는, 즉 두뇌가 이미지의 필연성을 방해하는 일 없이 일어난다는 이야기이기도 합니다. 그 이미지는 우리가 무의식이라고 부르는 것으로부

터 그 주위에 고정된 무의식의 거품과 함께 곧장 밀려오는 듯 보입니다. 이것이 바로 그 이미지가 지닌 생생함입니다.

실베스터　당신은 종종 가장 유익한 우연은 그림을 어떤 식으로 계속 진행해 나가야 할지에 대해 극도로 절망하는 순간에 발생하는 경향이 있다고 말합니다. 한편 언젠가 의식의 작용이 순조롭게 진행되는 날에는 우연의 작용 역시 순조롭게 진행되는지를 물었을 때, 당신은 그렇다고 대답했습니다. 물론 다른 언급들과 양립 불가능한 언급은 아닙니다. 그렇지만 좀 더 자세하게 설명해 줄 수 있습니까?

베이컨　시작한 작업이 아주 순조롭게 진행되는 때가 있습니다. 그러나 그런 일은 자주 일어나지 않고 오래 지속되지도 않죠. 이것이 좌절과 절망으로부터 무언가가 발생하는 때보다 확실히 조금이라도 더 나은 경우인지는 모르겠습니다. 나는 작업이 형편없이 진행될 때 그리고 있던 이미지에 물감을 칠해 엉망으로 만드는 방법을 통해서 보다 자유로워질 수도 있을 것이라고 생각합니다. 순조롭게 진행될 때보다 훨씬 더 자유분방하게 작업을 할 수 있습니다. 따라서 나는 절망이 보다 유익하다고 생각합니다. 절망으로 인해 더 큰 위험을 감수하고 보다 과감한 방식으로 이미지를 만들 수 있기 때문입니다.

실베스터　그림을 그리는 행위의 절반은 당신이 쉽게 할 수 있는 일을 방해하는 것이라고 당신은 말했습니다. 당신이 쉽게 할 수 있어서 방해하길 바라는 일이란 무엇입니까?

베이컨 나는 자리에 앉아서 당신의 사실적인 초상화를 아주 손쉽게 그릴 수 있습니다. 그러므로 내가 항상 방해하는 것은 정확한 사실성입니다. 나는 그것이 지루하다고 생각합니다.

실베스터 붓으로 만든 흔적도 물감을 던지거나 헝겊을 문지르는 작업처럼 방해할 수 있다고 생각합니다.

베이컨 물론입니다. 유동적인 유화 물감의 경우 작업하는 동안 이미지가 계속 변합니다. 물감은 다른 물감을 덮어 버리거나 훼손하죠. 나는 대부분의 사람들이 유화 물감을 다루는 일이 실제로 얼마나 신비로운지를 제대로 이해하고 있다고 생각하지 않습니다. 붓을 이 방향이 아닌 저 방향으로 움직이는 것은, 아무리 무의식적인 움직임이라 해도 이미지가 함축하는 의미를 완전히 바꾸어버립니다. 그러나 그건 눈앞에서 벌어져야만 이해할 수 있는 일이죠. 붓의 한쪽 면을 또 다른 색으로 채우고 그 붓을 누르면 우연적으로 다른 흔적들에 반향을 일으키는 흔적이 만들어집니다. 그리고 이미지의 심화로 이어집니다. 이것은 우연과 비판 능력 사이의 힘겨루기에 대한 끊임없는 질문이라 할 수 있습니다. 내가 우연이라고 부르는 것이 다른 것에 비해 더욱 실제적이고 이미지에 보다 충실한 흔적을 줄 수도 있지만 그걸 선택할 수 있는 것은 오로지 비판적인 감각뿐이기 때문입니다. 따라서 비판 능력은 반무의식적인 또는 매우 무의식적인 조종과 동시에 작동합니다. 어쨌든 작동을 한다면 말이죠.

실베스터 우연에 맡기는 태도가 당신의 생활방식 전반에 스며 있는 듯 보

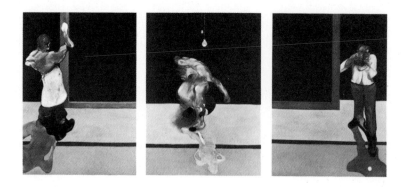

121. '삼면화 - 1974년 3월'

입니다. 한 가지 예를 들자면 돈에 대한 당신의 태도에서 아주 분명하게 드러납니다. 내가 당신을 처음 알았을 때 당신은 그림으로 그리 많은 돈을 벌지 못했습니다. 설령 그림을 팔았더라도 당신은 눈앞의 모든 사람들을 위해 샴페인과 캐비아를 샀을 겁니다. 당신은 결코 주저하는 법이 없었죠. 늘 신중함과는 거리가 멀었습니다.

베이컨 그것은 나의 욕심 때문입니다. 나는 삶에 대한 욕심이 많고 미술가로서도 욕심이 많습니다. 우연이 나의 논리적 계산을 크게 뛰어넘어 내게 가져다줄 수 있기를 소망하는 것에 대해서도 욕심이 많습니다. 어느 정도는 나의 욕심이 나로 하여금 우연에 따라 살게 만들었다고 할 수 있습니다. 음식에 대한 욕심, 술에 대한 욕심, 좋아하는 사람들과 함께 있고자 하는 욕심, 벌어지는 일이 가져다주는 흥분에 대한 욕심 말입니다. (나의) 작업에도 적용됩니다. 그렇지만 나는 길을 건널 때 양쪽 모두를 살핍니다. 삶에 대한 욕심으로 인해 일부 사람들처럼 죽음과 부딪쳐 보려는 방식으로 우연을 놓고 장난치지는 않습니다. 삶은 짧고, 내가 움직이고 보고 느낄 수 있는 한 삶이 계속 유지되기를 바라기 때문입니다.

실베스터 룰렛에 대한 당신의 취향이 러시안룰렛(회전식 연발 권총에 하나의 총알만 넣고 머리에 총을 겨누어 방아쇠를 당기는 목숨을 건 게임 – 옮긴이)으로 확대되지는 않았군요.

베이컨 네. 할 수 있다면 내가 원하는 일을 하는 것이 삶이기 때문입니

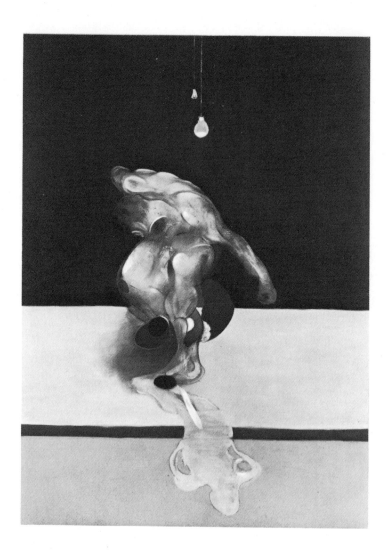

122. 작품 121의 중앙 패널

다. 일전에 한 사람이 내게 니콜라 드 스탈Nicolas de Staël에 대해 이야기해 주었습니다. 그는 러시안룰렛에 집착했고 밤에는 종종 엄청난 속도로 절벽 위의 도로를 역주행하곤 했습니다. 사고를 피할 수 있는지 여부를 알아보기 위해 일부러 그랬던 거죠. 나는 그가 어떻게 죽었는지 압니다. 그는 절망감으로 자살했습니다. 내게 러시안룰렛의 개념은 무익합니다. 또한 나는 그런 용기를 갖고 있지도 않아요. 분명 물리적인 위험은 매우 신 나는 일일 수 있겠죠. 하지만 나는 너무 겁이 많아 그런 위험을 자초할 수 없습니다. 허영심에 들떴다고도 할 수 있겠지만 나는 계속 살고 싶고, 내 작품을 보다 훌륭하게 만들고 싶기 때문에 나는 살아야 하고 존재해야 합니다.

실베스터 가진 돈이 얼마 없는데도 버는 대로 돈을 썼을 때 한동안 궁핍했습니까? 아니면 항상 도움을 주는 무언가가 있었나요?

베이컨 나는 종종 나에게 도움이 될 수 있도록 상황을 조종했습니다. 나는 항상 어떻게든 그럭저럭 살아가는 재주가 있는 사람인 것 같습니다. 훔친다든가 하는 경우라 해도 도덕적 가책 같은 건 느끼지 않습니다. 나는 이것이 극단적으로 이기적인 태도라고 생각합니다. 붙잡혀서 감옥에 갇히는 것은 불쾌한 일이겠지만 나는 훔치는 행위 자체에 대해서는 아무런 느낌이 없습니다. 지금은 돈을 벌고 있기 때문에 밖으로 나가 훔치는 행위는 어리석은 방종일 것입니다. 그렇지만 가진 돈이 없을 때에는 종종 내가 구할 수 있는 것을 탈취하곤 했습니다.

실베스터 충동을 따르고 결과를 받아들이며 안전을 무시하는 것은 당신
 의 행동 방식이 아니라는 인상을 받습니다. 그런데 이는 사회에
 대한 당신의 시각을 지배하는 선입견이기도 합니다. 당신은 복
 지국가의 개념이 특정한 안전에 대한 보장과 더불어 일종의 삶
 의 왜곡으로 보인다고 이야기합니다.

베이컨 요람에서 무덤까지 국가의 보살핌을 받는다면 삶이 지루해질
 거라고 생각합니다. 하지만 이렇게 말하는 것은 내가 도덕적인
 빈곤을 경험해 본 적이 없다는 사실과 관련이 있을지도 모릅니
 다. 일생 동안 모든 것에 대해 돌봄을 받는 것보다 더 지루한
 일을 나는 생각해 낼 수 없습니다. 하지만 사람들은 복지를 기
 대하고 그것이 자신의 권리라고 생각하는 것 같습니다. 사람들
 이 삶에 대해 그와 같은 태도를 가질 때 창조적인 본능이 축소
 된다고 생각합니다. 나는 그렇게 확신하지만 증명할 수는 없습
 니다. 그 이유를 이해하기란 어려운 일입니다. 하지만 나는 결
 코 사람들이 어떠한 보장을 받아야 한다고 믿지 않고, 어떤 것
 도 유지되기를 기대하지 않습니다.

실베스터 당신은 복지를 일종의 삶의 왜곡이라고 생각합니까? 사람들이
 안전을 추구하는 것이 일종의 삶의 왜곡이자 그 잠재적 가능성
 이라고 생각합니까?

베이컨 복지는 삶에 대한 절망, 존재에 대한 절망의 반대입니다. 결국
 존재란 어떻게 보면 진부한 것이기 때문에 돌봄을 받으며 잊히
 기보다는 존재의 위대함을 시도하고 만들어 나가는 편이 낫습

니다.

실베스터 분명 정치는 기본적으로 개인의 자유와 사회 정의 사이의 충돌을 다룹니다. 당신은 개인의 자유가 사회 정의보다 훨씬 더 중요하다고 생각하죠. 사회적 불평등을 볼 때 불안해지지는 않습니까?

베이컨 나는 그것이 삶의 질감이라고 생각합니다. 모든 삶은 전적으로 인위적이라고 말할 수도 있겠지만, 소위 사회 정의는 삶을 무의미하게 인위적으로 만든다고 생각합니다.

실베스터 사회적 불평등의 결과로 일부 사람들이 견뎌야 하는 고통이 당신의 마음을 혼란스럽게 만들지는 않습니까?

베이컨 아니요. 그와 같은 사회적 불평등이 나를 불안하게 만들지 않는다고 말할 때 나는 어떤 면에서는 그것을 대단히 의식합니다. 내가 어느 정도 부가 축적된 나라에서 살고 있기 때문에 고질적인 극심한 빈곤이 존재하는 나라에 대해서 이야기하기란 어렵다고 생각합니다. 극빈국의 사람들이 도움을 받아 가난과 전반적인 절망으로부터 벗어날 수 있는 수준에서 살아가는 것은 분명히 가능한 일입니다. 하지만 나는 사람들이 고통을 겪는다는 사실로 인해 마음이 상하지는 않습니다. 훌륭한 예술이란 사람들의 고통과 사람들 사이의 차이의 산물이지 평등주의의 산물은 아니라고 생각하니까요.

실베스터 그렇다면 사회를 판단하는 기준은 "최대 다수의 최대 행복"과 같은 것이 아니라 훌륭한 예술을 낳을 수 있는 잠재력이라는

말인가요?

베이컨 행복한 사회를 어느 누가 기억하고 신경 쓸까요? 수백 년이 지난 다음에 사람들이 생각하는 것은 한 사회가 남긴 유산입니다. 아주 완벽한 나머지 그 완전한 평등함으로 기억될 사회가 등장할 수도 있다고 봅니다. 하지만 아직까지 그런 사회는 등장하지 않았습니다. 지금까지 사람들은 한 사회를 그 사회가 창조해 낸 것을 통해 기억합니다.

8

나는 내 얼굴이 싫다

베이컨 이전에 나눈 대화에서 삽화가 아닌 것으로부터 외관을 만들어 낼 가능성에 대해 이야기했을 때 내가 너무 지나쳤던 것 같습니다. 이미지가 비이성적인 흔적으로 구성되기를 바라는 이론상의 열망에도 불구하고 머리와 얼굴의 특정 부분을 만들기 위해서는 어쩔 수 없이 삽화가 이미지 안에 들어와야 하기 때문입니다. 만약 그 부분을 생략한다면 그저 추상적인 디자인만을 만들게 될 것입니다. 내가 자주 이야기했던 것은 아마도 실현이 불가능한 나만의 특별한 이론이었다고 생각합니다. 물론 나는 귀나 눈 등을 작품에 포함시킵니다. 하지만 그것들을 가능한 한 비이성적으로 포함시키고 싶습니다. 비이성성을 주장하는 유일한 이유는 그것이 생길 경우 그저 자리에 앉아서 외관을 삽화로 그리는 것보다 훨씬 더 강한 이미지의 힘을 가져다주기 때문입니다. 앉아서 외관을 삽화로 그리는 것은 전 세계에서 미술을 배우는 수백만 명의 학생들 모두가 할 수 있는 일입니다. 그렇지만 내 의견이 매우 극단적이고 실현 불가능한 이론이라는 점을 인정합니다.

실베스터 그럼에도 불구하고 당신이 그러한 관점에서 생각하는 것은 매우 중요합니다.

베이컨 물론입니다. 그것이 내가 그림을 계속해서 그리는 이유 중 하나입니다. 그 생각이 머리에서 떠나지 않기 때문이죠.

실베스터 그 문제에 대해 생각해 보면, 다르지만 불가사의하게도 유사한 이미지를 만드는 것은 비록 그 형식은 다르다 해도 미술가들이

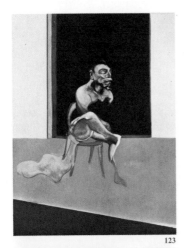

123

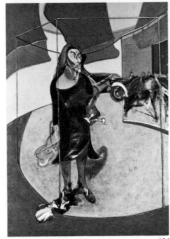

124

123. 작품 89의 왼쪽 패널
124. '소호 거리에 서 있는 이사벨 로스돈의 초상화', 1967년

종종 염두에 두는 목표입니다. 대상을 그 자체와 보다 유사하게 만들기 위해서 대단히 근본적으로 변형시킨다는 개념은 여러 가지 형태를 띱니다. 그렇지만 그것은 미술에서 매우 일반적인 목표입니다.

베이컨 　이룰 수 있기만 하다면 그것은 거의 마법을 부리는 것과 같기 때문에 일반적인 목표인 것입니다.

실베스터 　당신이 좋아하는 거리의 로스돈을 그린 초상화는 명확한 삽화적 흔적과 매우 암시적이고 비이성적인 흔적이 성공적으로 결합한 경우이지 않습니까? 일부 흔적들은 삽화의 목적을, 일부 흔적들은 비이성성의 목적을 충족시킵니다.

베이컨 　그렇습니다. 그 작품은 분명 당신이 말한 것처럼 그 두 가지의 결합입니다.

실베스터 　초상화처럼 구체적인 경우에도 그것이 다른 무엇이 되는 일이 정말로 가능한가요?

베이컨 　누군가가 그 문제를 해결할 때까지는 불가능할 것입니다.

실베스터 　초상화에서 물감이 아주 생생하고 강렬한 방식으로 작업이 진행될 때 그와 동시에 대상 인물과의 유사성을 잃는 경향이 있다는 것을 종종 발견합니까?

베이컨 　그런 일은 자주 일어납니다.

실베스터 　그 경우 삽화적인 요소를 강화함으로써 그 작업을 후퇴시키고 싶습니까?

베이컨 　아니요. 그저 그 작품을 잃는다고 생각합니다. 작업을 진행하

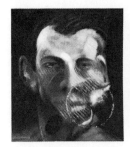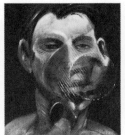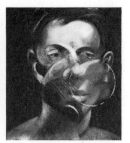

125. '초상화를 위한 세 개의 습작', 1975년

면서 그 모든 과정을 사진으로 찍는다면 흥미로울 것 같습니다. 작업이 매 순간 변하기 때문인데, 사진을 통해 잃은 것과 얻은 것을 볼 수 있을 겁니다.

실베스터 　당신은 최근에 꽤 여러 점의 자화상을 그렸습니다. 이전에 비해 훨씬 많은 수량이죠?

베이컨 　나는 많은 수의 자화상을 그렸습니다. 사실 내 주위의 사람들이 떼 지어 죽어 가고 있어서 나 자신을 제외하고는 그림으로 그릴 만한 사람들이 남지 않았기 때문입니다. 다행히 매우 뛰어난 외모의 두 사람이 나타났습니다. 둘 다 과거에 알았던 사람들이죠. 그들은 모두 아주 좋은 소재가 됩니다. 나는 내 얼굴을 매우 싫어합니다. 내게 그릴 만한 다른 사람이 없었기 때문에 자화상을 그렸던 것입니다. 그러나 이제는 그만둘 겁니다.

실베스터 　죽은 사람의 초상화를 그리는 것은 좋아하지 않습니까?

베이컨 　그건 다소 어리석은 일이라고 생각합니다. 결국 그 사람들은 화장되지 않았다면 썩어 없어졌을 겁니다. 그들의 살이 썩어 버리기 때문입니다. 사람이 죽으면 그에 대한 기억은 남지만 그를 데려올 수는 없습니다. 나는 화장에 반대합니다. 수천 년 뒤에도 세상이 여전히 존재한다면 땅에서 발굴해 낼 사람이 없을 경우 따분할 테니까요.

실베스터 　초상화를 그릴 때 모델에 대한 당신의 느낌이나 모델이 느끼고 있는 바에 대해 무언가를 이야기하려 한다는 것을 자각합니까? 아니면 단지 모델의 외관에 대해서만 생각하나요?

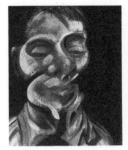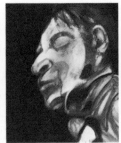

126

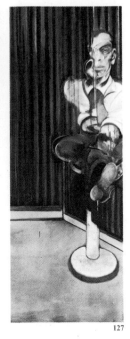

127

126. '자화상을 위한 두 개의 습작', 1972년
127. '난쟁이의 초상화', 1975년

베이컨	만드는 모든 형태가 의미를 함축하고 있습니다. 그래서 누군가를 그림으로 그릴 때 그 대상의 외관뿐만 아니라 그 사람이 나에게 영향을 미치는 방식에도 가까이 다가가고자 노력하게 됩니다. 모든 형태가 의미를 지니고 있으니까요.
실베스터	감각적인 의미의 함축인가요?
베이컨	그렇습니다.
실베스터	형태를 그릴 때 그 의미를 자각합니까?
베이컨	네.
실베스터	그 의미는 공격적일 수도, 부드러울 수도, 또 다른 성격을 띨 수도 있겠죠?
베이컨	그렇습니다.
실베스터	자화상을 그릴 때의 접근 방식은 다른 사람을 그릴 때와는 전혀 다릅니까?
베이컨	아닙니다. 훌륭한 골격 구조를 좋아하기 때문에 외모가 뛰어난 사람을 선호한다는 점을 제외하면 동일합니다. 나는 내 얼굴을 혐오하지만, 다만 다른 모델이 없기 때문에 계속해서 그리는 겁니다. 이렇게 말하는 게 맞겠군요⋯⋯. 장 콕토Jean Cocteau의 멋진 말 중 하나는 "날마다 나는 거울 속에서 죽음이 작동하는 것을 본다"입니다. 이것이 바로 자화상을 그리는 과정에서 일어나는 일입니다.
실베스터	당신에게도 죽음이 닥친다는 것을 언제 깨달았습니까?
베이컨	열일곱 살 때 깨달았습니다. 나는 그 순간을 아주 분명하게 기

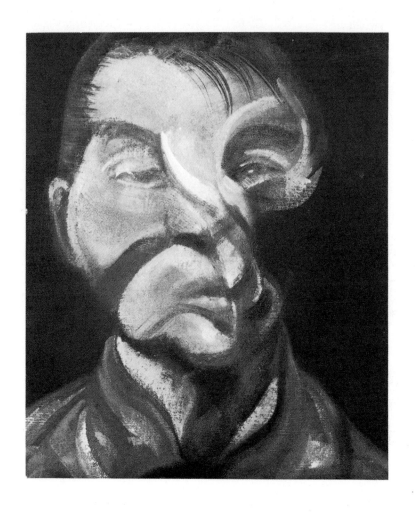

128. '자화상', 1972년

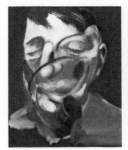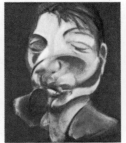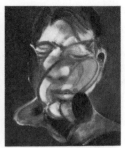

129. '자화상을 위한 세 개의 습작', 1974년

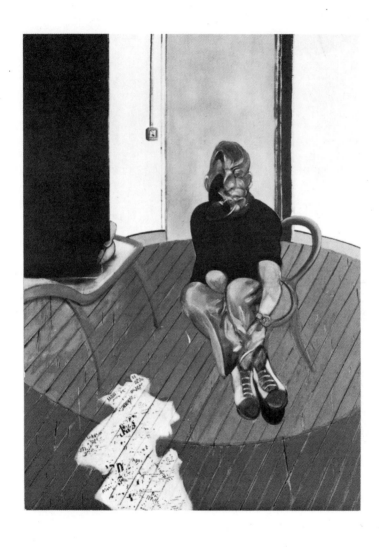

130. '자화상', 1973년

억합니다. 길에서 개의 배설물을 보았을 때였는데, 죽음이 거기에 있다는 것을 그리고 그것이 바로 삶이란 것을 불현듯 깨달았습니다. 나는 벽 위의 파리처럼 잠시 동안 세상에 존재하다가 쫓겨난다는 사실을 받아들일 때까지 그로 인해 몇 달간 괴로워했습니다.

실베스터 당신은 종종 〈리어 왕King Lear〉 속 글로스터Gloucester 백작의 대사를 인용합니다. "신들이 우리 인간을 대하는 것은 장난꾸러기 아이들이 파리를 대하는 것과 같다. 신들은 우리를 유희 삼아 죽인다." 애드거Edgar의 대사인 "신은 공정하다. 우리의 쾌락을 가지고 우리를 벌하는 도구로 삼는다"를 인용하는 것은 들은 적이 없습니다. 당신은 첫 번째 어구가 자신의 인생관과 동일하다고 간주하는 것 같습니다.

베이컨 나는 삶이 무의미하다고 생각합니다. 그렇지만 우리는 사는 동안 삶에 의미를 부여합니다. 그런 태도 자체가 사실 무의미함에도 불구하고 우리는 사는 동안 삶에 의미를 부여하는 특정한 태도를 만듭니다.

실베스터 어떤 의미 말입니까?

베이컨 그날그날 살아가기 위한 방법을 말합니다.

실베스터 삶의 목적 말입니까?

베이컨 무無를 위한 목적이라고 할 수 있겠죠.

실베스터 삶은 궁극적으로 무가치하다는 느낌에도 불구하고 사람은 자신이 믿는 무언가를 하기 위한 에너지를 찾는다는 것이군요.

베이컨 바로 그것입니다. 무를 위한 믿음이긴 하지만 그것을 믿습니다. 모순적인 말이라는 것을 알지만 현실이 그렇습니다. 우리는 태어나고 죽게 마련이지만 그사이에 우리는 자신의 욕구에 의해 아무런 목적 없는 존재에 의미를 부여하기 때문입니다.

실베스터 당신은 모든 형태의 종교에 매우 분명한 혐오감을 갖고 있습니다. 기독교만큼이나 현대의 신비주의를 혐오하죠. 이 문제에 대해 당신이 어떻게 생각하는지는 모르겠지만 나로서는 일종의 피상적인 쾌락주의, 즉 현재 대부분의 사람들이 따르는 듯 보이는, 단순히 즐거운 시간을 보내려는 욕구는 삶을 전적으로 지루하게 만드는 방법이라고 생각합니다.

베이컨 당신의 의견에 전적으로 동의합니다. 나는 종교적인 믿음을 갖고 있고 신에 대한 두려움을 지닌 사람들 대부분이 단순히 쾌락주의적이고 무기력한 삶을 사는 사람들보다 훨씬 더 흥미롭다고 생각합니다. 하지만 나는 그들을 존경하기보다는 경멸할 수밖에 없습니다. 그들이 자신의 종교관을 통해 완전히 허위에 따라 살고 있다고 생각하기 때문입니다. 하지만 어쨌든 사람을 흥미롭게 만드는 유일한 요소는 그의 몰입입니다. 종교가 존재했을 때 사람들은 적어도 자신의 종교에 전념할 수 있었습니다. 종교는 대단한 것이었죠. 그렇지만 만약 전혀 믿음 없이 무의미함에 온전히 전념하는 사람을 찾을 수 있다면 그가 훨씬 더 흥미로운 사람일 것이라고 생각합니다.

실베스터 언젠가 당신은 종종 앉아서 공상에 잠기면 슬라이드처럼 떠오

르는 그림들로 가득 찬 방을 상상할 수 있다고 말했습니다. 작품을 시작하기 전에 그 작품을 얼마만큼 마음속으로 그려 볼 수 있는지 좀 더 알고 싶군요.

베이컨　몇 시간이고 공상에 빠질 수 있고 그림들이 슬라이드처럼 떠오른다는 것은 분명한 사실입니다. 하지만 내가 최종적으로 완성하는 그림이 마음속에 떠오르는 그림과 모종의 관계가 있다는 것을 의미하지는 않습니다. 내가 보는 것은 굉장한 그림이기 때문입니다. 하지만 그런 그림을 어떻게 그리겠습니까? 당연히 나는 그런 그림을 그리는 방법을 모르기 때문에 그것을 내게 가져다줄 수 있는 우연과 운에 기댑니다.

실베스터　공상에 잠길 때 무엇을 봅니까?

베이컨　매우 아름다운 그림들을 봅니다.

실베스터　그 그림들 속에 당신이 실제로 그리는 그림의 구성이 있습니까?

베이컨　어느 정도는요. 어딘가에서부터 시작을 하긴 해야 하니까요. 하지만 초상화의 경우는 다릅니다. 초상화는 그런 방식으로 만들어지지 않습니다. 초상화는 내가 그리는 다른 그림들보다 훨씬 더 우연적이기 때문입니다. 이제까지 내가 사용해 볼 수 없었던 많은 이미지들이 떠오릅니다. 이것이 그다지 이상한 일이라고는 생각하지 않아요. 이미지가 슬라이드처럼 떠오르는 것은 모든 미술가들에게 일어나는 일이라고 생각합니다.

실베스터　삼면화 '스위니 아고니스테스'의 경우는 어떻습니까? 이 작품은 특정 문학 작품으로부터 영감을 받았다는 점 말고도 매우 복

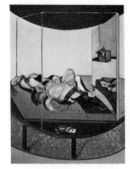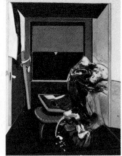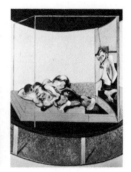

131. '삼면화 - T. S. 엘리엇의 시 〈스위니 아고니스테스〉로부터 영감을 받은', 1967년

잡한 구성을 보여 주는데, 당신의 어떤 작품과도 다릅니다. 이 구성을 사전에 얼마만큼 예상했습니까?

베이컨 '스위니 아고니스테스'의 경우 나는 중앙의 패널에는 인물이 없길 바란다는 점만을 알고 있었습니다.

실베스터 양측의 패널이 어떻게 진행될지는 사전에 몰랐나요?

베이컨 좌우 측면의 패널에 인물이 존재하기를 바란다는 점은 알고 있었습니다. 하지만 그 인물들이 어떻게 작동할지는 전혀 몰랐습니다.

실베스터 창밖으로 에우메니데스가 보이는 방 안에 앉아 있는 인물을 그린 작품(작품 113)에서 에우메니데스는 예견했던 것입니까, 아니면 나중에 추가한 것입니까?

베이컨 나중에 추가한 것입니다. 같은 시기에 제작한, 침대 위에 누워 있는 인물을 그린 작품의 경우 처음에는 문 안에 그 인물을 가둘 의도가 없었습니다.(작품 106) 그것은 나중에 추가한 것입니다. 알다시피 나는 작품을 사전에 계획하지 않아요. 나는 형태들의 배치를 생각한 다음에 그 형태들이 스스로 형성되는 것을 관찰합니다.

실베스터 바닷가를 그린 삼면화에서 말과 말을 탄 사람은 나중에 추가한 것입니까?

베이컨 네, 맞습니다. 나는 그저 거리감과 움직임 등만을 원했습니다.

실베스터 머리 이미지가 있는 스크린은요?

베이컨 그것은 내가 종종 생각했던 이미지였습니다.

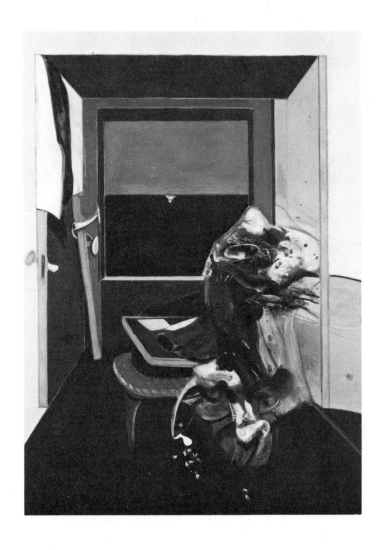

132. 작품 131의 중앙 패널

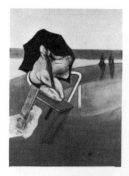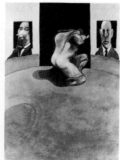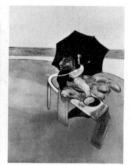

133

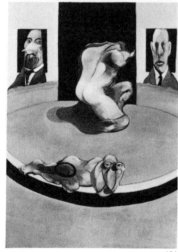

134

133. '삼면화 1974~1977년'
134. 작품 133의 중앙 패널, 처음 상태, 1974년

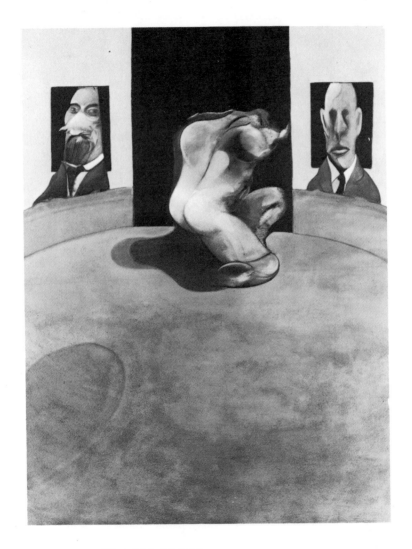

135. 작품 133의 중앙 패널, 1977년

실베스터	그렇다면 미리 예견한 것인가요?
베이컨	네. 하지만 화면 중앙의 인물이 어떻게 생겨날지는 예측하지 못했습니다.
실베스터	스크린 사이에 누드가 자리 잡을 줄은 몰랐다는 이야기입니까?
베이컨	알긴 했지만 그것이 어떻게 진행될지는 알지 못했습니다.
실베스터	뒷모습이 되리라는 것을 몰랐습니까?
베이컨	네, 몰랐습니다.
실베스터	앞에 누워 있는 반￦인간의 형상은 예상했습니까?
베이컨	아니요. 예상하지 못했습니다.
실베스터	그러면 우산은요?
베이컨	우산도 마찬가지입니다. 이 작품은 예측하지 못한 뜻밖의 그림이었습니다.
실베스터	당신은 스크린 위의 두 개의 머리라는 특이한 요소만을 예상했습니다. 그 요소를 그리려고 이 특별한 삼면화를 시작했던 겁니까?
베이컨	무엇보다 나는 바닷가에 있는 무언가를 그리고 싶었습니다. 비록 작품이 보여 주듯이 중앙의 패널은 그다지 바닷가에 면하고 있지 않지만 배경에는 양옆 패널의 하늘과 동일한 색을 사용했습니다. 내게 이미지가 떠오를 때 비록 그림이 그 이미지대로 끝나지 않는다고 해도 이미지 자체는 내가 우연과 운이 작동해 주기를 바랄 수 있는 방식을 제시한다고 생각합니다. 나는 늘 스스로를 화가가 아니라 우연과 운을 위한 매개자라고 생각합

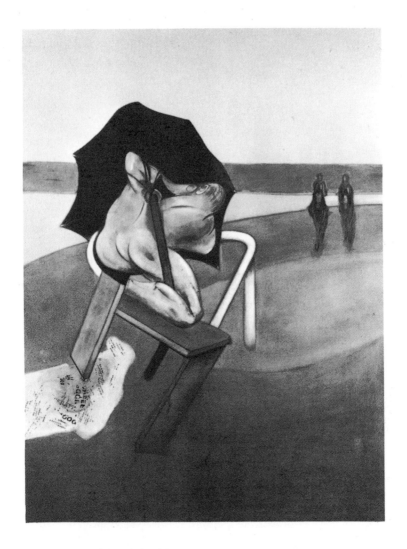

136. 작품 133의 왼쪽 패널

니다.

실베스터 그 이유는 뭔가요?

베이컨 내가 그런 방식에 있어서 독특하다고 생각하기 때문입니다. 이런 이야기를 하는 것은 자만일 수도 있습니다. 하지만 나는 내가 재능이 있다고 생각하지는 않아요. 나는 단지 수용적일 뿐입니다.

실베스터 이를테면 에테르 상태의 에너지에 대해서 말인가요?

베이컨 나는 내가 본래 정력적이고 에너지를 잘 받아들인다고 생각합니다. 그렇다고 해서 내가 스스로를 탁월하게 여긴다고 보지는 않았으면 좋겠습니다. 나는 그저 부여받았을 뿐이라고 생각합니다.

실베스터 당신은 다른 매체로 작업할 수도 있었겠다고 생각합니까? 가령 시인이나 영화 제작자가 될 수도 있었을 거라는 등의 생각 말입니다.

베이컨 결코 아닙니다. 어쩌면 영화는 만들지도 모릅니다. 내 머릿속으로 밀려오는 이미지들, 내가 기억은 하지만 사용하지는 않았던 그 이미지들을 모두 담은 영화는 만들 수도 있을 겁니다. 결국 내 그림의 대부분은 이미지와 관련이 있습니다. 나는 결코 그림을 열심히 보지 않습니다. 내셔널 갤러리에 가서 나를 흥분시키는 훌륭한 그림을 볼 때 그 그림은 나를 흥분시킨다기보다는 내 안의 모든 감각의 밸브를 열어 줌으로써 나로 하여금 보다 격렬하게 삶으로 되돌아가게 만듭니다. 영화를 만들 수도 있겠

지만 그것은 훨씬 더 복잡한 일이 될 것입니다. 내가 그림으로 만들 수 있는 이미지를 찾을 것 같지는 않기 때문이죠. 그림에서 이미지가 나에게 밀려오듯이 다른 매체에서도 이미지들이 그렇게 쉽게 내게로 올지는 모르겠습니다.

실베스터 | 그림이 당신의 진정한 매체라는 의미로 들립니다.

베이컨 | 분명히 나는 시인이 될 수는 없었을 것입니다.

실베스터 | 왜 그렇습니까?

베이컨 | 내가 시를 좋아하고 시로부터 영향을 받긴 했지만 시가 나의 상상력이 작동하는 방식이라고 생각하지는 않기 때문입니다. 나는 내가 다른 무엇이 될 수 있었을 것이라고는 생각하지 않습니다. 누구도 알 수 없는 일이지만요. 이제 나는 나이가 들었습니다. 내가 아주 젊다면 아마도 영화 제작자가 되었을 겁니다. 영화는 정말이지 아주 멋진 매체입니다. 하지만 모르겠습니다. 나는 내가 본질적으로……. 내가 하는 모든 일이 그림으로 수렴된다고 생각합니다.

실베스터 | 그러면서도 당신은 자신이 화가로서 특별히 재능이 있다고 생각하지는 않습니다.

베이컨 | 네, 그렇게 생각하지 않아요. 나는 화가로서 독특한 감각을 가졌고, 그 감각을 통해 이미지들이 내게 전해지고, 나는 그저 그것들을 사용할 뿐이라고 생각합니다.

9

사실의 잔혹성

실베스터 미셸 레리스는 당신의 작품이 리얼리즘realism의 한 형태라고 이
 야기합니다. 오늘날 리얼리즘은 무엇을 의미한다고 생각합니까?

베이컨 나는 리얼리즘에 대한 우리의 생각이 초현실주의 이래로, 실상
 지그문트 프로이트Sigmund Freud 이래로 어느 정도 변했다고 생
 각합니다. 리얼리즘이 어떻게 무의식에 기댈 수 있는지를 보다
 의식하도록 만들었기 때문입니다. 가장 좋은 예가 1930년 무
 렵의 피카소의 특정 작품들이라고 생각합니다. 1928년 디나르
 Dinard에서 해변의 형상을 그린 작은 그림들 말입니다. 그 작품
 들에서 피카소는 다른 모든 것들을 흡수한 것과 마찬가지로
 초현실주의 역시 받아들였는데, 이미지는 전적으로 비삽화적이
 지만 형상에 있어서 대단히 실제적입니다. 예를 들어 욕실의 문
 을 여는 특이한 곡선의 이미지는 욕실의 문을 여는 인물의 삽화
 보다 훨씬 더 실제적입니다.

실베스터 당신은 '더 사실주의적realist' 혹은 '더 사실적realistic'이라는 말
 대신 "더 실제적real"이라고 말하는군요.

베이컨 '실제적'이라는 단어가 리얼리즘에 대해 이야기할 수 있는 유일
 한 방법입니다. 그렇지 않습니까?

실베스터 아닐 수도 있습니다. 그 단어는 형태들이 당신에게 보다 큰 박
 진감, 다시 말해 양감과 실재감을 보다 풍부하게 전해 준다는
 점을 말하는 것일 수도 있습니다.

베이컨 그런 의미가 아닙니다. 내가 "더 실제적"이라고 말할 때 그것은
 문의 열쇠를 돌리는 사람의 행위가 삽화적인 경우보다 한층 실

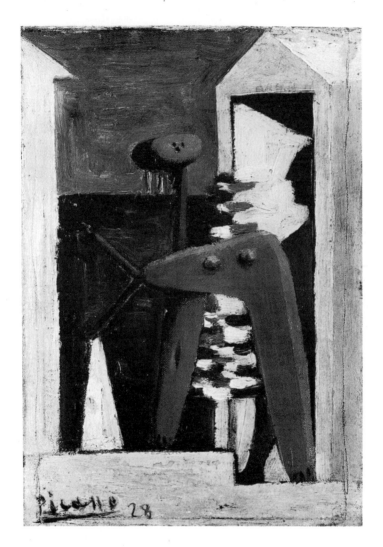

137. 파블로 피카소, '수영하는 사람과 오두막집', 1928년

제적으로 이루어졌다는 의미입니다.

실베스터 　보다 사실적으로 행위가 이루어졌다는 뜻입니까?

베이컨 　당신이 '사실적'이라는 표현을 사용하고 싶다면 그렇게 말할 수 있겠죠. 그러나 그렇지 않습니다. '실제적'이라는 단어가 사실적이라는 의미인지는 모르겠습니다. 내가 "더 실제적"이라고 말할 때 그건 보다 더 사실을 담고 있음을 의미합니다.

실베스터 　피카소의 이미지가 지닌 실재감은 열쇠와 열쇠 구멍의 정확한 표현과 인물의 허구적인 특성이 빚어내는 대조 덕분이라고 생각합니까? 이 대조가 힘 있는 몸짓을 돋보이게 만드는 건가요?

베이컨 　그렇다고 생각합니다. 나는 그것이 자물쇠에 열쇠를 넣고 돌리는 행위의 외면적인 실재뿐만 아니라 무의식적인 실재도 함께 가져다준다고 생각합니다. 그 무의식적인 실재는 주관적인 함의를 지니는데, 이 주관적인 함의가 자물쇠 안에 삽입된 열쇠에 날카로움을 제공해 줍니다. 나는 리얼리즘을 새롭게 바꾸어야 한다고 믿습니다. 그것은 끊임없이 고쳐져야 합니다. 고흐는 한 편지에서 실재의 변형이 필요하다고 언급합니다. 그 변형은 정확한 진실보다 더 진실한 거짓이 됩니다. 이것이 바로 화가가 포착하고자 하는 실재의 강렬함을 다시 가져올 수 있는 유일한 방법입니다. 미술에서 실재는 대단히 인위적인 것이며 재창조되어야 한다고 나는 믿습니다. 그렇지 않으면 그것은 단순히 대상에 대한 삽화에 지나지 않을 테고, 대단히 간접적인 것이 될 겁니다.

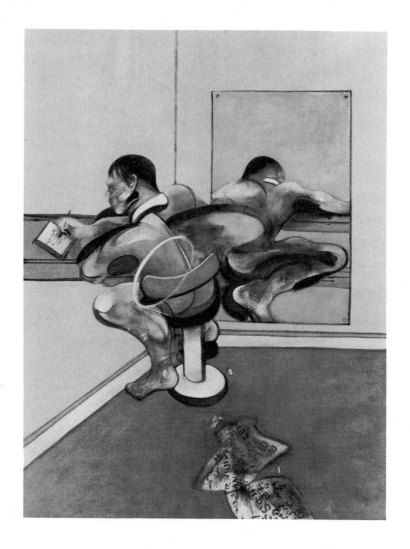

138. '거울에 반사된 글을 쓰고 있는 인물', 1976년

실베스터 맞습니다. 당신이 실재를 재창조함으로써 특별한 현존력을 지닌 형태나 이미지를 만들 때 우리를 감동시키는 요인은 그 형태가 구현하는 생기와 그것에서 느끼는 웅장함 등이지 않습니까? 그 형태에 대한 우리의 반응은 그것을 다른 것과 비교하는 방식이 아니라 우리의 경험과 분명한 관계가 있는 그 고유의 특성에 대한 반응이고요. 어떤 것이 실재와 유사하다고 말할 경우 그 언급이 사실임을 보여 주기 위해서는 그것을 실재와 비교해야 합니다. 우리가 훌륭한 미술 작품을 보고 감동을 받는다면 그런 비교에 의한 것이 아니라 그 작품이 우리에게 호소하는 힘을 갖고 있는 것이 아니겠습니까?

베이컨 네, 분명히 그렇습니다. 그런 작품은 고유의 힘을 갖고 있습니다. 자체의 리얼리즘을 재창조했기 때문이죠. 빈센트 반 고흐는 나의 위대한 영웅 중 한 사람입니다. 그가 사물의 실재에 대해 거의 정확하면서도 놀라운 시각을 제공해 줄 수 있었다고 생각하기 때문입니다. 한때 프로방스에 있었을 때 그가 풍경화를 그렸던 크로 지역을 지나면서 이 점을 아주 분명하게 확인했습니다. 그 황량한 지역에서 그가 물감을 채색한 방식을 통해 작품에 그토록 놀라운 생생함, 곧 단조롭고 황폐한 땅이라는 크로 지역의 실재를 전달할 수 있었다는 사실을 목격하게 됩니다. 보는 사람은 그 생생함을 이해해야 합니다. 초상화 작업에서 문제는 대상 인물의 맥박까지도 전달할 수 있는 기법을 찾는 것입니다. 이것이 초상화가 매력적이면서도 어려운 이유죠.

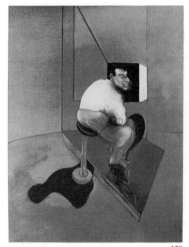

139. '존 에드워즈의 초상화를 위한 습작', 1985년
140. '길버트 드 보통의 초상화를 위한 습작', 1986년

대부분의 사람들은 자신의 초상화를 제작하고 싶을 때 가장 전통적인 화가들을 찾아갑니다. 어떤 이유에서인지 그들은 자신을 진실하게 포착하는 것에 대해 생각하기보다는 일종의 컬러 사진과 같은 그림을 더 선호하기 때문입니다. 초상화의 모델은 피와 살로 이루어진 사람이고, 포착해야 하는 것은 그 사람으로부터 발산되는 그 무엇입니다. 나는 영혼과 같은 차원을 말하는 것이 아닙니다. 나는 결코 영혼을 믿지 않아요. 하지만 사람은 그가 누구든 항상 무언가를 발산합니다. 다만 그 발산이 다른 사람들보다 더욱 강한 사람들이 있긴 합니다.

실베스터 발산이라는 단어가 마음에 들지 않는다면 사람이 내뿜는 일종의 에너지라는 표현은 어떻습니까?

베이컨 에너지가 낫겠군요. 외관이 있고 그 안에는 에너지가 있습니다. 그것은 포착하기가 아주 어렵습니다. 물론 한 사람의 외관은 그 사람의 에너지와 밀접한 관계가 있습니다. 그래서 거리에서 멀찍이 떨어져 있는 지인을 보았을 때, 그가 누구인지를 말할 수 있는 겁니다. 하지만 몸짓만으로 특정 인물의 초상화를 제작하는 것이 가능한지 여부는 모르겠습니다. 지금까지는 초상화를 그릴 때 얼굴을 기록해야 했습니다. 하지만 얼굴과 함께 그 사람으로부터 발산되는 에너지를 포착해야 합니다.

실베스터 그렇다면 당신의 작품 속 형태들을 설명해 주는 것은 무엇보다 외관과 에너지를 함께 포착하려는 시도라는 말입니까?

베이컨 그렇습니다. 그러나 그것은 생기를 기록하고자 한다면 화가는

외관을 표현하는 기계적인 수단과 더불어 한층 더 강렬하고 감축적인 방식으로 그림을 그려야 한다는 것을 의미합니다. 초상화는 이른바 세련된 단순함이 주는 강렬함을 갖고 있어야 합니다. 내가 말하는 것은 키클라데스 시대(그리스 군도인 키클라데스 Cyclades 제도에 기원전 3000년대 후반 무렵 존재한 청동기 문명의 시대 – 옮긴이)의 조각 같은 진부한 단순함이 아닙니다. 실재를 드러낼 수 있도록 단순화한 이집트 조각과 같은 특성을 의미합니다. 강렬함을 띠도록 간결하게 만들어야 합니다.

실베스터 하지만 당신은 그저 단순화시키는 데서 그치지 않습니다. 당신은 어떤 리듬을 부여하죠. 혹자는 그것을 왜곡이라고 말할 수도 있습니다. 당신은 자신이 본 것을 특유의 방식으로 일그러뜨립니다. 당신이 대상을 일그러뜨리는 특정한 방식은 생기에 대한 특정한 태도를 나타낸다고 볼 수도 있습니다.

베이컨 나는 그것이 오독이라고 생각합니다. 내가 형태를 다루는 방식은 심미적인 이유에서 이루어집니다. 그것이 보다 예리하고 정확한 방식으로 이미지를 전달해 준다고 생각하기 때문에 일그러뜨리는 것입니다.

실베스터 왜 드가처럼 단순히 생략하기보다는 당신과 같은 현대 미술가들처럼 자유롭게 일그러뜨려야 하는 겁니까?

베이컨 드가의 시대에는 사진이 지금처럼 크게 발전하지 않았습니다. 또한 드가의 가장 뛰어난 작품은 파스텔화이며, 그가 파스텔화에서 늘 이미지를 관통하는 줄무늬를 넣었다는 점을 기억해

야 합니다. 그 선은 보기에 따라서는 이미지의 실재를 강화하면서 다각화합니다.(작품 72) 나는 늘 드가에게서 흥미로운 점은 몸을 관통하는 그와 같은 선을 그린 방식이라고 생각합니다. 어떤 의미에서 그는 몸에 셔터 문을 달았다고, 이미지에 셔터 문을 달았다고 말할 수 있겠죠. 그런 다음에 그 선 사이로 엄청난 양의 안료를 넣었습니다. 형태에 셔터 문을 달고 살 사이로 안료를 집어넣음으로써 그는 강렬함을 만들어 냈습니다. 영화를 비롯하여 다양한 형식의 기록의 기술이 점차 발전함에 따라 화가는 점점 더 창의적이 되어야 합니다. 리얼리즘을 깨끗이 씻어서 신경계로 되돌려 보내야 합니다. 그림에서 자연스러운 리얼리즘과 같은 것은 더 이상 존재하지 않기 때문입니다. 왜 종종 또는 거의 항상 우연적인 이미지가 가장 실제적인지 사람들은 과연 알고 있을까요? 아마도 우연적인 이미지가 의식적인 뇌에 의해 변조되지 않았기 때문에 의식에 의해 변조된 이미지보다 한층 더 적나라하게 그리고 보다 실제적인 의미에서 전달되는 것이 아닐까요? 이런 측면에서 볼 때 그 이미지는 어린이, 특히 아주 어린 아이들의 미술과 매우 흡사합니다. 일고여덟 살 또는 그보다 어린 나이를 지나 아이들이 환경의 영향을 받는 시기가 되면 아이들의 미술이 자발성과 활기를 모두 잃고 매우 따분해지는 것을 볼 수 있기 때문입니다. 물론 아이들의 미술은 가장 좋은 작품이라 해도 결코 충분하지 않다는 문제점이 있습니다.

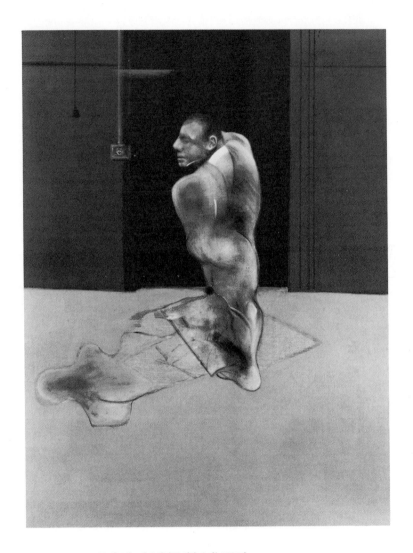

141. '존 에드워즈의 초상화를 위한 습작', 1986년

실베스터	이미지가 무의식에서 유래하고 의식적인 사고에 의해 수정되지
	않았을 때 그 이미지가 잠재력을 지닌다는 당신의 이야기를 들
	으면서 이런 생각이 떠올랐습니다. 의식적인 사고의 개입이 지
	닌 위험성은 그것이 작품을 미술에 대한 전통적이고 용인된 개
	념에 대한 순응으로 후퇴시키는 경향이 있다는 것입니다. 또는
	리얼리즘에 대한 순응일 수도 있겠죠. 근래 수 세기 동안의 유
	럽 미술과 크게 다르지 않은 언어로 리얼리즘을 만드는 것은 불
	가능하다고 생각합니까?
베이컨	글쎄요, 모르겠습니다. 그 일을 할 수 있는 사람이 나타날 수
	도 있을 겁니다. 하지만 지금까지 보다 용인된 방식의 구상미술
	로 돌아가고자 했던 사람들의 경우에 그 시도가 극히 미약하
	고 무의미했다는 것을 잘 알고 있습니다.
실베스터	왜 무의미하다고 생각합니까?
베이컨	우리는 예술 작품을 복제하고 볼 수 있는 여러 수단들 때문에
	예술의 포화 상태에 있습니다. 포화가 극심해서 사람들은
	오로지 새로운 이미지와 실재가 만들어질 수 있는 새로운 방
	법만을 열망합니다. 결국 사람은 새로운 창안을 원하고 과거
	의 지속적인 복제를 원치 않습니다. 그것이 그리스 미술이 몰락
	한 이유였고, 이집트 미술이 몰락한 이유였습니다. 계속해서 자
	기 자신을 복제했기 때문이죠. 르네상스나 19세기 또는 그 밖
	의 다른 시대의 것들을 계속 복제할 수는 없습니다. 사람들은
	새로운 리얼리즘을 원합니다. 그것은 삽화적인 리얼리즘이 아니

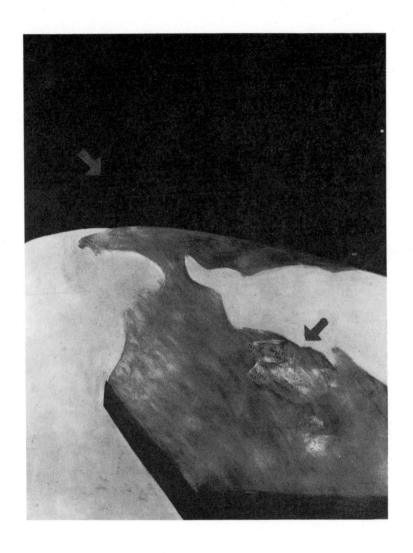

142. '한 조각의 황무지', 1982년

실베스터	라 실재를 전적으로 임의적인 것 안에 가두는 새로운 방식의 진정한 창안을 통해서 생겨나는 리얼리즘을 의미합니다.
실베스터	전적으로 임의적인 것입니까, 아니면 전적으로 인위적인 것입니까?
베이컨	임의적인 것이라고 말했지만 인위적인 것이라고 말하는 편이 더 나을 것 같군요.
실베스터	임의적인 것도 참일 수 있지만 작품이 지닌 힘의 일부분, 핵심적인 부분은 예상 밖이지만 필연적으로 보이는 것이라고 생각하기 때문입니다. 여기에 동의합니까?
베이컨	네. 여러 측면에서 볼 때 그것에 가장 가까이 다가갔던 사람이 '큰 유리'를 제작한 뒤샹입니다. 그 작품은 추상과 리얼리즘의 문제를 극단으로까지 몰고 갑니다.
실베스터	피카소보다도요?
베이컨	그렇다고 생각합니다. 특히 해석에 영향을 받지 않는다는 점에서 그렇습니다.
실베스터	당신의 작품 중에서는 최근에 그린 남성 누드화가 그런 예라고 생각합니다. 그 작품에서 당신은 크리켓 타자의 보호대를 도입했습니다. 보호대는 아마도 당신의 작업실에서 보았던 데이비드 가워David Gower의 사진집에서 가져온 것이 아닌가 싶은데요.
베이컨	나는 종종 크리켓 경기를 봅니다. 그 이미지를 그리고 있을 때 이유는 모르겠지만 갑자기 그 위에 크리켓 보호대를 두르면 이미지가 강화되고 훨씬 더 실제적으로 보일 거라고 생각했습니다.

143. '삼면화', 1986~1987년

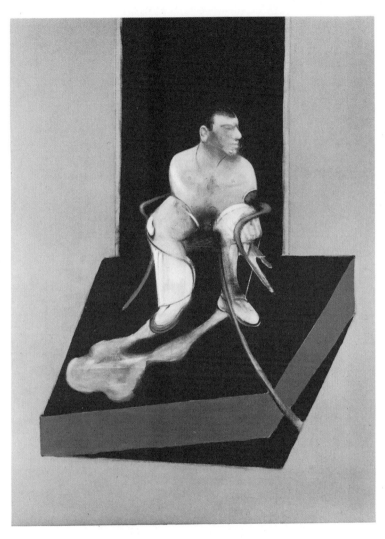

144. 작품 143의 중앙 패널

실베스터 결국 당신에게 가장 중요한 것은 실재에 대한 직접적인 언급이
아니라, 여러 다른 실재들에 대한 언급의 병치, 그리고 실재와
작품의 인위적인 구조 사이의 긴장, 이 양자가 빚어내는 충돌이
아닐까 하는 생각이 듭니다.

베이컨 그 인위적인 구조 안에서 주제의 실재가 포착될 것이고 덫이 주
제를 둘러싸서 실재만을 남겨 둘 것입니다. 주제가 아무리 빈약
하다 해도 나는 언제나 주제로부터 작업을 시작하고, 출발점인
그 주제의 실재를 가둘 수 있는 인위적인 구조를 만듭니다.

실베스터 주제는 일종의 미끼인 셈인가요?

베이컨 네, 주제는 미끼입니다.

실베스터 남겨진 실재, 그 잔여물은 무엇입니까? 그것은 당신이 시작한
출발점과 어떤 관계가 있나요?

베이컨 그 남겨진 실재는 출발점과 반드시 관계가 있지는 않습니다.
하지만 그 자리에 남아 있게 될 주제에 상응하는 리얼리즘을
만들게 될 것입니다. 어딘가에서부터 시작을 하긴 해야 합니다.
주제로부터 시작하게 되지만 어쨌든 작업이 진행되면서 주제는
점차 시들고 실재라고 부를 수 있는 잔여물이 남습니다. 아마
도 그 잔여물은 출발점과 희미하게나마 관계가 있겠지만 거의
없는 경우가 대부분입니다.

실베스터 당신의 방식으로 리얼리즘에 대해 말한다면 마티스의 후기작인
종이 오리기papiers découpés 작품, 특히 단일 누드를 다룬 작품은
어디에 속합니까? 당신은 그 작품들 중 한두 점에 감탄했다고

말한 적이 있습니다.

베이컨 나는 사람들이 마티스의 작품에서 받는 강렬한 감정을 느껴 본 적이 없습니다. 나는 늘 그의 작품이 너무 서정적이고 장식적이라고 생각합니다. 후기의 종이 오리기 작업은 다른 작품보다 그 경향이 덜하긴 하지만, 그럼에도 불구하고 마티스의 작품에는 리얼리즘이 거의 없다고 생각합니다. 바로 그것이 내가 늘 피카소의 작품에 훨씬 더 많은 흥미를 느꼈던 이유입니다. 마티스의 작품에는 피카소의 작품이 갖고 있는 사실의 잔혹성이 거의 없습니다. 그는 피카소의 창의력을 가져 본 적이 없으며 사실을 서정성으로 전환해 버립니다. 그는 피카소와 같은 사실의 잔혹성을 갖고 있지 않습니다.

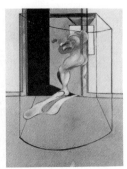

145. '삼면화 - 아이스킬로스의 〈오레스테이아〉로 부터 영감을 받은', 1981년

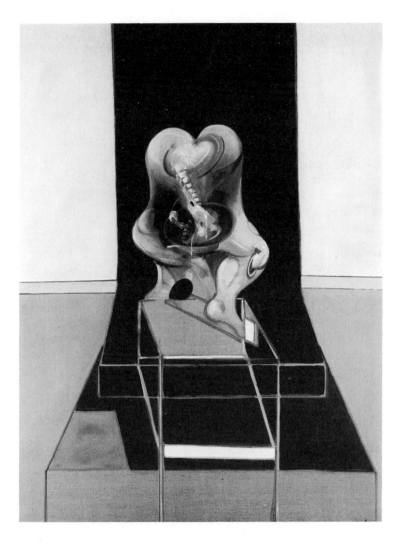

146. 작품 145의 중앙 패널

Editorial Note

편집 노트

1 무질서의 자유 1984~1986년

이 인터뷰는 1984년 3월에 있었던 필름 〈사실의 잔혹성The Brutality of Fact〉을 위한 녹화의 녹취록에 거의 전적으로 바탕을 두고 있다. 이 녹취록은 '사실의 잔혹성'에서도 사용한 바 있다. 나머지 부분은 1985~1986년에 나누었던 대화의 메모를 참고하였다. 이 글은 1987년 5~7월 뉴욕의 말버러 갤러리Marlborough Gallery에서 열린 전시회의 도록인 《프랜시스 베이컨: 1980년대의 그림들Francis Bacon: Paintings of the Eighties》에 '데이비드 실베스터와의 미출간 인터뷰An unpublished interview by David Sylvester'라는 제목으로 실렸다.

2, 3 감각의 그림자, 훌륭한 연기자 1979년

이 두 편의 인터뷰는 1979년 3월, 8월, 9월에 있었던 세 차례의 개인적인 녹음에 바탕을 두고 있다.

4 보다 격렬하게 보다 통렬하게 1962년

이 인터뷰는 1962년 10월에 있었던 BBC 방송국의 녹음에 바탕을 두고 있다. 라디오 방송 버전인 〈프랜시스 베이컨과 데이비드 실베스터의 대화 Francis Bacon talking to David Sylvester〉는 레오니 콘Leonie Cohn이 제작하였고, 1963년 3월 23일에 처음으로 방송되었다. 출판본인 《불가능의 미술 The Art of the Impossible》은 1963년 7월 14일자 '선데이 타임스 컬러 매거진 The Sunday Times Colour Magazine'에서 처음으로 공개되었다.

5 생각의 도화선 1966년

이 인터뷰는 1966년 5월에 있었던 BBC 방송국의 사흘 동안의 녹화에 바탕을 두고 있다. 마이클 길Michael Gill이 글을 쓰고 제작한 텔레비전 방송용 영상인 〈프랜시스 베이컨: 초상화의 파편들(Francis Bacon: Fragments of a Portrait〉은 1966년 9월 18일에 처음으로 방영되었다. 출판본인 《데이비드 실베스터의 프랜시스 베이컨과의 인터뷰From Interviews with Francis Bacon by

David Sylvester》는 1967년 3~4월 런던의 말버러 파인 아트Marlborough Fine
Art에서 열린 전시회의 도록인 《프랜시스 베이컨: 최근의 회화들Francis
Bacon: Recent Paintings》에서 처음으로 공개되었다.

6 이미지의 변형 1971~1973년

이 인터뷰는 1971년 12월, 1973년 7월, 1973년 10월에 있었던 세 차례의
개인적인 녹음에 바탕을 두고 있다.

7 삶의 질감 1974년

이 인터뷰는 1974년 9월에 있었던 두 차례의 개인적인 녹음에 바탕을 두
고 있다.

8 나는 내 얼굴이 싫다 1975년

이 인터뷰는 1975년 4월에 있었던 런던 위크엔드 텔레비전London Weekend
Television의 비디오 녹화본과 1975년 6월에 있었던 개인적인 녹음에 바탕
을 두고 있다. 데릭 베일리Derek Bailey가 제작한 비디오 녹화본은 1975년
11월 30일에 아쿠아리우스Aquarius에서 방송되었다.

9 사실의 잔혹성 1982~1984년

이 인터뷰는 주로 1982년 3월에 레콘 아츠Lecon Arts가 제작하고 레오니
콘이 감독한 녹음에 바탕을 두고 있다. 이 기록물은 1985년 슬라이드가
있는 카세트 시리즈물인 〈예술가들의 이야기Artists Talking〉의 하나로 발표
되었다. 출판본인 《프랜시스 베이컨과 데이비드 실베스터: 미출간된 인터
뷰Francis Bacon and David Sylvester: An unpublished interview》는 1984년 1~2
월 파리에서 열린 매그르롱 갤러리Galerie Maeght Lelong의 전시회 도록인
《프랜시스 베이컨: 최근의 회화들Francis Bacon: peintures récentes》에 실렸다.
이 글에 베이컨의 확인을 받은 우리의 대화에서 기억해 낸 언급들과 1984
년 3월에 있었던, 마이클 블랙우드Michael Blackwood가 제작한 필름 〈사실

의 잔혹성〉을 위해 사흘 동안 이루어진 녹화의 녹취록에서 가져온 구절들을 보충하였다. 이 필름은 1984년 11월 16일 BBC에서 처음으로 방송되었다. 이 녹취록에서 편집한 짧은 구절들이 1985년 6월 로스앤젤레스에서 발행된 《아키텍처럴 다이제스트Architectural Digest》의 '작가와의 대화: 프랜시스 베이컨Artists's dialogue: Francis Bacon'에 포함되었다.

List of Illustrations

수록 작품 목록

출처가 명시되지 않은 사진들은 말버러 파인 아트(런던)Ltd. Marlborough Fine Art(London)로부터 제공받았다. 작품 크기의 단위는 모두 센티미터이고 세로×가로의 순서로 표기되었다.

나는 왜 정육점의 고기가 아닌가?

1판 1쇄 발행	2015년 2월 5일
1판 6쇄 발행	2021년 10월 1일

지은이	데이비드 실베스터
옮긴이	주은정
펴낸이	이영혜
펴낸곳	(주)디자인하우스

편집장	김선영
마케팅	박화인
영업	문상식, 소은주
제작	정현석, 민나영

출판등록	1977년 8월 19일 제2-208호
주소	서울시 중구 동호로 272
대표전화	02-2275-6151
영업부직통	02-2263-6900
대표메일	dhbooks@design.co.kr
홈페이지	designhouse.co.kr

ISBN	978-89-7041-632-8 03600

책값은 뒤표지에 있습니다.

디자인하우스는 독자 여러분의 소중한 아이디어와 원고 투고를 기다리고 있습니다.
원고가 있으신 분은 dhbooks@design.co.kr로 기획 의도와 개요, 연락처 등을 보내주세요.